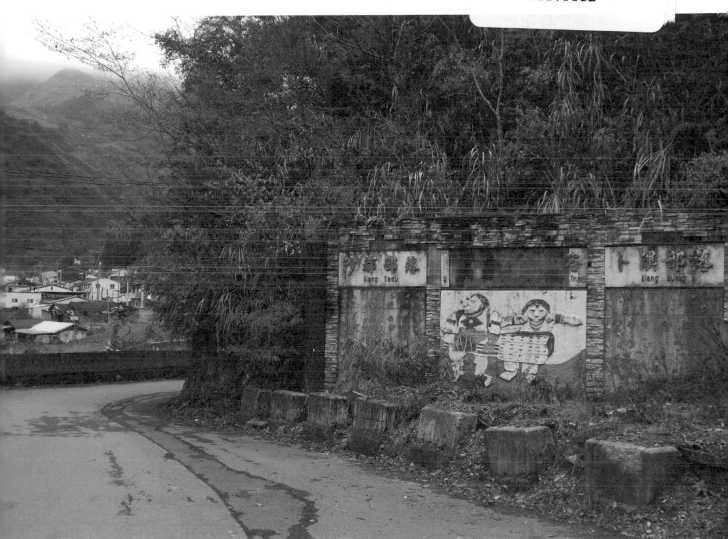

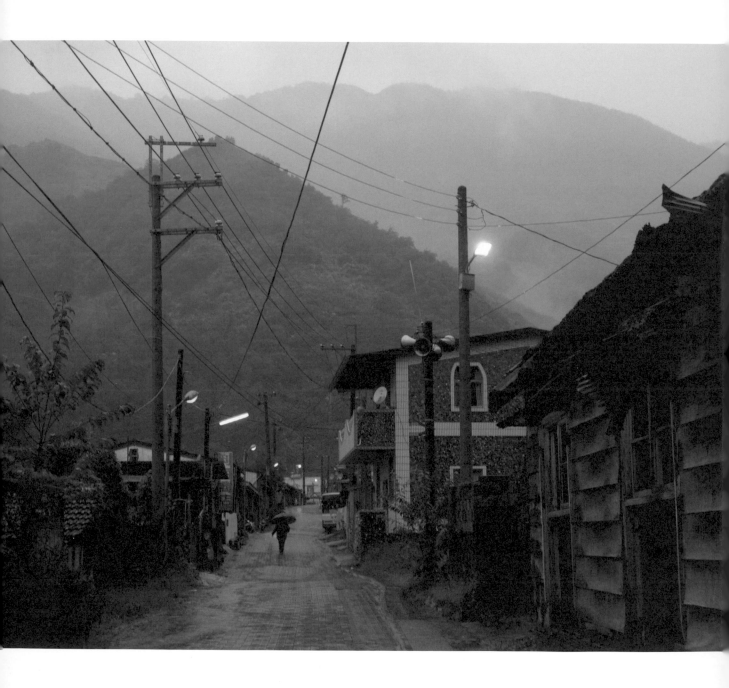

你了解

了解 Klaan su ka kkla mu hug?

我的明白了嗎？到底……

Mhuya ...

賽德克部落報導攝影 |「靜觀」‧影像對話 |

攝影‧文：邱 旭蓮 *Karen Chiu*

賽德克語：田 天助 *Walis Nawi*

余 英秀 *Kumu Rasang*

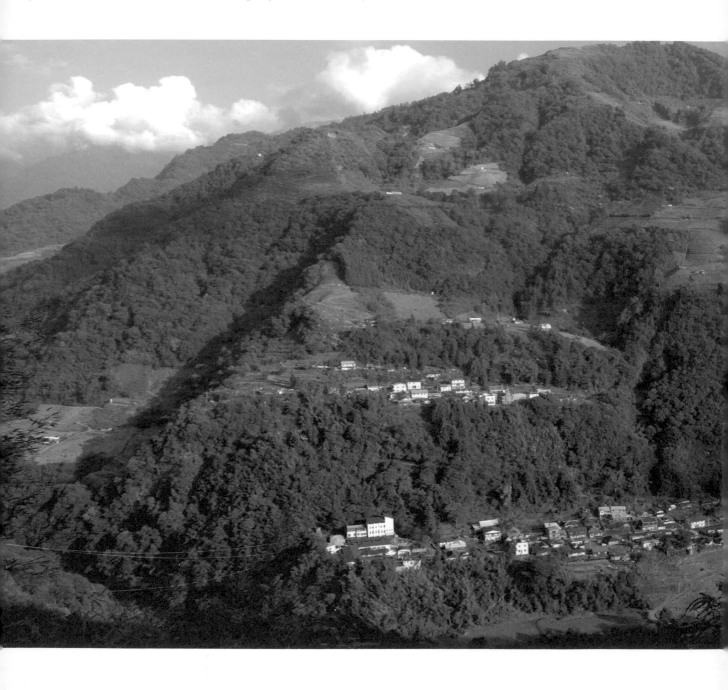

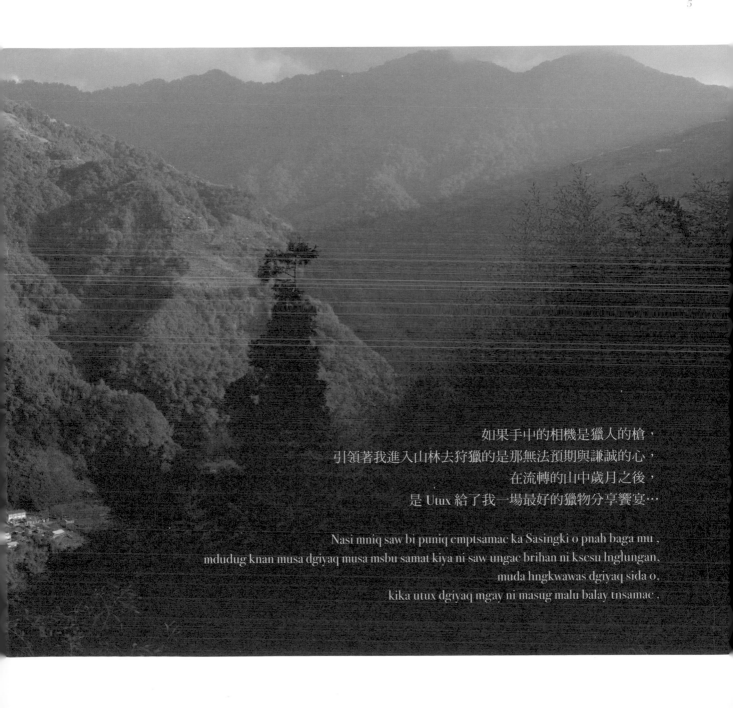

如果手中的相機是獵人的槍，
引領著我進入山林去狩獵的是那無法預期與謙誠的心，
在流轉的山中歲月之後，
是 Utux 給了我一場最好的獵物分享饗宴…

Nasi mniq saw bi puniq emptsamac ka Sasingki o pnah baga mu，
mdudug knan musa dgiyaq musa msbu samat kiya ni saw ungac brihan ni ksesu Inglungan，
muda hngkwawas dgiyaq sida o，
kika utux dgiyaq mgay ni masug malu balay tnsamac．

2011 年 8 月，
一張到靜觀部落的車票，
一段部落旅程的開啟，
一場關於我和他們與山林間的對話。

2011 hngkawas 8 idas,
mangan ku kingal patas peapa rulu musa ku alang Truku,
mtrawah kingal kndesan mıwag alang,
scupu nami rmngaw kndesan yaku ni dhiya ni alang dgiyaq.

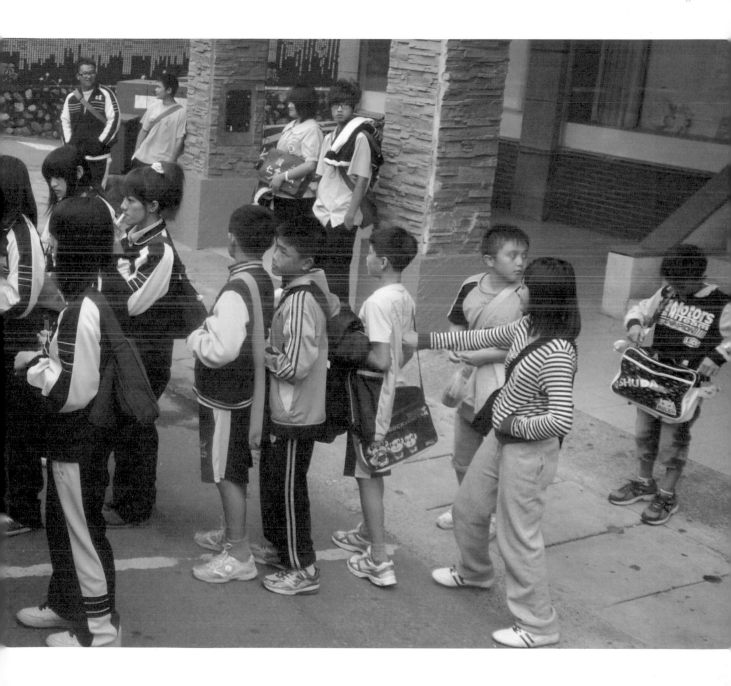

CONTENTS

/ 推薦序

比令 · 亞布 /
臺中市達觀國小校長、紀錄片導演

拿相機　當獵槍的旭蓮

　　次參加屏東的一個紀錄片成果發表會，開場前在二樓處，看見二位女子桌上擺著一瓶「保力達」，她們正談論著有關「賽德克 Sadu 部落」的故事，我也加入他們的對話，心想為何遠在屏東市區，怎會有在部落『早餐會報』的場景。其中一位就是作者『旭蓮』。

拿著相機當獵槍，想在原住民部落學習當獵人，對一個女生來說，是件不容易的事，在部落一年多中，看到作者的融入 Sadu 部落的生活，從陌生開始，先放下相機，認識部落，尊重部落，深入部落族人每一個階層，進入賽德克生活，享受賽德克生活，吃到最 Q 最熱的麻糬，蹲在烤火寮讓自己平靜，心情得到紓解，並愛上濃濃的煙燻味。在 Sadu 部落看到她聯結了族人、土地、族群、文化的生活。

相機在部落，常是被人排斥，特別是耆老們認為，相機會將使自己的靈魂被勾掉。相機往往是攝影現場最妨害人與人、或人與自然溝通的阻隔，紀錄者拿著相機，對族人而言就像是一種被侵入的感受，被攝者若有疑惑與不信任，作品是沒有靈魂的。聰明的旭蓮，花了很長的時間與族人建立很好的情感，並與族人一起生活。而旭蓮觀察到賽德克的獵人，是深具耐心、要求精準、心思敏

銳、喜好分享的特質，所以面對這群賽德克的獵人們，除了耐心等待，更需要建立深厚的信任與尊重。旭蓮在這本書中的用心及細膩展露無遺，所以贏得了 Sadu 部落族人的喜愛及感動，甚至會主動要求她加入他們的生活軌道中，分享彼此的生活，就當成是家人般的毫無間隙，也因此才能拍出張張有靈魂的相片。

在旭蓮的筆記中，用筆、用心、用相機記錄觀察賽德克族人的一切生活細節和作息規律，同時揣摩體察賽德克文明的內涵與傳統智慧的邏輯，參與賽德克的生活中，她對賽德克族 Gaya 的傳統智慧更有無比豐富的欣賞、敬佩與尊重。這是一般從事田野工作者最真摯的情感表現。

透過旭蓮的攝影書，我相信她不僅僅只是完成了一本書，相信讀者們也會同意，她贏得的更是賽德克 Sadu 部落族人的真心誠意的接納……。

比令 · 亞布　2014.04.30

Muwah su alang s`utux ga, agan na kopu su, agan na sinu ngahi
下回再到部落，拿起你的杯子，捏起山肉、抓起地瓜

Kani nu sinu balay atayan
品嚐原汁原味的山中滋味

Muwah su ga, siyun miyan balay linlugan sahuy
你的到來，族人會熱忱的歡迎你。

14 你了解我的明白了嗎？到底 . . . *Klaan su ka kkla hug? Mhuya...*

/ 推薦序

邱 若龍 /
漫畫家、《賽德克‧巴萊》電影美術顧問

一個拍不到出草獵首歸來勇士照片的時代.
也沒有霧社事件時的戰火煙塵.可報導.
更缺乏人類學式民族標本樣板的傳統服裝走秀
　神祕圖騰雕刻.找不到.紋面老人全都上了彩虹橋
　　熱鬧的豐年祭從來沒舉辦過.
又剩下時間凍結了的大山.平凡的建築、老人、小孩、
狗.敞開的大門內電視裏永遠播放的日本摔跤.
　冷清的街道　木呐的獵人無言的走著.

「靜觀」奇萊山下一個靠農為生的賽德克小部落.
這個原名「Truku」的小村曾是整個太魯閣族人的原鄉.
如今它閃過了觀光客的喧鬧安安靜靜的待在原處.不太有外
人到訪.連無孔不入的獵奇外拍團体也認為無趣的收起了鏡頭
對於任何一個想來此找題材的攝影者來說.都會感到不安.
不過如果你來到這裏.並待下來.你就會發現.你不會孤單、
你不會餓到.你也不會流落街頭、賽德克人會把你撿回家
.並把你當人看.不太多的村人你每個都会認識.你將
分享他們低調的熱情.時間夠久.你会看到傳統的gaya.
依舊在人們的心中.你会体会到賽德克人不花俏的生活哲學
你更会感受到「祖靈」默默的存在.

當你成為寡言老誠的「攝影家」朋友，你的　　　可
能會 模糊　　你　　會　玩到累而忘了按快門。
　　　因酒　醉而　　也許　和小孩子
　　　　　　　　　　　　　　　　　　　　焦距

或覺得有時該收起相機、但你的記憶卡中留下來的
好些如「家人般」的畫面「生活照般」一點也不嘩眾取寵。
就像竇從夫阿媽壁衣櫃竟的手織布一樣。
平實、單純、溫暖…．因為，你了解了他們的明白，
雖然火堆雪不說話的人還是不說話。

邱芳龍
2014.4
　　幫邱旭蓮　新書寫的序。
　　　　報導攝影

張 錫銘 /
紀實影像工作者

Karen 加油，
再繼續說故事給我們聽

如果，我的學生成就沒能超越我，我會引以為咎。因為每一堂課程的內容中，我總會說，你的每一張影像，都是站在你自己的想法說話。生活裡頭，沒有一個人可以影響你的思考與觀點。如果，站在講臺上的會是一個影響你思路方向的人，那就忽略那一些論點！的確，那一個拿著麥克風的人如果真以為可以協助你釐清價值觀，我想這可能是錯誤的行為。因為，最後要傳達你心裡頭的想法，是你自己，你是唯一。

論辯從來不是一件壞事，因為唯有經過考慮周詳兩邊事物的差異，你才有可能稍微瞭解一點點真相的內容！

紀錄一件事實，相機是一項不錯的選項，當然，文字也是很好；如果將這兩項工具一起利用，可以讓觀看影像的朋友，更加貼近拍攝者的思考方向，這不是一件壞事！

旭蓮以紀錄原鄉的生活作為畢業論文內容，過程中相當不易，但也因為如此，反而能接近原鄉部落的生活型態，一趟趟與部落居民相同目的地的車程裡，成了人與人最近距離的相識場景。

進入到鏡頭裡的場景，拍攝者轉變成部落鄉民的鄰居，甚至可以化身為她們的子女，不分時間、

地點彼此溝通著。被拍攝者指點著手握相機的拍攝者，在哪個角度下才有更好的背景？哪裡的場景是入鏡最佳選擇？被拍攝者教導著拿著相機的獵人。這真的好讓人迷惑啊！那一個才是真正攝影者？但也就是這樣，影像更加真實。什麼是紀實，這就是紀實！因為拍攝者已經是這部落的一份子，化身成為部落媽媽們的孩子。

紀實攝影從來不是容易的一件事，它不是來去自如的旅遊者，因為拍攝者必須融入現場場景中一定深度後，方能拓展其橫向的廣度，進而記錄當下的感動與其生命裡頭的尊嚴！拍攝者與畫面中的主角如果缺乏良善的溝通與理解，影像中細訴的故事是無法說服觀賞者。所以，紀實影像往往得花費很長的一段時間在做這樣的工作─溝通與理解。

生活裡的真實面貌裡，往往充斥著無法抗拒的迫切性需要於其中，也就是說沒有那一件事是可以預期的。拍攝者在一些臨時發生的事件裡，必須當下做出抉擇，繼續留在現場拍攝正在紀錄的影像或是馬上結束目前的工作，進入另一個當下發生，但可能毫無頭續的場景中。這一些林林總總的情形的確左右著拍攝者的情緒與思索過程。不斷地重複過著單純的部落生活，時間一久，也讓拍攝者開始遲鈍下來，找不到另一個可以開啟的邊際之門！

生活當中的真正面向，往往不若想像中美好。善變的人性，有時也會讓你難迪悲傷。美麗的外衣可能隱藏螫人的芒刺於其中，可能讓你痛苦不已。但是，越是如此，生命裡頭隱藏的各種真、善、美的種子一旦開花結果，你會發現這一切生理上的辛苦與心理上的掙扎，都值回票價。這個手握相機的獵人和被拍攝者在某種生命意義裡達成和解與共振的同時，也許就是該離開的時刻。因為拍攝者的立場，必須是客觀的第三者。周而復始的過程中，紀實攝影者的使命就是如此。回想起來有點傷感，但尋求生命中隱藏的真善美，儼然成為紀實者的使命。

寄望旭蓮在未來的日子裡，持續著妳的專長與使命，另尋一篇讓人感動的真善美故事，再次說給我們大家聽。

紀實工作者
張錫銘給 Karen 的祝福
2014/04/13

18　你了解我的明白了嗎？到底 . . . *Klaan su ka kkla hug? Mhuya...*

/ 推薦序

潘 朝成 *Bauki Angaw* /
慈濟大學傳播學系教師、紀錄片導演

沒有放下相機
就拍不到

人背著相機就像獵人背著槍；而相機如同獵人的槍。走進獵場對準獵物，在決定性的時間扣板機。然而獵到什麼？

旭蓮背起相機從平地走進山林，想像著遍佈山林的「獵物」，她以機靈眼神蓄勢待發隨時扣下板機。

不論從相機的觀景窗或是由眼睛觀看，原住民族在山林不是單純的在移動自己而已。旭蓮從陌生、疑惑、不解的多次碰觸後，決定放下相機嘗試用心靈一點一滴去觸摸，因為影像不能只是化約為獵影的成果。

旭蓮試圖將隨身相機變成一座橋樑，從這一頭走到那一頭，你信任的看著我走過來，我也歡迎的看到你走過去。「當下」，已經不是絕對必要按下快門的最佳時機。

終於我們看到那原本自由自在的強大民族，在承受極大傷痛後百餘年，山林成為部落族人釋放點點憂傷、勤奮工作、維持家庭溫暖，以及堅持與享受民族文化生活的場域。

潘朝成　Bauki Angaw
2014.05.22

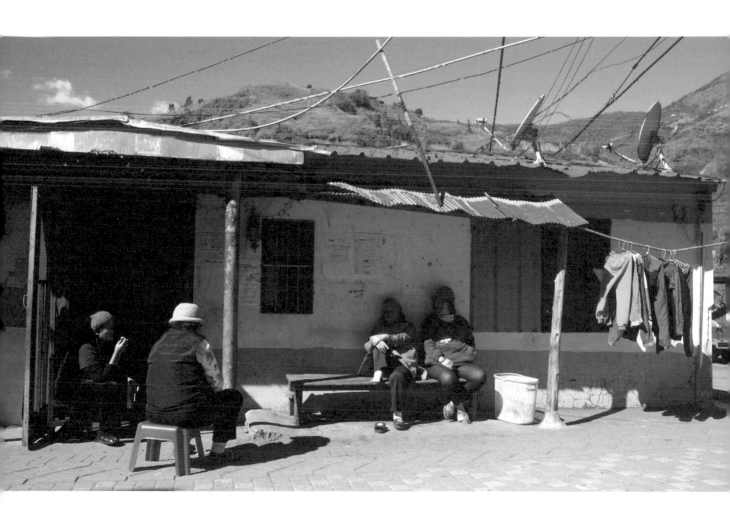

/ 推薦序

鄭 正清 /
國立臺中科技大學商業設計系教授

看見平靜水面下的溫熱潛流

在一個已經沒有所謂的傳統祭典、不穿傳統服……只見鐵灰的建築、一個寂寥的深山部落……妳想要做什麼樣的紀錄？在這裡，要拍什麼？有什麼好拍？這個部落的居民是賽德克巴萊（Seejiq balay）族的後裔；歷經時代的變遷，這裡的居民選擇隱身在奇萊山下，低調地守護著山林中的家園。當 Karen 決定以「靜觀部落」報導攝影做為研究創作主題時，她就已經選擇一條體驗學習、去 "感受故事" 的旅程。

2011 年暑假過後，Karen 將初次到部落所拍的照片帶來與我分享討論，因為陌生、隔閡，照片不如預期是預料中的事；但，Karen 絲毫不氣餒，告訴我已安排好部落 long-stay，以時間換取空間，全心投入需要專注、耐心傾聽的對話場域——部落；放下相機，更謙卑的學習尊重。在那當下，身為指導老師的我，心情有點複雜，喜的是在現今功利的社會，如此「歡喜做，甘願受」的年輕人已很難得；我知道 Karen 的「EQ」很 OK，但一個女生，單槍匹馬到陌生、偏遠的山區從事報導攝影，總讓人不放心。基於安全理由，我還曾試圖勸阻她，取消與部落獵人們前進高山水源地的夜行活動（搶修兼打獵）。但 Karen 基於對部落族人的信賴與承諾，加上機會難得，以及使命必達的信念，她還是堅持去體驗了一趟部落獵人的夜間冒險旅程。她說：「唯有這樣相互感受同等的高度與溫度，共享快樂的自在感，才有這些畫面的觸動，讓我有去按下快門的瞬間衝動。」

「待在山上的時間愈來愈久，拍照，就不是唯一的工作了。或許靜靜地陪伴，或許聽他們說，這裡，每一個人都想說著自己的故事……。」2012 年寒假過後，部落拍攝的照片，在質與量上已很豐碩，為了把握畢業論文的發表時程，我提醒 Karen 必須暫停拍攝工作，回來學校開始整理照片，撰寫創作研究論述等工作，只見 Karen 低頭陷入掙扎，最後含著淚光回答：「我停不下來……。」我心頭微微一震想著：「攝影，好比獵人拿起槍射擊，按下快門的強大反作用力，會影響到攝影師自己。」多少投入拍攝主題太深入的攝影師，曾因此而無法自拔。我知道她對部落情感之深已非比尋常，只能委婉的勸她：「暫停就像音樂的休止符，休息是為了更長遠的路；等創作發表過後，再回去部落拍照，妳會有更自在寬廣的心境。」

每張照片都是一張雙重影像：既有被拍照的對象，
也可以看見的照片後面的對象：在拍照瞬間的攝影師本人。
—溫德斯（Wim Wenders）

當攝影作品發表會現場，湧進滿滿的部落族人：
有男女老少，有小學老師與學生，熱情地載歌載
舞，還帶來了糯米飯、醃豬肉等好吃的點心讓人
感動。一趟部落的攝影之旅，竟能連結山　場令
人難忘的影像對話；照片中的人從畫面走下來和
攝影者與現場觀眾打成一片。看來 Karen 的神奇
獵槍（相機）的反作用力還真不小。

Karen 這本攝影文集，影像優美，文筆真摯令人
難忘，已經不只是一本單純的報導攝影集。每張
照片讓人驚奇的地方，並非一般人所認為的"時
間的定格"，恰恰相反，每張照片都重新證明時
間的綿延連續，不可停留。攝影對 Karen 而言
越來越像是一種"感受生命"的歷程；敘述了一
個平地人與部落的相遇，每一瞬間的掠影，是一
段段的快樂、憂愁、不安或惆悵……。

她帶者讀者前進看似寂寥的部落，看見平靜水面
下的溫熱潛流，它是有溫度，有情感的。

鄭正清
2014.05.21

/ 推薦序

蕭 文 /
國立暨南國際大學輔導與諮商研究所教授

去年春天，我的一位博士班學生在教室裡放了一段邱旭蓮小姐去靜觀部落拍攝的記錄照片，畫面的故事當下震撼了我，後來我把我的感覺寫在一篇名為「諮關係中的諮商實務」中，裡面有一段話是這樣寫：

一位攝影師來到賽德克部落的原鄉，她想用相機捕捉原住民的文化和原住民的生活，她信心滿滿的用她的專業攝影技巧對著　她所看到的一切按下快門，幾天後，帶著滿筐的膠片下山了。照片洗出來後，腦門一陣暈眩，「天啊，怎麼這些人、這些房子、這些商店、還有那些電線桿、加油站都跟山下的漢人聚落沒有兩樣，原住民那裡去了？」

攝影師懊惱了整整個一個星期，她不知道發生了什麼事情，她找了一位原住民朋友跟她談到這件事，攝影師滿懷哀怨的說：「我忠實的記錄我看到的一切，可是那一切卻好像憑空消失了，我實在不懂，我花了一個禮拜的時間在原住民部落，可是我沒有得到我要的！」

這位原住民朋友淡淡的笑了下問道：「妳覺得我像原住民嗎？或許我的外表讓人一眼就

看出我是原住民，可是妳能說出我為什麼是原住民嗎？除了外表，妳能從那裡理解我是原住民？」攝影師啞然無言……。

後來我又繼續以攝影師的口吻寫下了一段文字：

再次進入部落後，我刻意將我的角色抽離，我不想讓自己變成入侵者，我試著讓自己成為他們生活的一部份，我接近他們卻不是在窺伺他們，我不帶任何答案進入他們的生活……。

不帶任何預設立場的偏見，才能融入被攝著的現場氛圍，我好像聽到山裡的 Utux 告訴我：速度可以再放慢些，學習獵人耐心的靜待觀察……。

上面的這些文字其實多半是邱旭蓮小姐自己的內心聲音，這本部落攝影的每一張照片，隨著原住民的生活記錄，不論是吃小米、烤火、竹筒飯、編織、打獵、喝酒、跳舞、還有那充滿人情味的雜貨店，這一切都讓我看到原住民世界的真實，對比另外一個上山賣衣服的漢人，對著邱小姐的喝斥不准拍，於是原住民的友善、自然、幽默、合作、自在、敬天、敬祖的畫面交織成原住民的

真實，原來原住民還在，當攝影師以等待參與的心情融入生活後，她終於理解了原住民的一切。

「花非花，見山不是山」我懂了，我把我的理解用在諮商關係中，諮商師與個案的互動上，好棒！

<div align="right">

蕭　文
2014 年 4 月 21 日

</div>

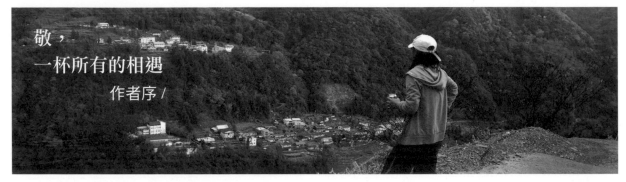

敬，
一杯所有的相遇
作者序 /

2010年一場個人旅遊攝影展開啟另一行旅，再度拾起課本進入研究所，無數個又愛又恨的熬夜打報告抗戰夜，最後論文專題關卡衝破後順利畢業時，驚覺自己很不可思議地完成一趟原民部落神奇之旅。

也許不是所有原漢相遇都是如此，這是一段行旅部落影像對話，如此契機來自於積極推動部落兒童攝影教育的大哥—郭正豐先生，曾三次隨隊參與部落小學兒童攝影研習營，由他引薦認識位於南投仁愛鄉賽德克部落—合作國小，感謝這樣的機緣，讓我與指導教授鄭正清多次討論後，決定選擇「原住民部落影像」主題嚐試自我挑戰，追求突破既有攝影風格格局，一邊修學分課程，一邊往山上部落拍攝，以設計接案為經濟來源的我，時間頓時分成好幾部份，在數不清來來回回巴士交替時空中，可真是此生最充實的人生旅程，近一年的山居部落日子，帶我進入真正的原民映像裡，體驗過從未經歷的部落生活。

拍攝完成後的一年，有時為了想起某個片段，瘋狂翻閱記憶體快超載爆炸的硬碟，那些影像是揮之不去的想念，每按下一張影像，生命的膠捲就順著轉一圈，這是曾與他們的珍貴連結；然而，隨著畢業創作主題《「靜觀」—賽德克族部落報導攝影》於2012的5月19日發表後，想著，這些片刻，留下來會有什麼樣的火花，會有什麼樣的價值，在臺灣的我們就這樣了解原民生活了嗎？有明白了嗎？拍攝與整理的階段中，我也是一知半解的摸索著原民文化，或許某個片刻因不經意捕捉到當下美好畫面而觸動許久，因為知道背後的心情，溫暖的、動人的或帶著些許傷感的故事，激發了書寫的心情日記！時間消逝了，留下的是那一瞬間的掠影，是一段段的快樂、憂愁、不安或惆悵……

這一本影像紀錄，在此獻給靜觀部落的朋友們，和曾經幫助過我的每一個人，謝謝你們曾賜予的美好。

"Mhuway su balay !"

Karen
2014.03.05

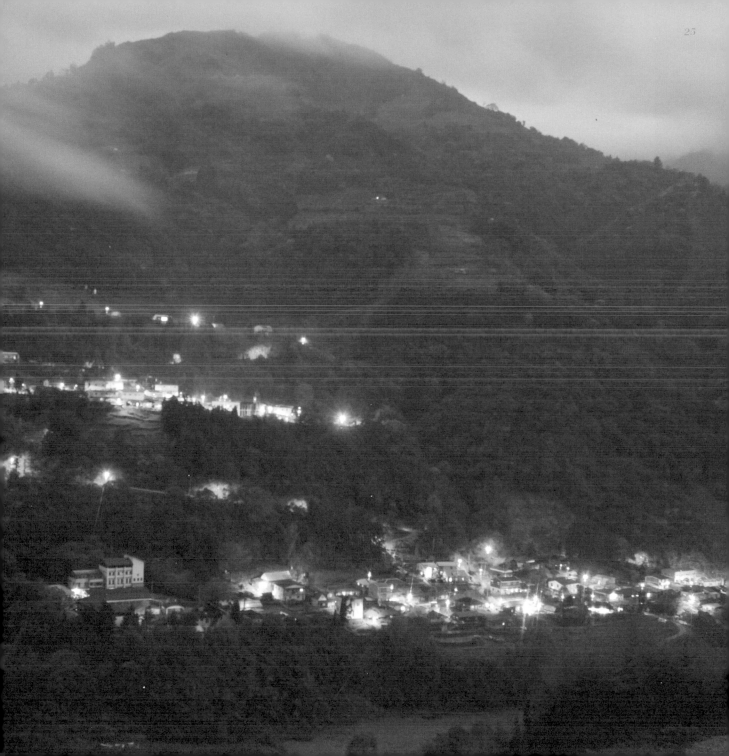

説在前頭的

前言 /

再次打開靜觀部落影像夾，像是一種乘坐時光機過後的餘溫，播映後的電影膠卷緩慢的一一捲起……在那簡單山居、簡樸生活的步調裡，遠離了物質的慾望，會讓人收拾起都市的速度，不自覺進入放空狀態。

2013 年 4 月一天的中午，拿出山上帶下來僅剩半顆高麗菜，和 Uma 家前沾滿泥土的幾根青蔥，水龍頭下清洗一番後，它們很快被安放在砧板上，心想：「它們如同那些影像，應該好好地被善待著……。」

這回整理影像、札記中，自我對話和那些與他們的聊天，成了拍攝之外的故事，這樣的原民記錄工作體認，是我第一次的際遇；回想專題拍攝過程，我所體驗的一切，是很幸運的！偶爾一、兩次因為文化差異導致的不舒服感，逐一被時間化解去之。沒有離開城市進入部落，無法深刻體驗原民日常生活，我以鏡頭忠實的呈現部落生活，感受原民生命力的溫度，來省視自己對臺灣原住民部落人文與環境的觀看，期望此書以簡單、生活化筆記分享，傳遞偏遠部落社會環境面向，進而對原民文化多一份了解與理解，多一些些的包容。

下一回，走訪原民部落時，可再放慢些腳步，才能更有寬廣視野的看待與尊重。

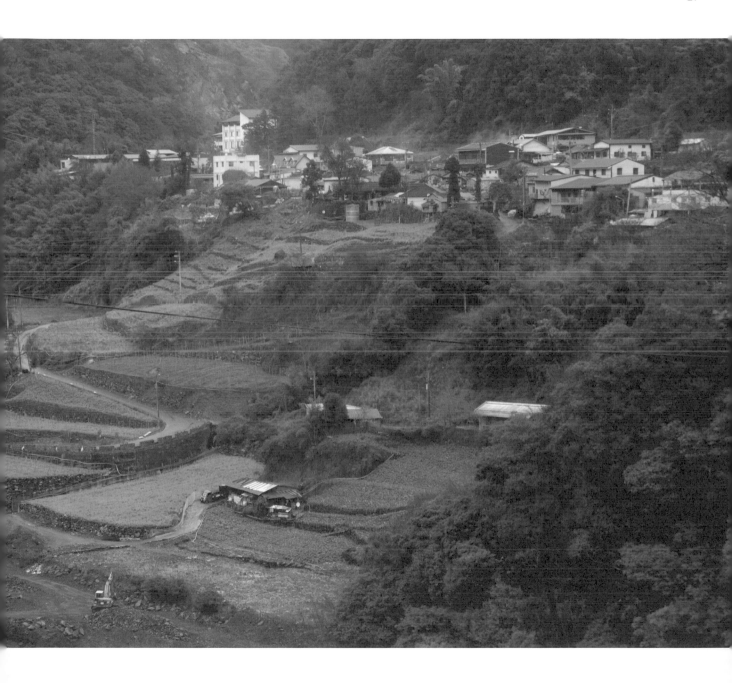

28　你了解我的明白了嗎？到底 . . . *Klaan su ka kkla hug? Mhuya...*

Tgkingal 01 ｜ 原來，這麼開始

Chapter 01 | 原來，這麼開始
Kla kiya, saw nii pnrajingan

Tgkingal

30 你了解我的明白了嗎？到底...*Klaan su ka kkla hug? Mhuya...*

Tgkingal 01 | 原來，這麼開始

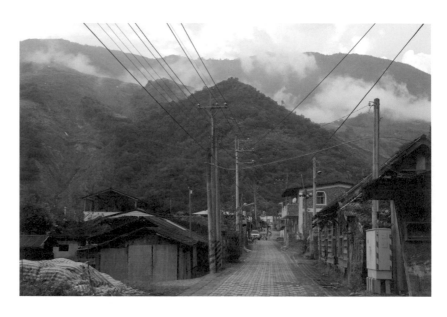

邀 請

車子經過九彎十八拐的小山路後，右手邊小瀑布迎面而來，下一秒鐘，畫面閃過的是殘存幾個水泥石塊在壁上的部落歡迎招牌，四個輪胎正式轉進部落入口，車子"ㄅㄨㄚ拉ㄅㄨㄚ拉"緩緩地前進著，車子晃動間往兩旁車窗望去，好安靜的街！烈日下的中午時分，大概都在屋內休息著吧！我的眼睛不停張望著第一次到來的部落，原本打定主意到此做「部落影像紀錄」的初步想法開始動搖，與想像中的「部落」落差極大。猶疑之際，車子在盡頭停了下來，我到了！小學鐵門被推開了，「就…這樣？！」我心裡吶喊著。

接著幾個小孩衝出來街道上大喊著，這是我在此部落聽見的第一個回音……

原民圖騰呢？從部落入口到底的盡頭，只見著原住民人物石刻與山地字語的歡迎招牌，一路進來，見不著象徵部落的符號，木雕手作、繪畫，甚至山地服飾，這裡，安靜的給予人一種灰白色調。原來，我也陷入了迷思……

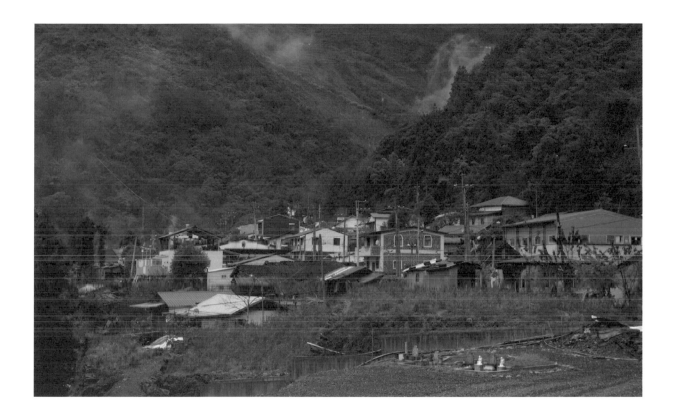

小學攝影研習活動結束後，大夥在學校餐廳吃著宵夜，而我心裡急想著詢問 Bakan 主任拍攝專題一事，卻找不到機會，終於在眾人飽足肚子加上幾巡酒後，抓到機會和主任對上話了，「主任，請問，我想做這個部落的影像紀錄作為我的論文主題……」她，停頓了一下問：「妳想要做什麼樣的紀錄？這裡從沒有人做過部落影像記錄的報導，也已經沒有所謂的祭典文化、沒有傳統服了……」，「我想用訪談耆老的對象來了解過去歷史、文化……不知道有沒有可能？」她拿起杯子喝了一口，停了會接著又說：「如果妳想找老人家問，倒是可以問問廚娘 Uma，她同時也是教會長老，若是請求她幫忙的話，我想，她會很願意的。」初次簡單的對談下，應該算是為這"原來如此"的故事起了頭，是吧！？

32　　你了解我的明白了嗎？到底 . . . *Klaan su ka kkla hug? Mhuya...*

Tgkingal 01 　│　原來，這麼開始

Pnlawa

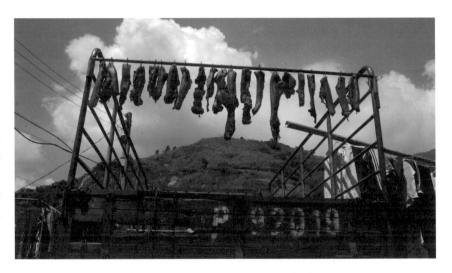

Dowriq mu o ini bi pstuq qmita miyah mamu alang hini, saw ni ka mmatas sasing alang o pusu lnglungan prajing siida, ini bi pntna saw lnglungan mu. lmlung ku bi sida, dhuq alang ka rulu pnpaan mu, ka..ka.. msa mtrwah ka rhngun sapah pyasan, "kiya ni balay da ?" Lmnglung ku.

Lmutuc mhrapas tmalang ska elug ni paru hnang rmngaw ka laqi, nii ka tgkingal qbhangan mu alang hini......

Pntasan tmninun seejiq huy? Nedan mu alang seejiq o uka pusu Pntasan tmninun da, saw smnalu na qhuni ni smicux ni mlukus lukus seejiq, Alang hini o ungat lmlamu balay hnang saw bi kingal mgqbulic qdaan.

Kkla mu wada ku meydang duri......

"Msili ku Mkawa, km matas ku bi Sasingki alang ni o matas ku patas mu...". Semili ka mkawa, "matas su manu hug? uga bi seejiq matas sasingki alang hini, uga gaya, uga lmlukus lukus rudan seuxal ka hini." "musa ku bsilin reruda rmngaw gndsan dha sbiway ni gaya sbiway......saw nii o dkilu hug?" mangan kopu mimah sida msang ni lmudu rmagaw. "nasi su musa semlin ruda o usa semlin emphapuy Uma, hiya o aji mqaras dnayaw suna ." saw ni ka pngaw nami, gika kla saw nini, plaging hini ka ptasa patas mu.

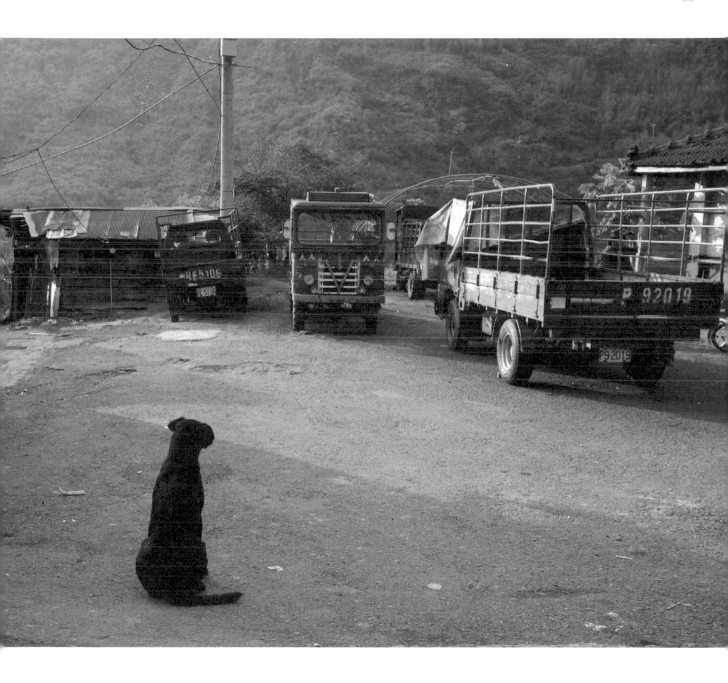

34 你了解我的明白了嗎？到底 . . . *Klaan su ka kkla hug? Mhuya...*

Tgkingal 01　│　原來，這麼開始

山歌不再哼唱，小米酒不再發酵，
聞不到小米酒的香味，卻聞見保力達…

已經漢化的建築物、沒有傳統服、沒有原
住民的圖騰……，在這裡，要拍什麼？有
什麼好拍？但，心裡想著：在這裡待看看，
產業道路的盡頭，至少，還有一天一班的
公車可以到得了，以 Longstay 心情渡過這
段日子好了！到底，以靜觀部落記錄拍攝
為專題的機會能否成行？也還是一個未定
數……。

電話中來往聯絡多次，加上颱風、雨季來
臨，上山拜訪 Uma 的時間卻遲遲喬不定，
又怕跟老人家約好了，她會一直等著，內
心很是著急著……。

終於，和友人開車到合作國小，帶些伴手
禮前去 Uma 家，她正低著頭不停地整理剛
採下來的玉米，主任和她用母語緩緩交談
著，空氣中緩慢的對話，夾雜四處竄動不
停湊熱鬧的蒼蠅們。「妳們不要來問我嘛！
以前的事都不記得了，也不知道…」，等
Uma 許久後的回答，大約待了十幾分鐘，
我們在 Uma 周圍慢慢說著，最後，她才微
微點頭讓我的鏡頭進入了她的生活中，一
起接觸部落生活。

Uga ka muyas uyas seejiq da,
uga ka smalu sinwa masu da,
uga ka snknux sinwa masu da.
wana qtaan hini o pwalida......

Sapah alang hini o saw bi sapah qmuqan
da, hini, psasing ku manu hug? Nii manu
ka psinga hug? Lmnugun ku,mni ku hini
qmita suna, dhug bukui ka elung hini,kiya
ni, niqan kingal jiyan miyah dhan alang ka
nando basu,saw Longstay lmungan mu
muda kneudus hini da,mhuya,matas ku
psasing ku alang truku hini o dkiru hug? Ini
mu klai wah.......

Sida, yaku ni lubung mu mgriq nami rulu
dhq nami sapah pyasan, madas ku hlama
musa ku sapah Uma, thmuku tunux na ka
Uma ini sangay manga sqmu niya. Prngaw
kari seejiq ka mklawa ni Uma, saw bi ghngan
kuki dhway rmngaw ni miya skya ska hini ka
rngji. "iya iyah smilin yaku wa, ka mu shngiya
ka kneudus ruda sbiway ga, ini mu klai da."
tmaga ku msiyuk ka Uma......, saw bi maxal
spngan, mtqiri mami knhuway nami rmngaw
Uma sida o, bugui hiya da,mhulis ka Uma da
eq eq msa ka tuunx na da, puda mu sasingki
ka endan kneudus na, gseupu mu lmuduc
kndsan alang.

36　　你了解我的明白了嗎？到底 . . . *Klaan su ka kkla hug? Mhuya...*

Tgkingal 01　│　原來，這麼開始

觀　察

這天，部落行旅正式啟程，記不
得當時準備了什麼，相機、手機、
幾套換洗衣服和睡袋，還有搭車
路線圖，至於食物，上了山再說
吧！一路上平順心情，在臺中干城搭往埔里的南投客運，還得轉搭小巴士到靜觀部落，隨著不停望著
手中握著的車票，緊張地心跳加速，深怕無法搭上唯一的一班車。

下午近三點二十分，提著大包小包的老人家多了些，有的已經排著隊伍。前往「盧山、靜觀」的公車
來了！長相酷似明星廖峻的服務員大哥，聲音嘹亮地大喊提醒大家上車，老人們提著大包小包緩緩移
動著身子依序上車；提不動行李的，大哥、乘客們會相互幫忙抬上車。他熱情的身影穿梭在車站內，
看著外地旅人會主動上前詢問，還會一起討論行程給予建議，替陌生旅人找到最快捷的往返，有他在
的時刻，站內久候的乘客一點也不孤單。直到往來次數多了，我也這樣被問著：「啊，妳又要上去了
喔？」、「怎麼這麼久沒看到妳？好像一年才下山一次啊！」

車子在霧社，會先休息十分鐘，一群學生們排隊上車，頓時間車廂內熱鬧滾滾，國小生們嘰嘰喳喳，
國中生拿著手機滑著，擁擠的車門口差點讓學生們擠不上車，「過去那邊！」一群群的學生們都緊靠
在一起，他們也好奇地看著脖子上掛相機、正在聽 iPod 的我，向他們微微笑點點頭互打招呼，靦腆的
小女生縮著臉害羞，小男孩則就打鬧著、稀稀疏疏地說著話，這是我的第一次山上小巴體驗，卻忘了
按快門……。

干城車站　13:45 →　埔里站
　　　　　　　　　　　　14:45

　　南投客運　#125
（大巴）

埔里站　→　盧山
　　　　　　靜觀　#187
15:35
　　　　　19:50
　　　　（小巴）

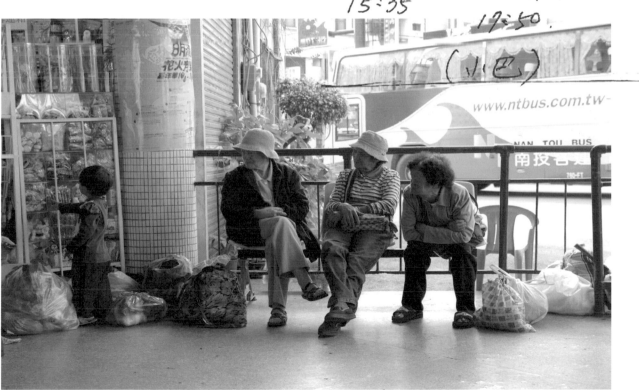

38 你了解我的明白了嗎？到底 . . . *Klaan su ka kkla hug? Mhuya...*

Tgkingal 01 │ 原來，這麼開始

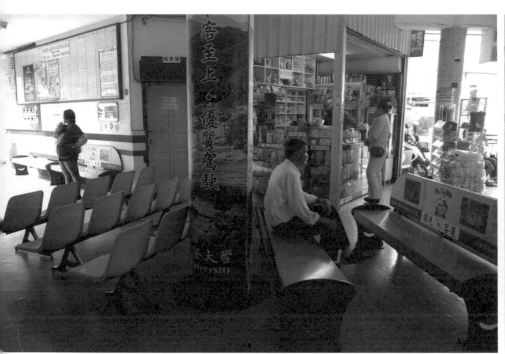
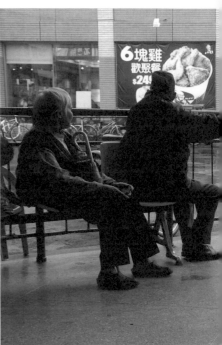

 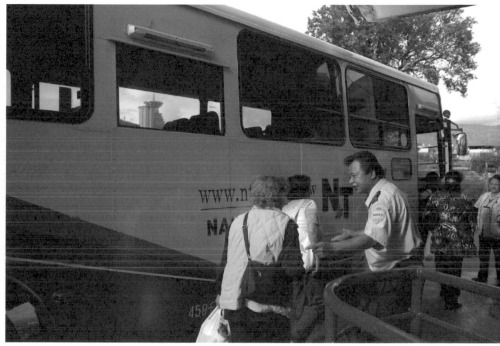

Qmitan endan

Babaw kndaxan tru tuki empusal spngan memi ku dgan rulu holi, hbalaw bi ka rrudan dmui paru ni pilay kabng. Miyah ka musa "alang Buwarung ni alang Truku"ka rulu, saw bi qtaan ha-yu Lwau Gng ka mgre rulu ga, paru bi ka lhang na rmngaw nahari papa rulu da, pddayaw rudan mangan ddui dha, papa ruwan rulu ka aeejiq o pddayaw mangan uri. Mdrumuc bi mni ruwan sapah rulu ka hiya, nasi qmita kedan rangnuc ka seejiq miyah smiling o, biqun na malu bi ddaun dha ni nahari dhq saun dha, niqan hiya o mni sapah rulu dmga rulu ka seejiq o ini mngungu. Mabang egu mnusa ni mniyah ku da, smligan ku ma msa "aji musa su dgiyan duri hug?" "masu psiyag ini qtaan da hug? Saw bi kingal hngkawas ka musa su alang bnnux pxal."

Uma 上課囉！

為什麼就沒有一本屬於山上的課本呢？
讓我們也可以學山上的知識哩！
山上的大自然、老祖宗的智慧，
和那敬天敬地的精神……

Smruhya tada msa ka Uma

Hmuya o maka ungan patas ka dgiyaw hini hug?
Dgiuy nami sruhay kkla dgiyaw hini.
Kana snaru utux mu bawan ka dgiyaw,
kkla rudan ni dhmugu kalac ni dhgan ni ka kkla da……

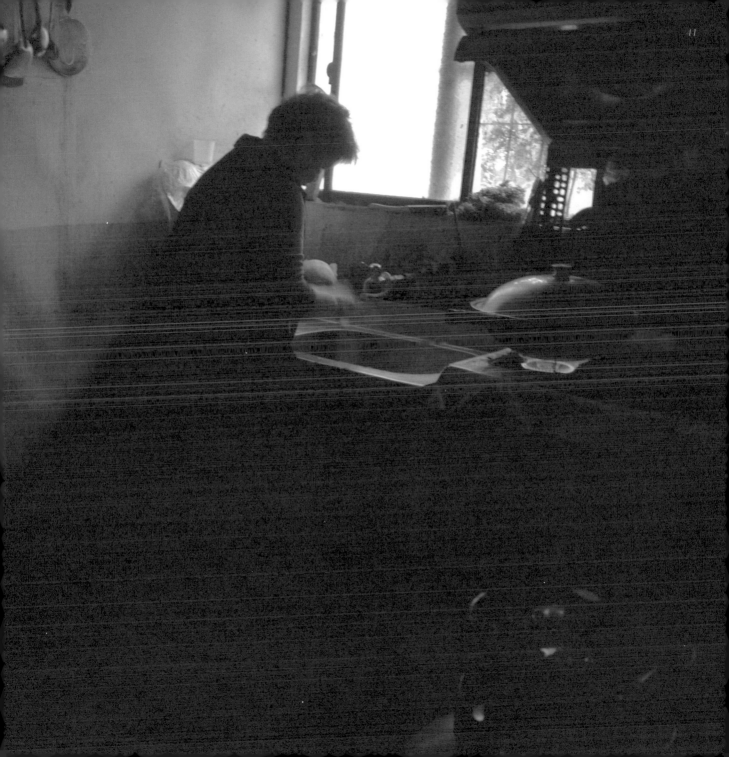

42 你了解我的明白了嗎？到底 . . . *Klaan su ka kkla hug? Mhuya...*

Tgkingal 01 │ 原來，這麼開始

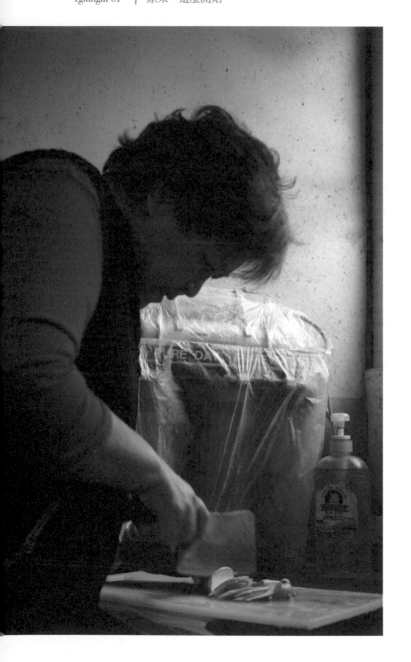

昨日搭車到部落已是夜幕低垂，也沒能仔細看清楚街道樣貌。早上八點，在小學鐘聲的催促下起身，簡單梳洗後，看見 Uma 正在餵食籠子裡的幾十隻小雞，「這是要給女兒的。」Uma 說著，大約農曆年節，就可以送給山下的女兒們進補一番。

吃完早餐後，一邊跟 Uma 看著電視，她突然說：『我們要去醃肉了嗎？』。跟她接洽拍攝專題時，曾提到用採訪過去歷史面貌來了解部落文化。沒想到，她早準備好要幫我上課的題材了！就先從日常的 "吃" 開始吧！

我第一次踏進暗黑廚房內，看著準備食材的她，拿出一包小米要作傳統的醃肉，我才想到，昨晚 Uma 在菜車買的豬肉，就是今天要用到的食材。「平常想吃就會做，沒有說特別節日才做啊！」，她邊洗小米，邊教母語單字，語調急促地似乎一口氣想說完……，深怕我不了解她講的。洗完的小米，放入滾燙的熱水中煮，等半熟撈起、瀝乾再放涼。Uma 又在砧板上切著生薑片，將肉片放入鍋內小米內，連同生薑片一起拌勻，加入點鹽巴，試試鹹度幾次，醃肉製作順序可馬虎不得！看著鏡頭中的 Uma 對於味覺的講究，是一個自我要求稍高的人，她說：「不要吃太鹹，剛剛好就可以。」

在配料都放入瓶子後，準備了新的塑膠袋套在瓶口，蓋上紅色瓶蓋，她用力拴緊，又轉身旁邊小桌子找著簽字筆，寫上今天的日期，「這樣就好了！」才兩天就發現，和 Uma、Bubu 們聊天，不能太過咬文或說得太快，得重覆問兩三次，我才意會出一點點意思，而她們也會慢慢解讀我說的話，雖然有時詞不達意，鬧了笑話些，先用她們角度去了解意思後，轉化成簡單字句再說出來，這是兩天來最大的感受。

忙完醃豬肉，Uma 出了廚房，坐在屋簷下，拿出一桶的玉米撥著外殼說：「等下來煮玉米。」低著頭弄玉米的 Uma，很少說話，緩慢凝結的空氣中，初識的我們，才剛剛上了一課開啟熟悉感，而我，還沒正式介紹自己的名字呢！

而當天的中餐，就在親戚 Temi 來訪時，一起吃著玉米這麼簡單解決了。

44 你了解我的明白了嗎？到底... *Klaan su ka kkla hug? Mhuya...*

Tgkingal 01 | 原來，這麼開始

Shiga papa ku rulu dhq ku alang Turku do keman da, uga bi qtaan ka elug alang da. Saman msp tuki qpahang ku hngan sapah pyasan do tutuy ku da, hdu ku mkan hnapy saman, mseupu ku Uma qmita nami telebi. Rmrngaw ka Uma "seupu da smalu qmasan hug?" ini mu klai ka Uma o mpgrbu balay tutuy pmrjing kmawraw shlayan dgihn mu da, pmrjing kndanc dgihn da kdjiyax saw "ugun" hini.

Musa ku mkeun ruwan pnhapuy sapah, qmita ku hiya psmalang lmlamu uqun, mangan masu ni siyang ni uis qapal. Kiya nii kla mu shiga Uma o mnarig siyang ni kika djiun na sayang. Kiya o sminaw masu ni mptgsa kari seejiq uri, tbiyax bi rmngaw saw bi rngaw kung na kana na......, misug bi ini ku mkla manu ka rmngaw muna. Mhedu sminaw masu do psan na mcirux gsiya mhapuy, mhada ska sida ngarung na ni bshidwa na. Psaung na uis qapal ni wawa bmaxn na masu ruwan tupay, bsaun na ciyan cimu, klmu na spay, qqmams wawa ini qhmuc qmasan, qmitan ruwan sasingki ka Uma o bliqn na ka qmasan wawa, kmalu ma ka sruwan pmasan, rmngwa ka Uma: "smalu qmasan iya bi knihu, baka na da malu uqun ka qmasan wawa."

Mnhdu smalu qmasan wawa ka Uam do, mkas kngda pshdan, glung sbsuk sapah, mangan kingal kulu kmilis sqmu rmngwa duli: "phapui da sqmu kiya da......" dhmuk kmilis sqmu ka Uma, ini hali squwa ka msiya uli, mlrungs ka ida, praging sluhay ni mlawa klaun nami da, yaku o ini ku pkla hangan mu ka yaku.

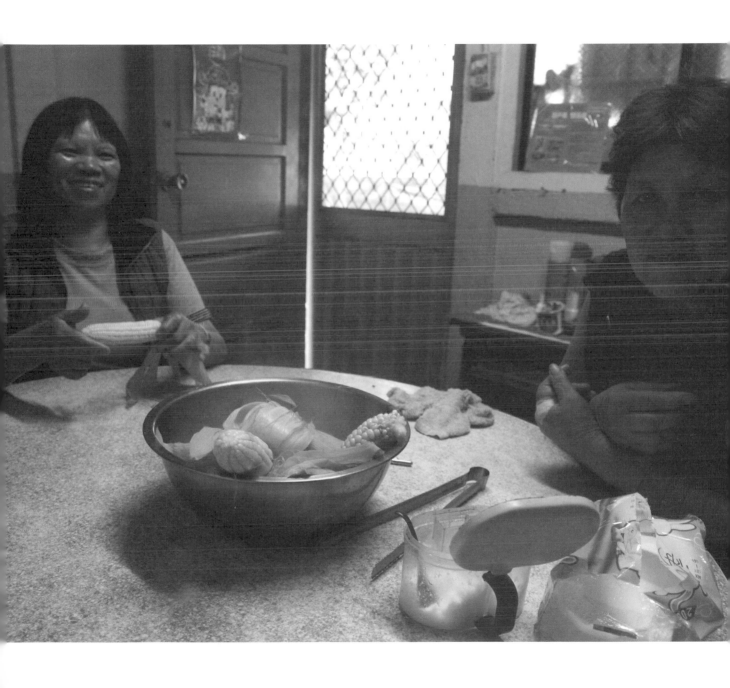

46 你了解我的明白了嗎？到底... *Klaan su ka kkla hug? Mhuya...*

Tgkingal 01 │ 原來，這麼開始

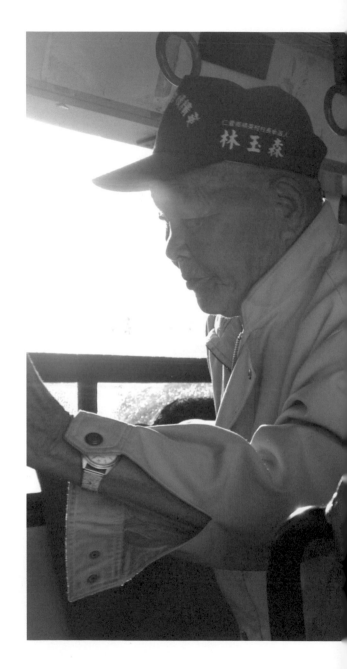

20110901

Uma 家浴室裡昏暗的微光，有時因老舊而接觸不良
無法亮起，還好，從臺中帶來的頭燈也用上了，用
小臉盆盛著熱水，就這麼簡單梳洗著。

「那天，妳下山的早上，Uma 遇到我有問起妳哩，
這次她終於正確的把妳的名字記起來了喔！還發
出音來了耶！『那個，K 倫有坐到車子嗎？』」，
Bakan 主任跟我提到。Uma 早起到學校廚房準備早
餐時，我則趕緊搭六點二十分公車下山回到臺中上
課，沒能來得及和她道別。

很少用文字或語言之表達

通常以行動去表達.

我們非常開放

因管教、接觸、對妳的尊重

何為

文字並非是
文字也許!

他們對東字的表達取者如此
明白、精準迅速、有效文章.

48 你了解我的明白了嗎？到底 . . . *Klaan su ka kkla hug? Mhuya...*

Tgkingal 01　│　原來，這麼開始

20110917

早上賴床到十點，Uma 去串門子了吧！看著門外，內心想著要做什麼？
事實上，真的一點頭緒都沒有。泡著三合一咖啡，吃著前天帶上來的牛
角麵包，拿著遙控器轉著電視，就停留在早看過好幾次的電影當中；而
其實，腦子卻還在想著要怎麼拍？要拍什麼？

Mrbu ini ka nagoh mdudu dhug maxal tuki, wada mksa rmngangc ka
Uma. Qmitan ka rhngu ngangc, phuya ku ka yaku? Suqi ku balay,
uka bi lmnglung mu. Mimah ku kaxey mkan ku nadas mu snkaxa ka hlma,
qmitan ku telebi, suqi ku balay, lmnglung ku manu ka psasing mu hug?
Manu ka psingun mu hug?

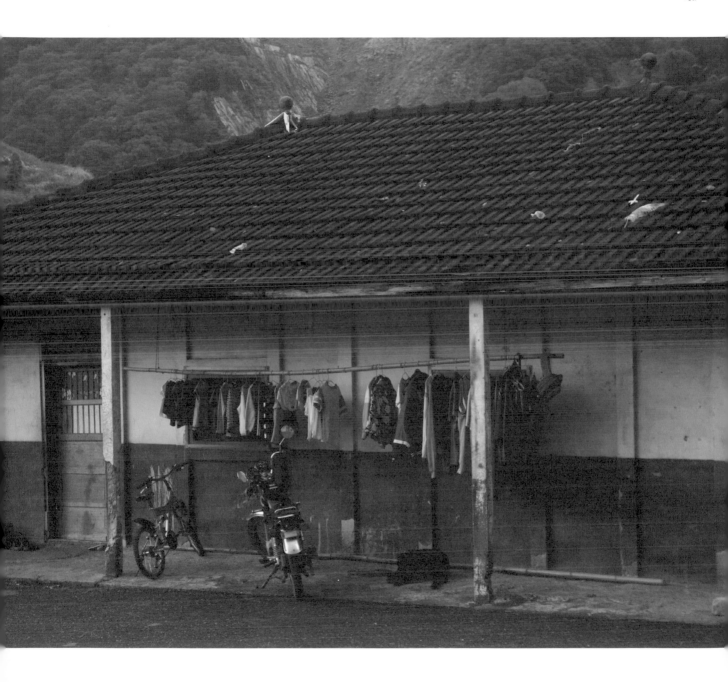

50　你了解我的明白了嗎？到底 . . . *Klaan su ka kkla hug? Mhuya...*

Tgkingal 01 ｜ 原來，這麼開始

這的確是了環境、習性生不同
而有所不同的認知觀點

karen：人性本善，會因為對一件事的
個人意識和欲望，而對事情有所
不同的認知

不要亂拍

寧靜樸實的部落，一開始跟著 Uma 串串門子，什麼都想拍，但也都怕怕的，一個漢人的闖入，大家都還不認識我……。拿起相機猛拍按快門，卻感覺不對、不自在，人人注視觀看著，戒心防備著，眼睛睜亮發出很大的疑問，「妳是來做什麼的？！」、「妳不要貼在非死不可啊！」。

在陌生的環境裡，還沒有認識朋友，沒有說話的對象，孤單，是我初初在部落生活間的感受…

Iya hmu psasing

Malu balay ka alang nini, prajing ku smngkun Uma mksa alang hini, mnanu kana ka psingun mu, duli o miisu ku uri, saw kuka klmukan ka yaku miya ku alang hini, uga seejiq mkla yaku……. mangan ku sasingki ni nahari ku psasing, saw bi naqian kuxun ni hbalaw bi ka seejiq kaka qmitan ni paru bi dowriq mtqliwaq saw bi paru bi psili, "miyah su hmuya hug?!" "iya sqbahi Te-nao FB!"

52 你了解我的明白了嗎？到底 . . . *Klaan su ka kkla hug? Mhuya...*

Tgkingal 01 | 原來，這麼開始

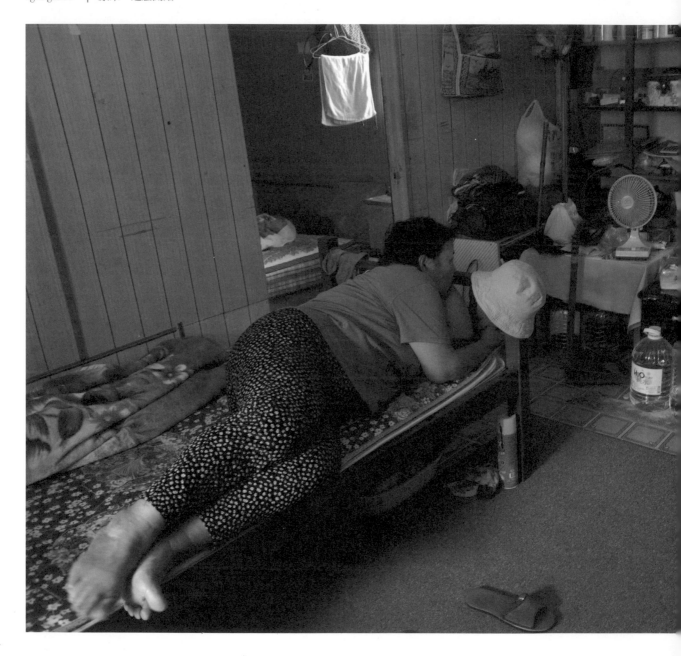

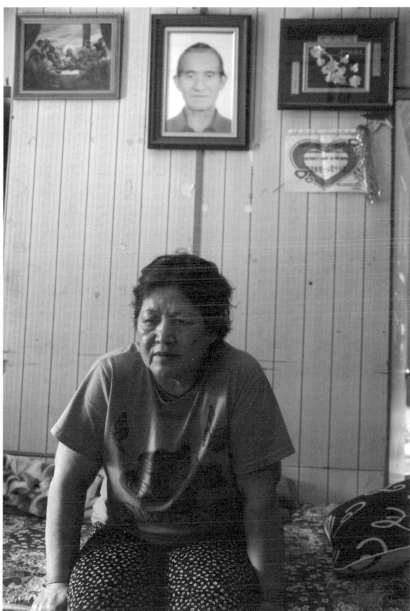

54 你了解我的明白了嗎？到底 . . . *Klaan su ka kkla hug? Mhuya...*

Tgkingal 01 | 原來，這麼開始

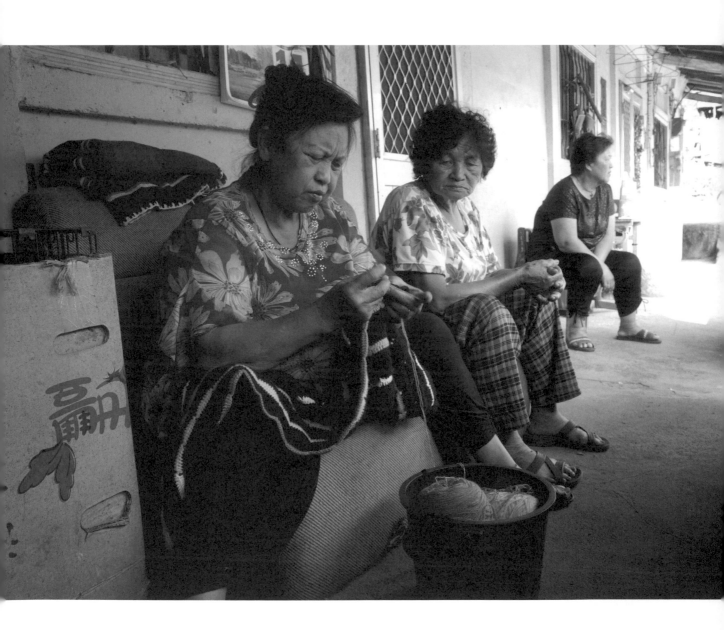

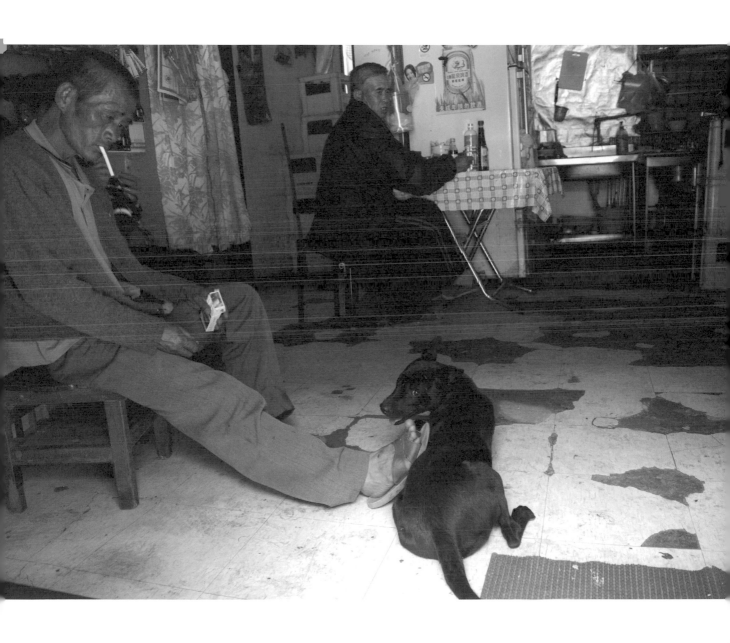

56　你了解我的明白了嗎？到底...*Klaan su ka kkla hug? Mhuya...*

Tgkingal 01　｜　原來，這麼開始

交　朋友

放下相機，學習觀察

我在陌生緊張的氛圍下，思考著將腳步放慢，相機暫時放下，明白即使為了某種目的去拍攝也得需要時間、空間溝通，於是，我和他們坐在一起聊天、一起吃小米、一起吃原味的山肉、一起烤火，或許一天下來都沒有按下任何快門……，先用筆、用腦記錄下來。漸漸地，部落族人開始了解我的出現與拍攝目的——為學校的研究報告。

當急於獵取某件事時，有個聲音會告訴我：把速度放慢些，放尊重。

「七姆」是鹽巴，我在筆記本上寫著，「對！對！」Uma 迅速地回答。透過日漸頻繁的互動中，學簡單賽德克語幾句，閒聊中會夾雜著說一兩句，因為對話，相互地連接日常開始進入文化的語言，如同將相機捕捉影像沖洗成相片分享，相同的語言溝通模式下得到彼此信任感；於是乎明白了，用同等的地位對待，會得到互相的尊重，在此學習到溝通的第一步——信任感。

相機逐漸成為一個橋梁、一個我與族人溝通的語言。

Smdangi rubun

Mni ku ini ka kla suna tkgoh ku balay sida o, lmnnglung ku thuay ta klaun mu musa psasing asi ka nigan jiya ni subu mrngwa......, dmui ka eypi ni Te-ngaw ptasan mu. Babaw na da, seejiq alang ni prjing mkla yaku ni psasing ni o ida pnmatas sapah pyasan mu.

Nasi da tgbiyah mangan suna sida, niqan hnang mrngwa yaku, knhuway hali mbsiayiq qmitan.

"Cimu"o ida cimu ka kari seejiq, ptasan mu patas hini, "iq! iq!" msa ka Uma. Muda nami subu ni pprngaw sida o. Klaun mu ka duma kari seejiq, saw nami pprngaw ni mtmlu dohi sapah, prjing ku musa kdsaan kari seejiq ni klaun mu, mdna ka ngniqan da qmitan, subu da pgealu, mni ku hini smluay dho pprngaw ka tgkingan—sehging.

Sasingki o saw bi kingal hawa ni, yaku ni seejiq pprngaw kari.

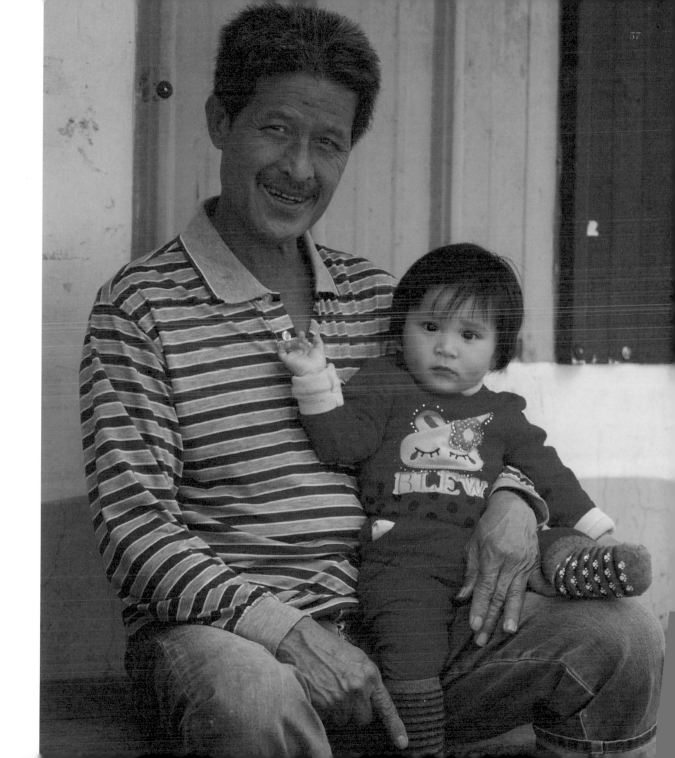

58　　你了解我的明白了嗎？到底 . . . *Klaan su ka kkla hug? Mhuya...*

Tgkingal 01 ｜ 原來，這麼開始

我怎麼會在這裡

上山前準備把拍攝相片沖洗出來給 Bubu 們，讓她們知道我所拍攝的內容，眾人看到相片的反應都不錯，好奇心更被啟發。Away Bubu 已經習慣我的鏡頭，她三歲的孫女，都知道拍照，可以馬上看成果，Bubu 要我洗相片給她，要算錢給我，「不用啦！」，她說怎麼這麼好。於是，我又懂了，在適當時刻釋出善意，讓大家可以熟悉我的鏡頭，而不是害怕上鏡。

當我再次拿起相機時，他們可以慢慢接受，就很自然的呈現畫面，甚至忽略相機的存在。當他們看見自己影像呈現眼前，總會新奇的說笑著：「我怎麼會在這裡，我怎麼會這樣子呢？」。

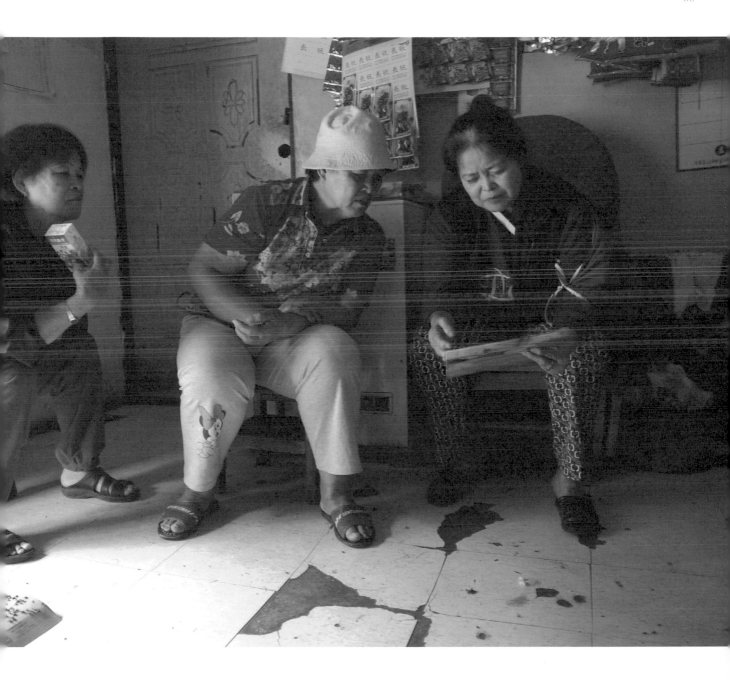

60 你了解我的明白了嗎？到底 . . . *Klaan su ka kkla hug? Mhuya...*

Tgkingal 01 │ 原來，這麼開始

Miya ku alang sida o musa ku mangan pmsingan sasing sbuayn mu Bubu dhyaan. Qtaan dhya sasing nana ka Bubu ni, mhulis ni mrngaw:"mhuya o maku mni hini, maku saw nini qtaan hug?"

Saw anmu ka lmnglung mtrawah kana, Bubu dhyaan smkila balay psasing mu da. Kkla mu duri, bniqan malu balay lnglung ka kdjiya o, musa smkuxul balay mniq sasingki mu ka dhyaan, kiya ni ini kisug mniq sasingki mu da.

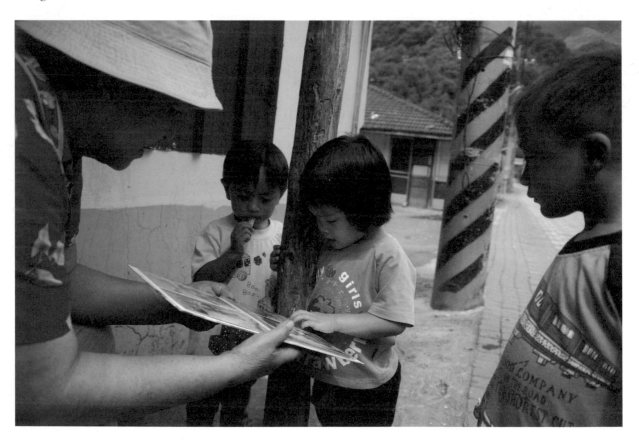

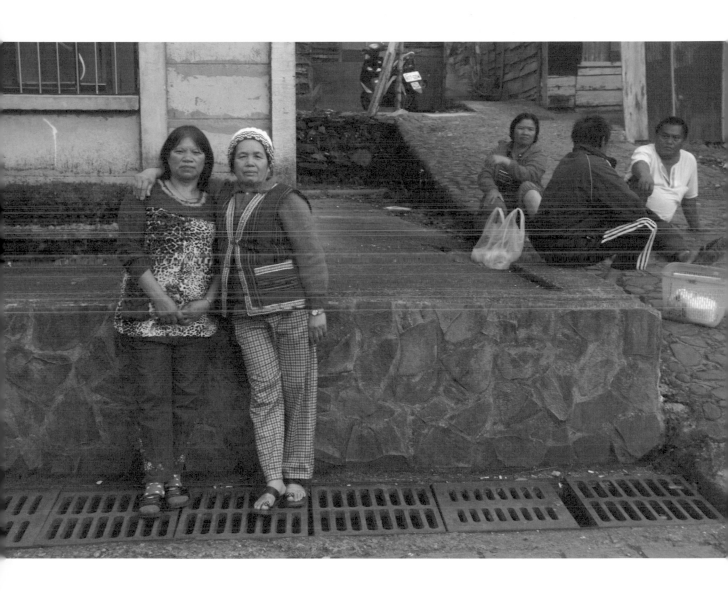

62　你了解我的明白了嗎？到底 . . . *Klaan su ka kkla hug? Mhuya...*

Tgkingal 01 ｜ 原來，這麼開始

可以幫我拍照嗎？

下午我在雜貨店前坐著，Tapas Bubu 主動向我說：「可以請妳幫我拍照嗎？」，我高興的回答她：「好啊！什麼時候呢？」，而她靦腆害羞的回答：「等我下禮拜的假牙裝好，就可以了。我也要換一下好看點的衣服哩，多少錢？我再給妳錢啦！」我急忙揮手說：「不用啦！改天去妳家吃飯就好。妳要做什麼用的？」Bubu 說：「沒有啦！我以後要用的啦！～先拍起來放……」她爽朗的笑聲中，見到了原民樂天的個性。她又告訴我，很久沒有拍照了，以前用傻瓜拍，大概有二十年沒有拍照了，直到我的到來……

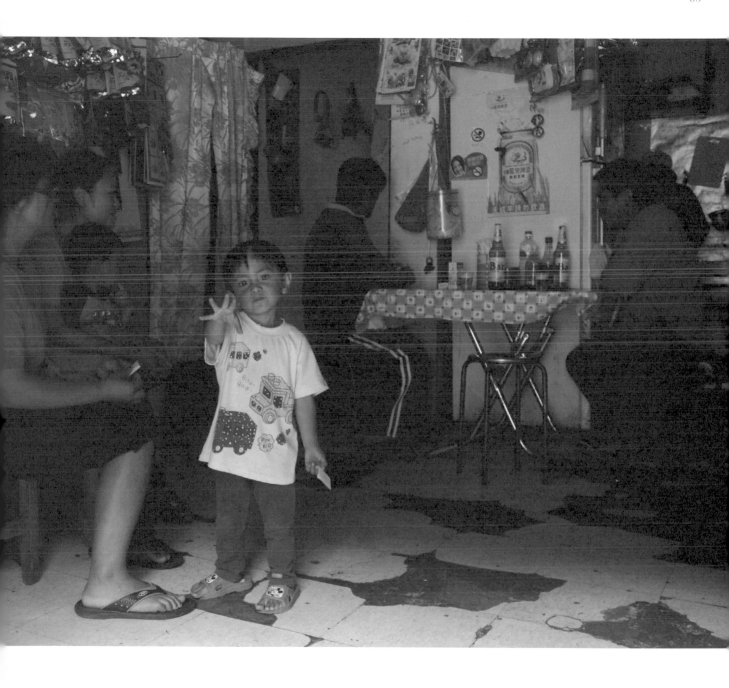

64 你了解我的明白了嗎？到底 . . . *Klaan su ka kkla hug? Mhuya...*

Tgkingal 01 | 原來，這麼開始

2011.12.31

賣衣服的漢人開著貨車到部落，熟識的幾個 Bubu 在挑著衣服，我想拍
下此刻畫面，才剛拿起相機，就被老闆斥喝著：「妳要幹甚麼？！不要
拍！」。我嘗試後退點拍攝，Bubu 也開心拿起衣服要給我拍攝，同時，
老闆又再次嚴肅地吆喝著：「妳再拍試試看！我會把妳的底片抽掉，有
沒有聽到？！」，我憤而生起氣轉身要離開，Bubu 替我對著他說，她是
在幫我拍照的啦！ Bubu 接著也轉身離去：「不買了啦！」，這是我在部
落第一次這麼生氣和無力去溝通，應該是不想吧！

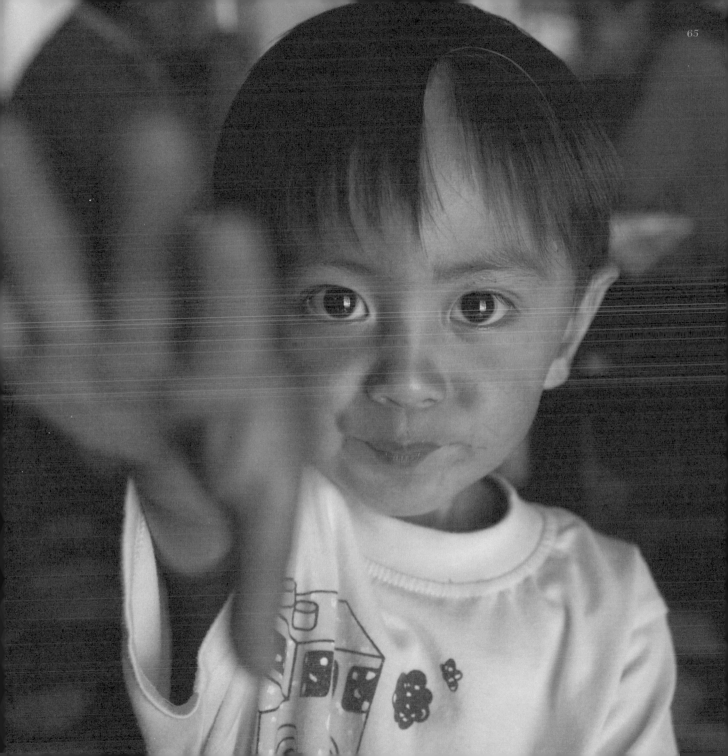

66　你了解我的明白了嗎？到底… *Klaan su ka kkla hug? Mhuya…*

Tgkingal 01 ｜ 原來，這麼開始

如果說，我明年不在了…

Nasi saw nii rmngaw, uka ku hini ka hngkwasan

有時在 Robow 店裡，一待就是半天，雜貨店內也常是我拍攝場景。Bubu 們會提高音量問：「這個也要拍喔？妳為什麼一直拍我們？」幾度誤以為她們生氣了，Robow 問：「為何會來這裡拍照？是學校分配的嗎？」，「阿嬤，因為他們平地人以為我們還有穿山地服啊，所以她來幫我拍照給他們看的啦！」她小學四年級孫子搶先這麼回答著。

Robow 提到她還留有傳統服，改天要請我幫她拍照，「如果說，我明年不在了，妳們可以看相片想念我。」她笑著感慨的說著。

Duma ku mni sobay Robow hini, asi ku mni o asi ka dmka kingal jiyax, ruwan sobay hini o yahun mu bi psasing uri. Bubu ni paru bi hngang smilin: "yahu su psasing ka hini hug? hmuya masu tedu psasing yami hug?" hlayan mu maku msaang ka dhyaan da. Smilin rmngaw ka Robow duri: "manu hahu su psasing hini hug? yasi ptasan sapah hug?", Laqi laqi bubu tbiyax bi rmngaw" Bubu, klmukan o hlayai dha lmukus lukus seejiq ka ita da, kiya ni miya psasing ita qtaan dheya."

Robow rngang ku na niqan lukus sbiwa na, babaw jiyax o psasing namu, "nasi saw nii rmngaw, uka ku hini ka hngkwasan da o, lmnglung namu suna dklu namu qmita sasingki." saw bi naqih kuxul na rmngaw ka bubu ni.

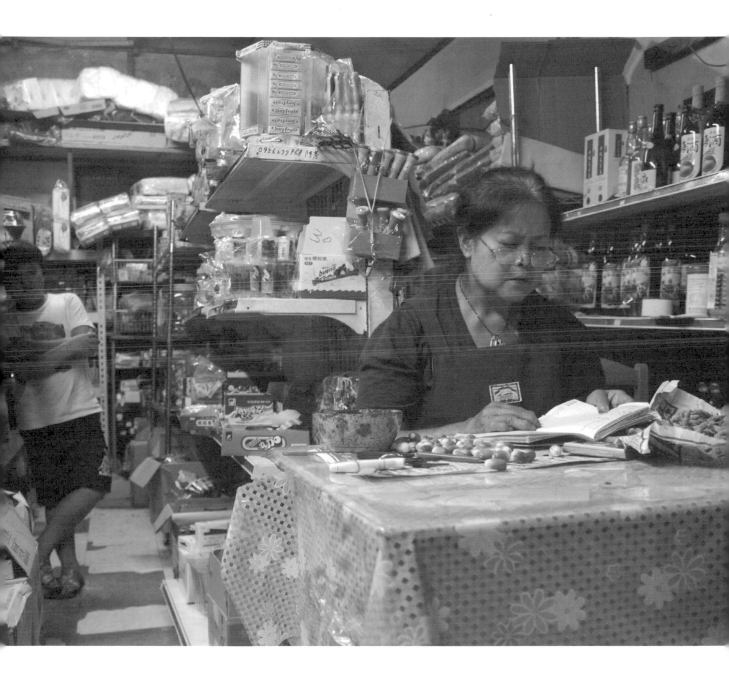

68　你了解我的明白了嗎？到底 . . . *Klaan su ka kkla hug? Mhuya...*

Tgdha 02 ｜ 沒有計劃就是最好的安排

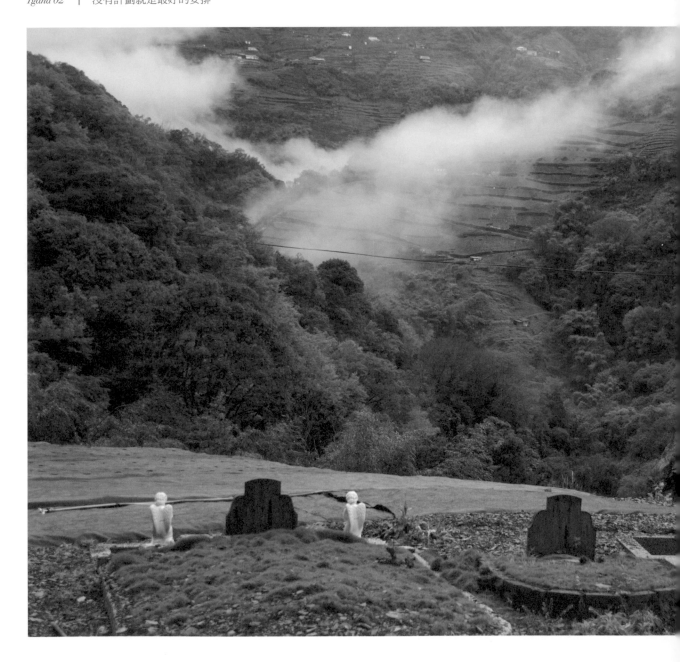

Chapter 02 | 沒有計劃就是最好的安排
Uka pptasa o ita malu bi ddaan

Tgdha

70　你了解我的明白了嗎？到底...*Klaan su ka kkla hug? Mhuya...*

Tgdha 02 │ 沒有計劃就是最好的安排

狀況外

第一次跟著 Uma 做禮拜，講台前年輕的傳道老師分別以國語、賽德克語講道著。傳道老師介紹幾位新朋友的加入，包括坐著的我，被旁邊 Bubu 提醒著要站起來和大家打聲招呼；當開始唱聖歌時，旁邊的 Bubu 連頁翻閱聖經本找尋著是哪一首曲，我趕緊幫她跟著翻頁找，結束後，Bubu 才告訴我：「我的眼睛剛剛動過白內障手術，還沒完全復原，沒辦法看清楚字。」

又一會兒詩歌吟唱間，看見了前一排僅剩兩顆牙的老 Bubu，她雙手合握，默默地跟著大家哼著，不識字的她，在教會群聚中找到一種讓人安定與依靠的慰藉。而在最末了的奉獻袋傳遞中，我望著每一位阿公阿嬤都把手放進了那紅色小袋子，搞不清楚狀況之際，眼看就快傳至我們這一排，突然間，隔壁的 Bubu 快速抓著我的手，塞在手心裡的是她準備好的些許零錢，恍然大悟的我，著實嚇了一跳，霎那間有些窘態，Bubu 默默又貼心的小動作，讓我在內心裡頭感激著許久。

Sntrug uxay pnaah lnglung mu

Mthang supu ku Uma musa nami pnrhuan, sisaw bi ka meptgsa dmui kari seejiq ni kari klmukan rmngaw kari Tuxan Baraw. Meptgsa pgla muna subu gana bulax dawin, saw yaku ni, Bubu rngang ku na dudu ni prngaw ku malu namu hug, praijng myas suyang uyas sida, mni siyaw mu ka Bubu nii slay uyas na, asi mu dnayaw min uyas, mhdu sida o, Bubu rngagan ku na: "dowriq mu o nsaan mu pkta ising, ini kmlu ma, ini qtaan ka patas......"

Kiya da o muyas suyang uyas sida o, qmita ku brah grngan wana dha guwaq ka payi rudan, pspuan na ka baga na, ini kla qmita patas uri, mni pnrhulan ni nigan pggaalu ni dgmai ka lmngang. Pataq bukuy muyai knuudus sida, qmitan ku dama ni bubu ni psaang dha embanah rawa ka baga na, ini ku kla, saw bi dhuq muna o, siyaw Bubu ni tbiyax bi qmraq baga mu, spkai kun a pila, iya ni klan mu da, sglui ku bi balay, saw bi smsiga uri, swa ni ka Bubu nii, psang mu bi gsahu mu.

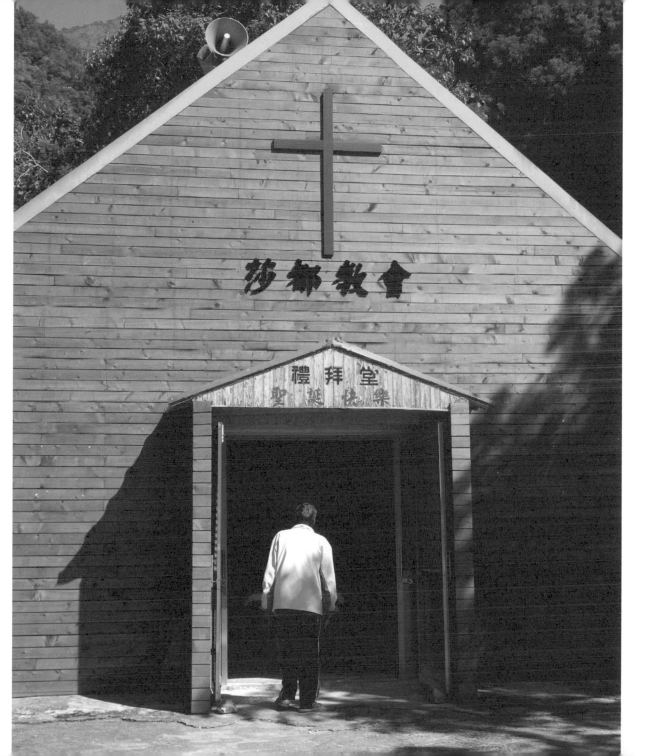

72　　你了解我的明白了嗎？到底 . . . *Klaan su ka kkla hug? Mhuya...*

Tgdha 02 ｜　沒有計劃就是最好的安排

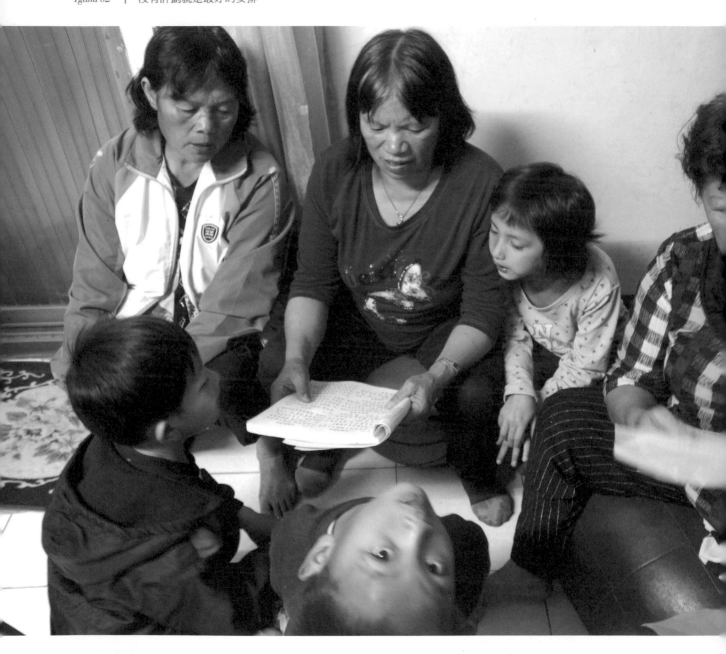

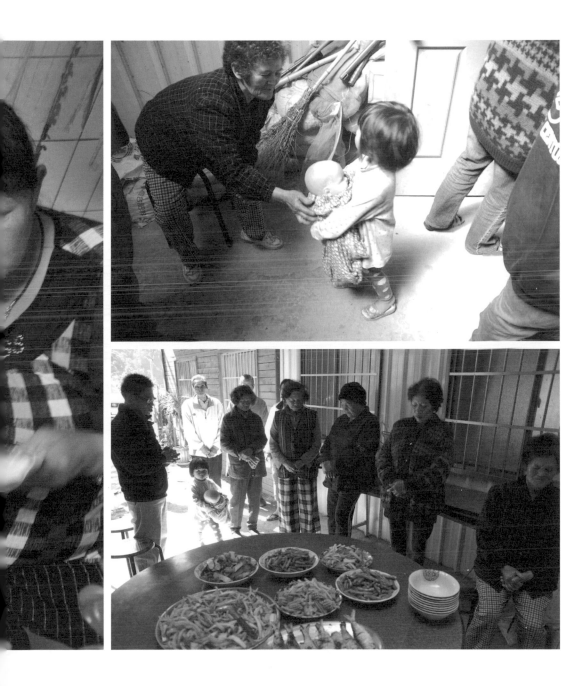

74　你了解我的明白了嗎？到底 . . . *Klaan su ka kkla hug? Mhuya...*

Tgdha 02　│　沒有計劃就是最好的安排

因為愛無所不在

Uma 和一群 Bubu 集合交談著，一台紅色老舊廂型車出現在街道上，所有大人小孩都擠上車了，原本想要走路過去的我，耐不住 Bubu 們的招喚，也跟著跳上車去了，擁擠車廂內的我們大笑著，好似要參加一場快樂盛會。

熱鬧的教堂外，大伙午餐用畢後，一邊是等待藥劑師李偉烈帶領著國泰醫療義診的大人們，一旁則是跳上跳下、追跑喧鬧的孩子們。

午後烈日，我躲在樹蔭下和一群孩子們聊天，才隨手拿出筆記本來，他們竟然一個個都排隊等著要畫圖！？我喊著：「要輪流啊！……別搶！」那每一道原子筆深深畫過的筆觸，是謹慎又認真地說著話，仔細一看，每個圖都有愛心與星星，「為何每一張都有愛心？」我好奇的問著，「因為上帝無所不在啊！所以到處都有愛。」小女孩自信地笑著這麼回答，純真的童顏歡笑在太陽底下也更加閃耀……。

還記得某天，咳嗽難過許久的 Robow 問著我：「妳會開車嗎？……我有車子，妳可以帶我們下山去看病嗎？」要不是真的無法忍耐住病痛，Bubu 們也不想麻煩親友送下山就醫。她們平常也替自己儲備一些藥品，偏遠山區資源匱乏，是怕生病了要趕一天一班車下山看醫生，得花整天的時間往返埔里與部落間！

Uka psteqan ka gnalu

Babaw hidaw, telin ku susuk qowlic teruma ni subu ku lmlaqi pprngaw kari, magan ku ptasan ptas, dhiya o sruduc pkingal miyah hini matas ku mquru ptas!? Gbaru bi hngan mu: "slijih!.....iya kmluk!" qmita ku ptas dhiya ka mquru kaka, mdrumuc matas ni mrngaw, bliqan mu bi qmita, kana pntas dhiya ka mquru niqan saw gngalu ni ppngrah uri, "mah niqan gngalu kana hug?" smili ku suna, "balay wah, uka psteqan ka gnalu Utux Baraw! Anaingu o niqan qnalu kana......" mhulis smiyuk ka laqi qrijil, mniq hidaw ka qqaras dqras laqi o saw bi mtqliwaq qtaan.

76　你了解我的明白了嗎？到底 . . . *Klaan su ka kkla hug? Mhuya...*

Tgdha 02 ｜沒有計劃就是最好的安排

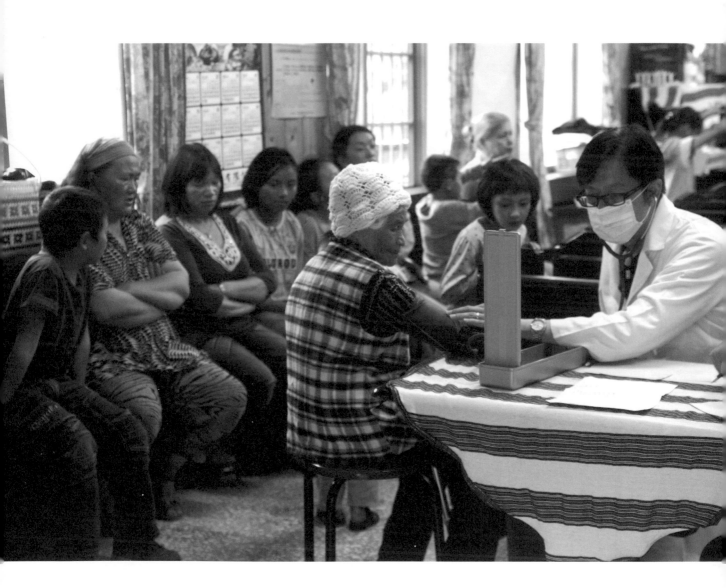

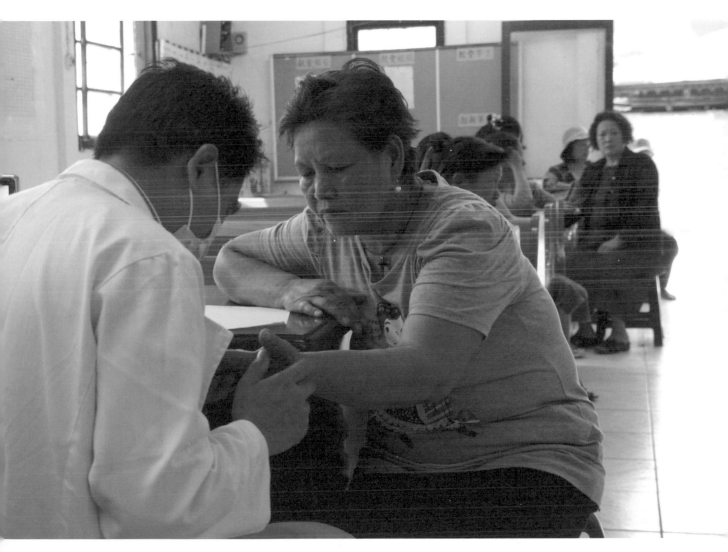

自 1999 年 921 地震後，藥劑師李偉烈帶領著國泰醫院醫療團隊，
每個月風雨無阻的至靜觀部落醫療義診服務迄今。

「夜來香」鄧麗君行進曲，遠遠地由山谷間傳來，菜車準時六點半出現在廣場，部落媽媽們陸續挑選菜色，在山上雖然不缺蔬菜，但也得備點魚肉等好補充養分。老闆聽說學校唱傳統歌謠比賽得第一名，又說上了我的鏡頭拍照，吩咐了一年輕人去買保力達，蘋果西打，也問我喝一杯吧！？我笑著說；「有混過的不太敢喝啦！」，旁人聽聞我要作研究報告，鼓吹說要融入當地啊！旁青年說：「躺下來整條街就是妳的啦！」，我順手接過老闆的一杯，敬四位大哥。甘甜的糖水味，還可適應，原來它是這樣的滋味。

Kndah tgiyaq qmbahan uyas Dnliijng"ya la sng", klaun mu ska matru tuki rulu marig sama ka iyax nganguc paru. Seejiq alang o musa marig sama, niqan sama ka alang hini, marig hali wawa mi siyang ka dhiya. Tnpusa mqeepah qbahang ka laqi sapah pyasan pspung muyas uyas rudan sbiawy mangan paru bi hangan, mrngaw duli psingun mu uri, rmawa risaw ni usa marig pwalida ni pinqosida, smilin yaku mimah su kingal qupu hug!? Mhulis rmngaw: "ini ka ksupu mimah." siyaw seejiq mkla mpatas ku, asi ka subu alang seejiq hini! mrngaw ka risaw :"babaw niya isu ka mtaqi elug hini da!", mangan gndah Tnpusa mqeepah ka lingal qupu ni supu ku mimah spac qbsuran snaw, sciya balay saw sado, malu balay, kla saw ni ka gnhang na.

80　　你了解我的明白了嗎？到底 ... *Klaan su ka kkla hug? Mhuya...*

Tgdha 02 ｜ 沒有計劃就是最好的安排

82 你了解我的明白了嗎？到底 . . . *Klaan su ka kkla hug? Mhuya...*

Tgdha 02 │ 沒有計劃就是最好的安排

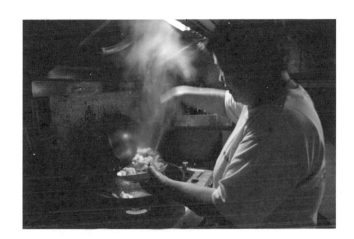

什麼時候來

「明天妳回去,什麼時候來?」Uma 在我每一次的下山都會這樣問著,我怕她等太久,會先跟 Uma 預約著上山的時間。公車每每會在 17:40 準時抵達靜觀終點站,「回來啦!」Uma 也早已準備好熱騰騰飯菜等著了。後來才想著,為何 Uma 總是記得哪一天我要上山的時間,因為這樣她才好備妥晚餐!

Meya su knuwan da

" musa su kusun do, meya su knuwan da hug?" babaw jiya musa ku alang bmux sida smiling suna ka Uma, misug ku dmaka bsiyaq ka hiya, nama ku rmngaw Uma miyah ku knuwan da. Empitu tuki mspatul spngan dhoq alang ka rulu basu, "dhoq ku da!" mhedu mhapuy sama kuUma tmaka suna. Lmnglung ma babaw sida,hmuya o klaun ku na knuwan dehoq ku alang ni mhedu mhapuy da.

84 你了解我的明白了嗎？到底 . . . *Klaan su ka kkla hug? Mhuya...*

Tgdha 02 | 沒有計劃就是最好的安排

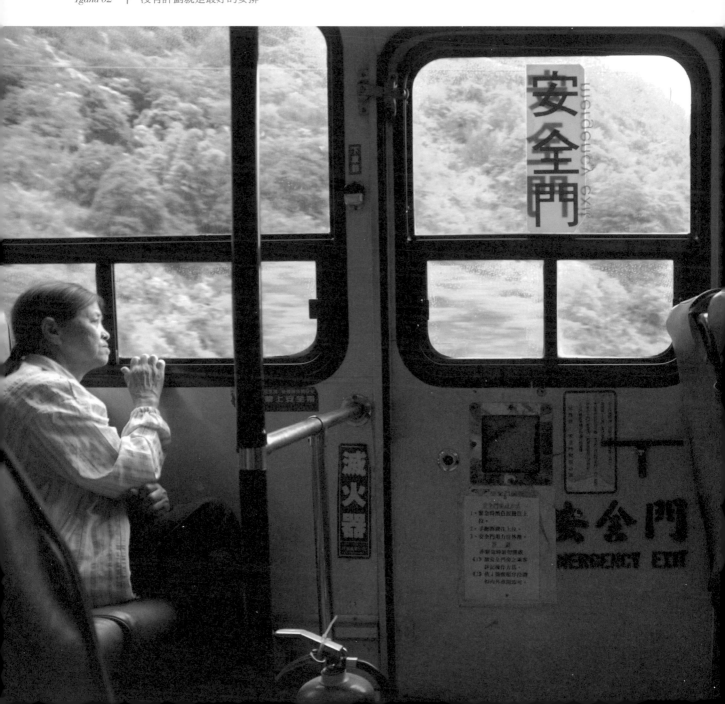

搭公車上山

日子過得很飛快，往返部落間已兩個月。某天，幾位高農的女孩下車後，我見著了熟面孔廬山部落女孩，向她打招呼揮手，原來她也有個美麗的名字叫作「Labi」，漂亮的眼睛和臉蛋，她給人印象是一個開朗的女孩，她詢問了我考大學的準備工作，想要照顧老人的她，選擇就讀社會福利系外，還要去考賽德克母語認證！她那大大烏黑的雙眼，露出對自己族群認同的明亮眼神……

一路上山，我常會望著車窗外的風景發呆，想著他們為何不選擇下山到都市中居住？而留在這交通不便的山居生活，即使每天辛苦搭車又轉車上下山，要是下大雨或颱風來，道路坍方中斷，公車就無法順利進出，得靠接駁到達目的地，或向學校請假一天。「以前的老人家早就在這了，這是我們的家啊！」Bubu說。

Papa rulu musa dgiyaq

Ini biyaw wada ka jiyax sayang, mmusa ni mmcyah ku alango dha lidas da. Niqan kingal jiyax, laqi pyasan ka qrijil ni mdujin rulu sida. Qtaan mu klaun mu ka laqi qrijil gndas alang Buwarung, maguh ka baga mu, klaan mu hangan ma o swa bi malu qtaan ni " Labi" ka hangan na, malu bi qtaan ka dowriq ni dqras uri, Hiya o saw bi mqaras bi ka lmnglung na, smiling mhuya muyas ka ptasan tgparu, musa ku qmita rrudan, mni ku pqtaan babaw dhqan ni qmitaan ku rrudan, musa ku psjibun kari seejiq uri. Dan saw paru bi mqalux bi ka dowriq na, klaun na ka kndasn seejiq rudan.

Ndang elug musa alang dgiyaq, qmita ku nganguc, Lmnglung ku bi mah ini usan alang brnux ni? Mni hini naqan ka elug ni mni dgiawq, ana kdjiyax meuic papa rulu ni briyux rulu ni musa ni meyah, nasi meyah ka paru bgihur, uka ddan ka elug, uka miyah ka rulu basu, asi ka dmyaw mapa ni dhuq alang da, prngwa sapah pyasan yangan kingal jiya. "Rudan namu sbiaw ida ngni hini da, hini o sapah nami." rmngaw ka Bubu.

86　　你了解我的明白了嗎？到底 . . . *Klaan su ka kkla hug? Mhuya...*

Tgdha 02 │ 沒有計劃就是最好的安排

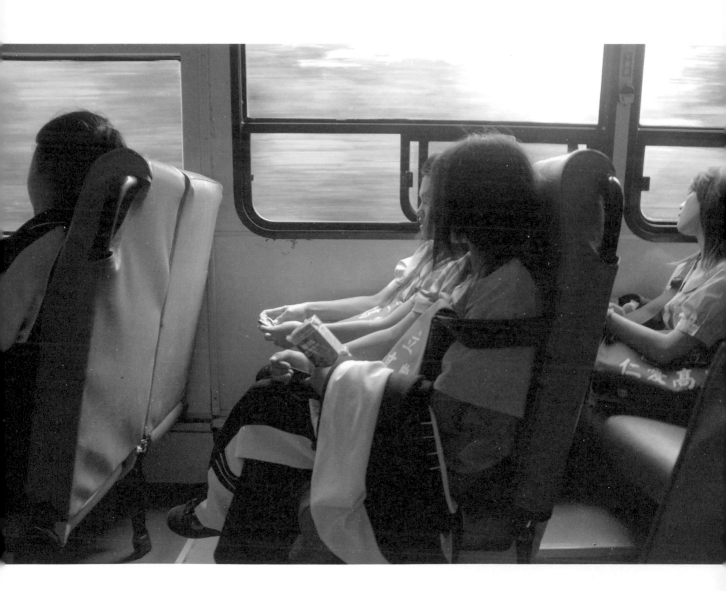

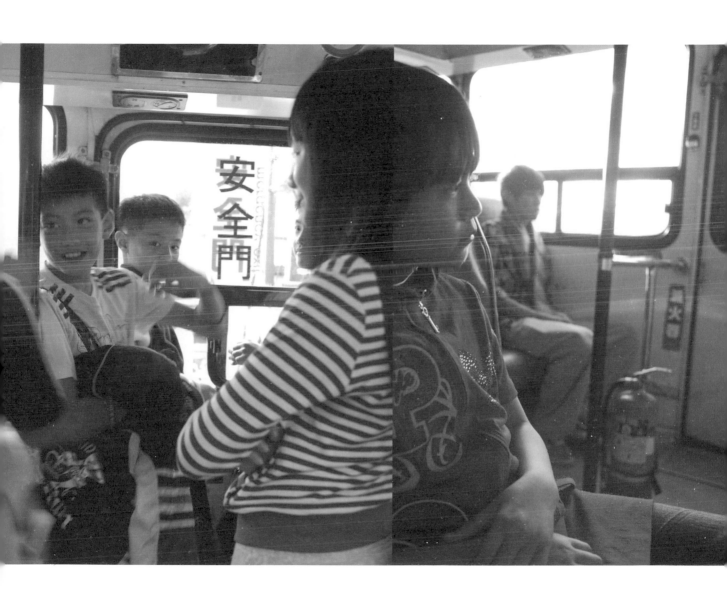

88　　你了解我的明白了嗎？到底 . . . *Klaan su ka kkla hug? Mhuya...*

Tgdha 02 　|　 沒有計劃就是最好的安排

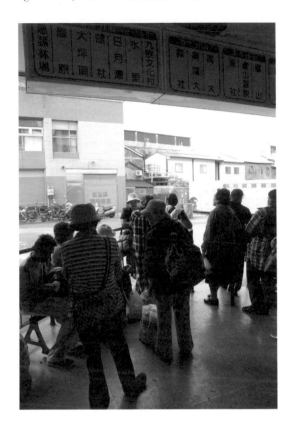

2012.01.29

放了幾天的年假，迫不及待收拾起背包，前往部落。在埔里等待上山的車，我坐在候車室，東張西望得尋找認識的臉孔。這天，遇見熟悉的身影 Lidu，我走上前問候打招呼。

「妳要回去嗎？」Bubu 問，

「對阿，妳下來幾天了？」，

「我下來看醫生，牙痛……我已經等了兩天了，上面的路斷了，公車沒開，今天才會開……」，我內心慶幸著挑了這天上山，這是第二次遇到山路開通的時刻了。

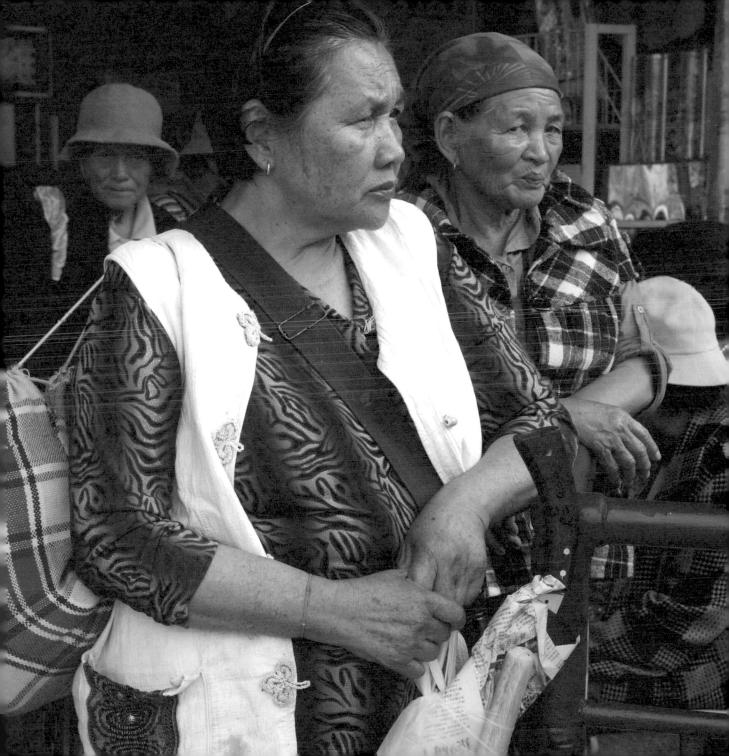

90　你了解我的明白了嗎？到底 . . . *Klaan su ka kkla hug? Mhuya...*

Tgdha 02 ｜ 沒有計劃就是最好的安排

無聊嗎？
Saw sqnaqih kuxul

經常獨自在部落裡穿梭，Bubu 和 Tama 見到我都會問，「會不會無聊？」而這所謂無聊之間的問候，只是怕我這個外人——漢人，無法適應這裡，待了幾天就離開了。「妳的父母都不會反對妳來山上嗎？有的大學生來了還被父母叫回家去了！」是對外人的未知？或害怕再次被誤解著？

Bakan：「因為妳不是這樣的，所以妳可以留下來……。」

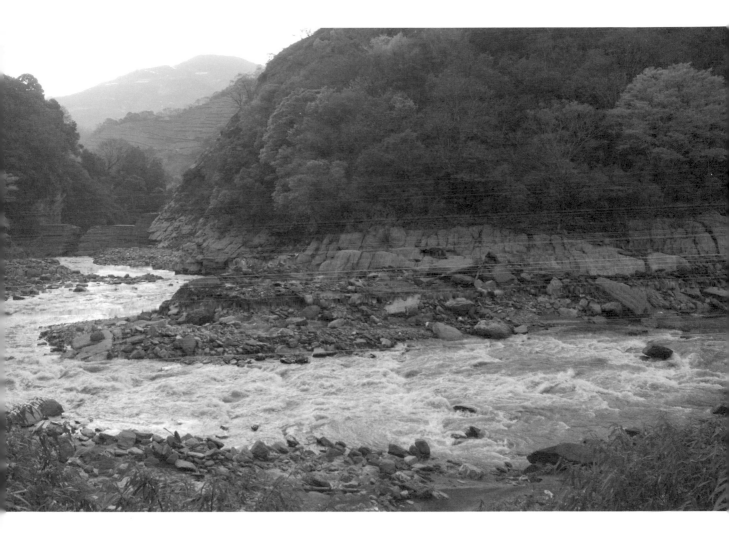

Yaku nana mksa ku alang hini, Bubu ni Tama o qmita yaku smiling suna, "ini su Saw sqnaqih kuxul hug?" saw sa slhbul iyax ni, misu yaku klmukan, ini smkuxul mni hini, babaw na sida o musa da........"Tama ni Bubu su mqaras miyah su alang dgiyaq hini hug? Dguma miyah hini ka laqi ptasan tgparu rmawan kana Tama ni Bubu dhyaan da," Kiya ni ini dha klai ka nganguc seeijq hug? Aji misu naqan lmnglung na uri hug?

Bakan: "uxya swa nini ka isu,drkilu su mni hini......"

92　你了解我的明白了嗎？到底 *. . . Klaan su ka kkla hug? Mhuya...*

Tgdha 02 ｜　沒有計劃就是最好的安排

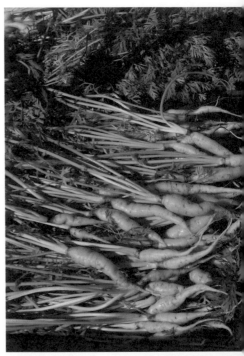

山林裡的寶庫

如果大海是達悟族人的冰箱，山林土地裡孕育的就是溪畔山邊賽德克族人的食物。

走在往靜翠橋的道路上，按下幾張路旁斜坡田地上菜苗替換的影像，這裡，人與土地隨四季更迭，進行一批批菜苗的交替，濃濃雞糞飼料味道撲鼻而來，滋養著屬於他們的土地！部落族人利用在地地形，選擇適合的農作物來打拼賺點錢，有時候就像下賭注般的試手氣，他們總是笑著說的：「得靠運氣！」，應該就是他們原民的幽默宿命論吧！

一旁等著澆水收工的大頭說：「上一回的小紅蘿蔔收成好，價格就比較高，妳那天看到我們趕著時間搬貨，夜半開車送下山的就是啊！第二批的種植就沒有這麼的好運了，整個作物生長較慢，不夠碩大營養，採收後，價格低啊！」，我接著問：「那要種什麼？」他：「還不知道，看平地老闆給什麼菜苗，就種什麼……」，「有一年我自己種高麗菜，剛好時價很好，就有多的收入；可是去年有颱風來，加上菜價沒有很好就損失了些，真的就是靠老天吃飯啊！」留在部落的他們，拚了力掙取賴以維生的開銷，辛苦的付出，有時卻無奈於需要點運氣，才能有等價的回收。「我還是要拚回來啊！上回的菜被雨水打爛了，肥料都賠下去了，至少要拿回一點啊！」，大頭坐在地上吸了口菸，望向那讓人充滿希望的開心農場！

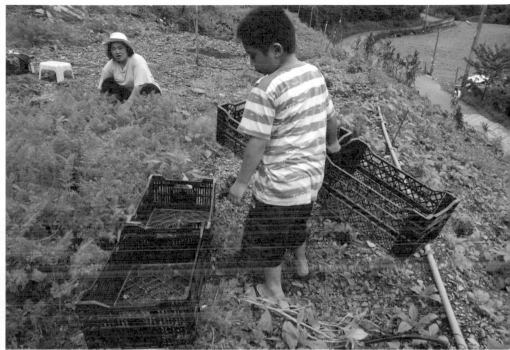

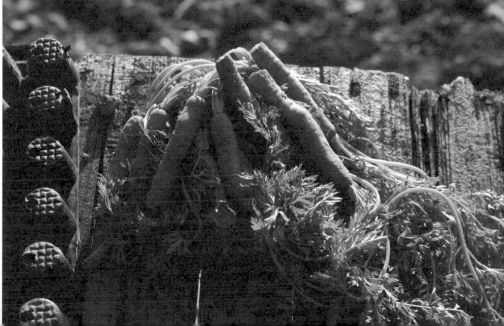

94 你了解我的明白了嗎？到底 . . . *Klaan su ka kkla hug? Mhuya...*

Tgdha 02 沒有計劃就是最好的安排

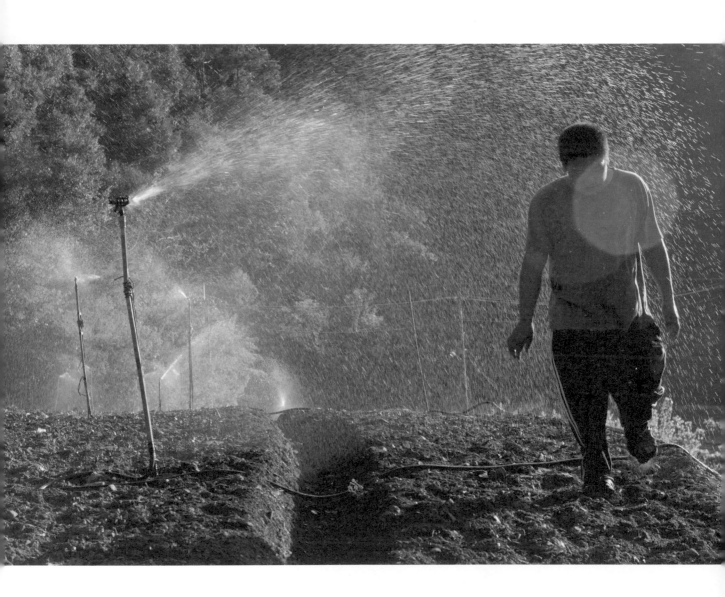

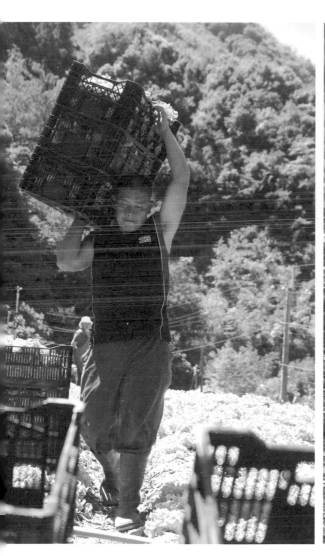
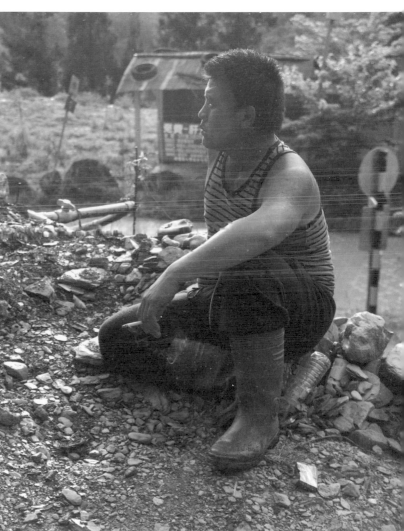

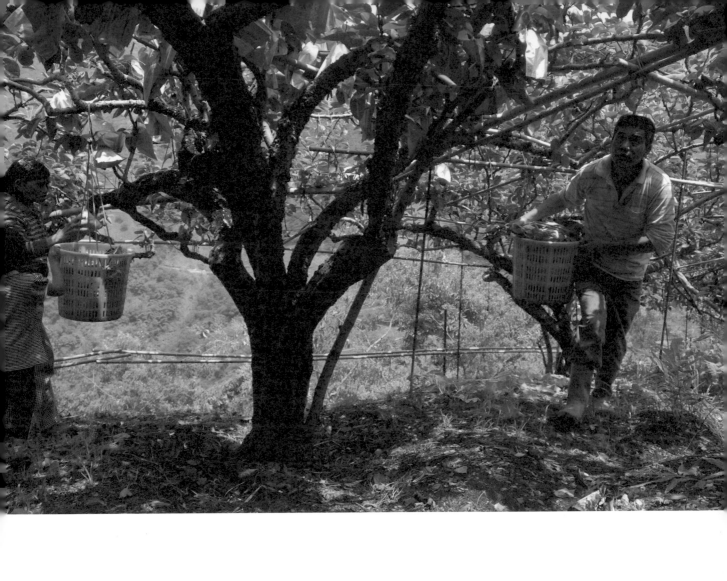

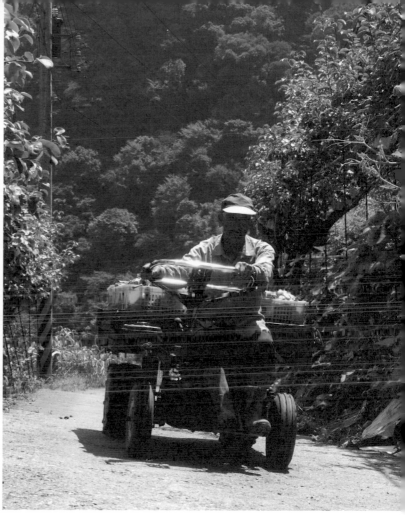

去年夏天拍攝水梨園採收豐碩果實，而現在跟著 Bubu 與 Tama 身後腳步爬上爬下，穿梭在山坡上梨樹間，登山鞋踩著鬆軟泥土偶爾還滑倒幾步，加上喘息聲不斷，被 Tayo Bubu 笑著說：「小姐，很辛苦喔～～要小心走啊！踩穩了！」Bubu 倚靠樹頭歇息著說：「沒有辦法啊！很多年輕人都做不動。」每年他們都重複著剪枝、接枝，等待開花後的套袋，傳統的山上工作經驗，沒有書本可以紀錄、或教、或學習，"傳承"成了老人家心中一件難以割捨的使命。

回到部落的年輕人，為何又回來？也許只要待在山上就可以自給自足，便無所求而知足，只要會開卡車、砍菜、搬運，便能過活，這是山裡的日子啊！

98 　你了解我的明白了嗎？到底 . . . *Klaan su ka kkla hug? Mhuya...*

Tgdha 02 　│　沒有計劃就是最好的安排

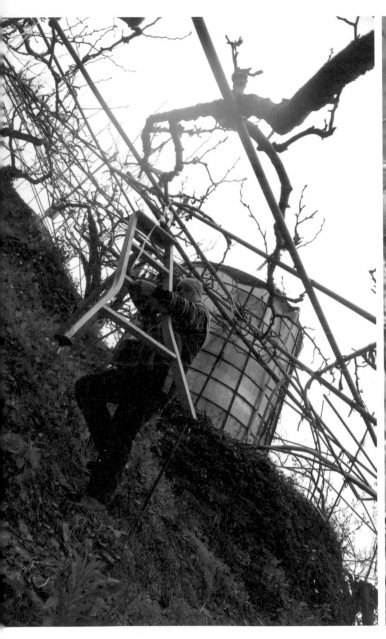
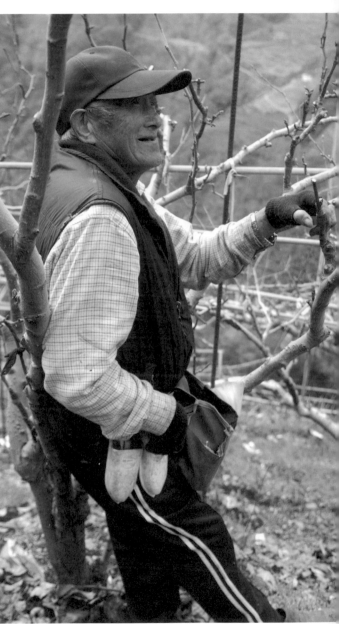

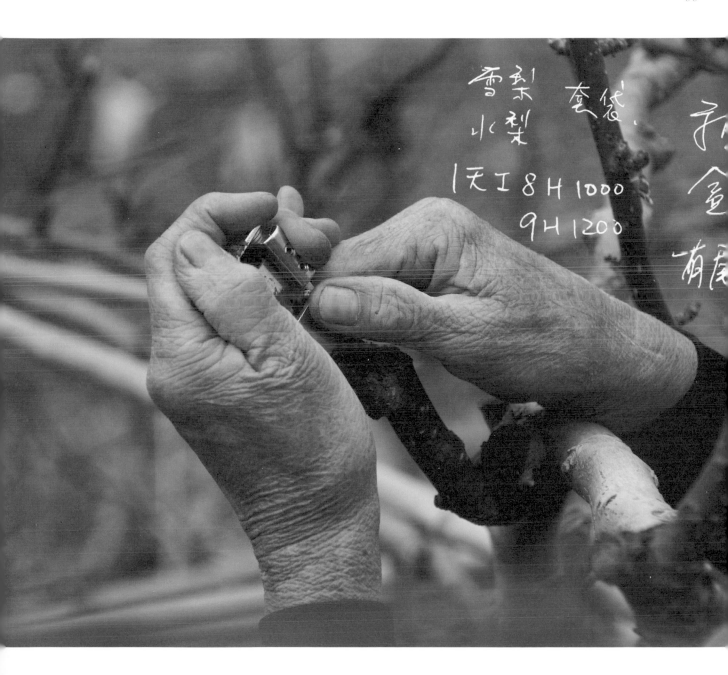

100 你了解我的明白了嗎？到底...*Klaan su ka kkla hug? Mhuya...*

Tgdha 02 | 沒有計劃就是最好的安排

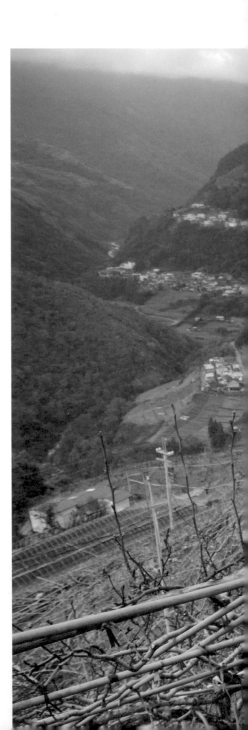

Kkla dgiyaq

Nasi paru qsilung ka seejiq daun da saw mskun kulu ni, dgiyaq ni dxgal ni saw mni siyaw qsiya yayung ni ka uqun seejiq.

Mksa muda hagaw yayung eelug, psasing ku siyaw elug phuma sama na ka sasingki, hini, seejiq ni dxgal o spac karac ka bliux, phuma alnana ssama, msknux balay bi ka quci rodux, kmalu dxgal! Seejiq alang dmui nniqan an pmpah, hmuma lmlamu sama ni mangan pila, duma saw psilin ka malu kedasn, dhiyaan mehulis rmngwa: "qmita lmnglung Utux ta Rudan!" saw nii ka lmnglung seejiq.

Hngkawas na rbagan sida psasing ku nangasi ni, snegun ku bukuy Bubu ni Tama mkarawa musa teluma ni mkarawa musa barwan, mni skaka dgiyaq qhuni nangasi ni, kujin mu qmqan ku runu dxgal ni mksa ku sida o tbukui duri, paru bi ka lhangan mu uri. Mhulis rmngaw ka Bubu Tayo: "euaw,meuic hog~~ qlahng balay! Kglahng kkgsa su", myanga qhunu ka Bubu rmngaw suna: "uka blahn ka lmrisaw sayang da ini qmpah dgiyaq na......" kngiyah hngkawas miya smsagi ni mudu ni dmaka hana psaun patas, saw ni ka gmpah dgiyaq, ungac payas ni ptsun ni tmsa mi smluxya, psludu lmnglung rudan da sbiwa.

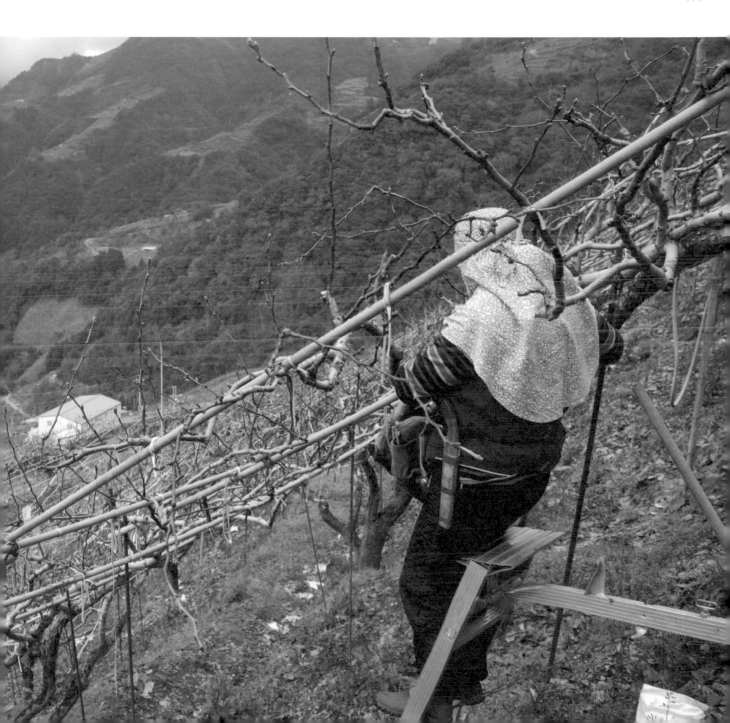

102 你了解我的明白了嗎？到底 . . . *Klaan su ka kkla hug? Mhuya...*

Tgdha 02 沒有計劃就是最好的安排

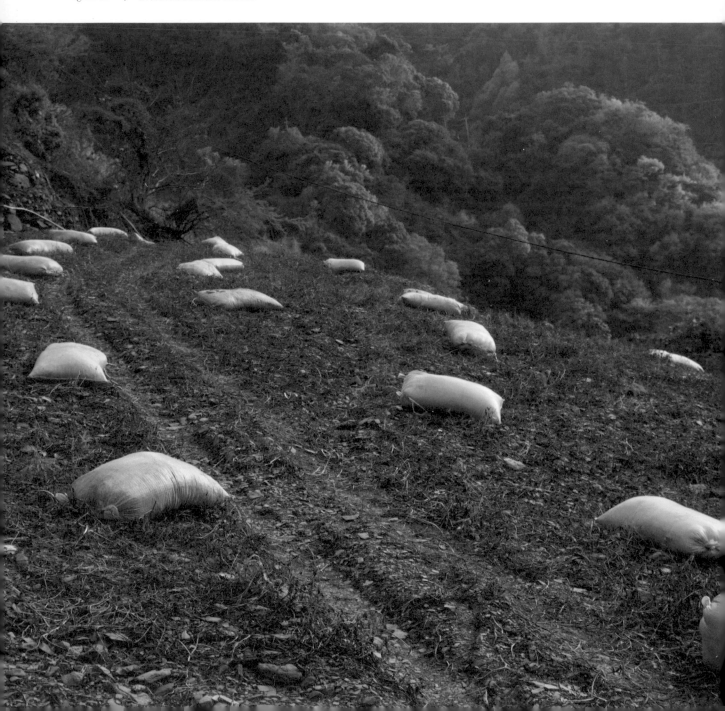

來自山林的野狼

近傍晚，慵懶地走向靜翠橋，聽見風聲急促，河水湍湍不停流向未知世界，這裡沒有了對立、偽裝，人與土地搏情感般的輪替著，為了爭取那一口溫飽的日子，野狼響亮的聲音在山谷綿延著，清晨出發，是上工去了！也許是這山頭，也許就在對面山，或者是這邊地那邊而已；午後，遠遠的回傳過來，則是下了工「我們回來了！」

Gndax dgiyaq ka ieyrang

Gbiyan da, bsrux ku bi mksa Ghagaw yayung, qbahang ku tbiyax bi hngan bgihur, qsiya yayumg ini psduq musa ini da klai kedsan, hini ungat pbais ni ppliyux, seejiq ni dxgan saw bi gnalu ni ppliyux, pusu mangan uuqun da, papa ieyrang bu~bu~ ka hngan ma o mksa elug qmphan, mgrbu da prajing musa qnphan na! aji brah dgiyawq hug, aji bukuy dgiyaq,aji hini o hiya o, babwa ska hidaw qmbaxng ddgiyaq ka hnang na, aji mexdu qmpah da ka yami miyan da.

今日起床梳洗後，坐在 Uma 門口的椅子上，發發呆、看著帶上山的書，而山上的好朋友蒼蠅們在雙腳間不停竄動，見地板溼溼的，大概 Uma 稍早沖洗過了地板，空氣中飄來濃濃準備下肥的雞糞味。

104　　你了解我的明白了嗎？到底 . . . *Klaan su ka kkla hug? Mhuya...*

Tgdha 02 ｜ 沒有計劃就是最好的安排

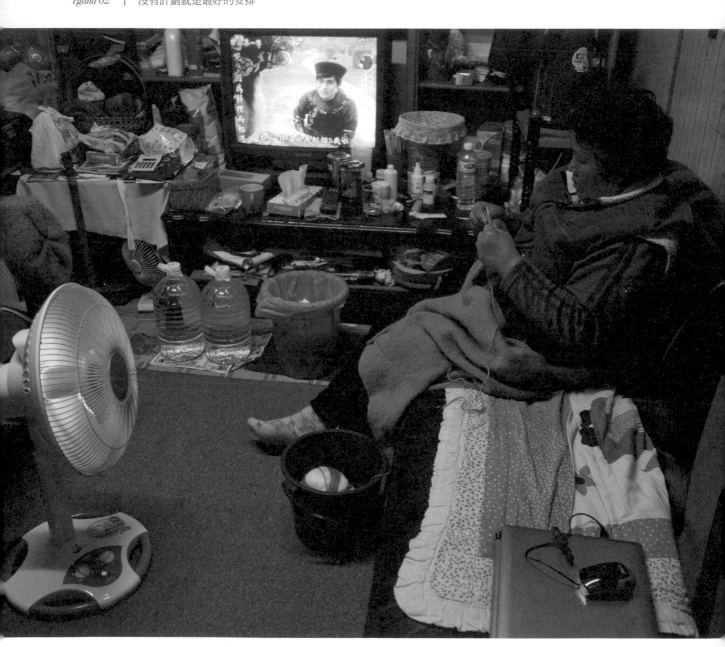

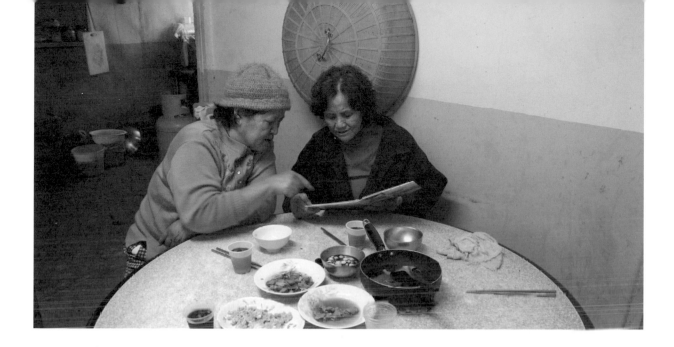

山上的家

在 Uma 家小小房間裏頭，我常常在清晨驚醒，那是野狼們長嘯遠離而去的聲響，亦或是在 Uma 家前養的公雞啼叫聲中醒來，伴隨著陣陣飄來的新鮮雞糞味道說早安。

漸漸習慣了部落生活，卻無法戒掉網路的癮……

Uma 正在廚房裡準備晚餐，「Uma，我先去學校打電腦喔！」又趕緊抓著 NB 到小學收發信，有時太晚了，七、八點學校都暗了些，沒有光源，帶著頭燈坐在石階上打字，常常會被動物聲嚇到；有幾回還下著雨，撐著雨傘、手抱著 NB，冒雨衝過去司令台，黑漆漆的整個校園，只有頭燈亮著……我想，飛鼠們也在樹林裡偷笑著吧！

Bubu 們開始習慣我的鏡頭了……

一邊陪著 Uma 看電視，她手裡還織著毛線，「今天去哪拍了？」、「有沒有可以看了？」Uma 問著，她想看看當天拍幾個 Bubu 的相片。我秀著拍攝的相片在她的眼前，「啊……這個怎麼這麼樣好笑！」她開始和我的影像對話了，每一張都可以停留好久……。

106 你了解我的明白了嗎？到底...*Klaan su ka kkla hug? Mhuya...*

Tgdha 02 │ 沒有計劃就是最好的安排

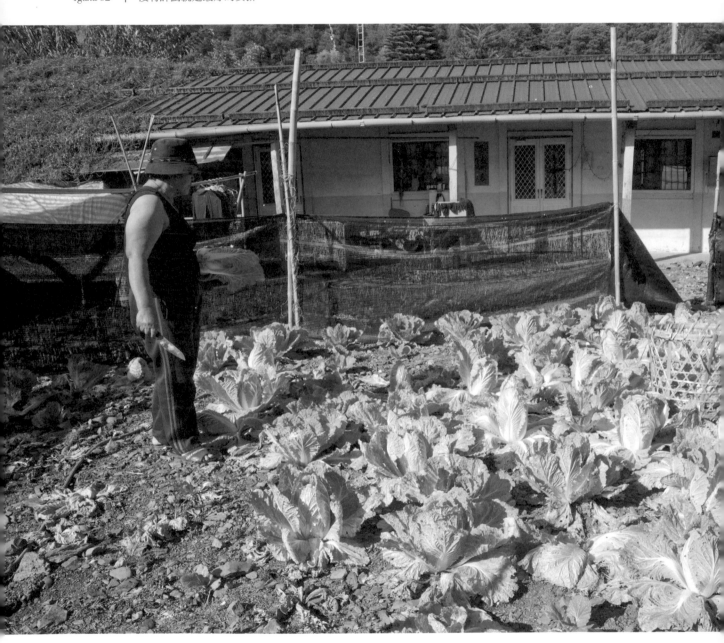

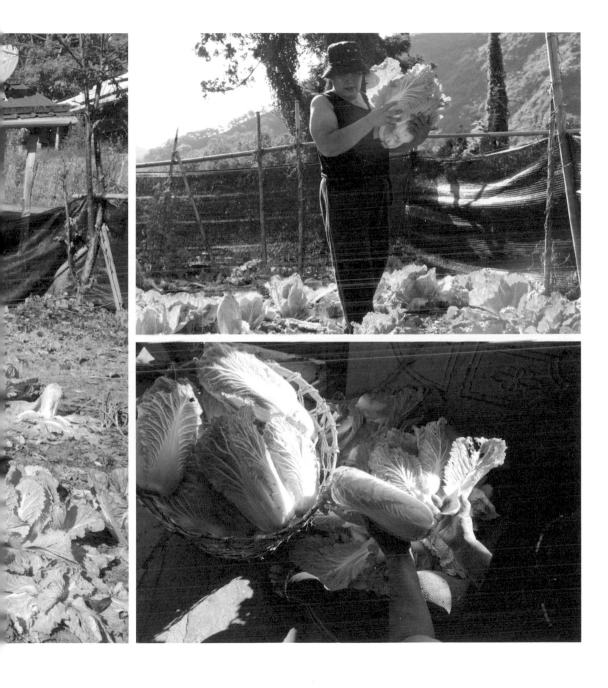

108　你了解我的明白了嗎？到底 . . . *Klaan su ka kkla hug? Mhuya...*

Tgdha 02　│　沒有計劃就是最好的安排

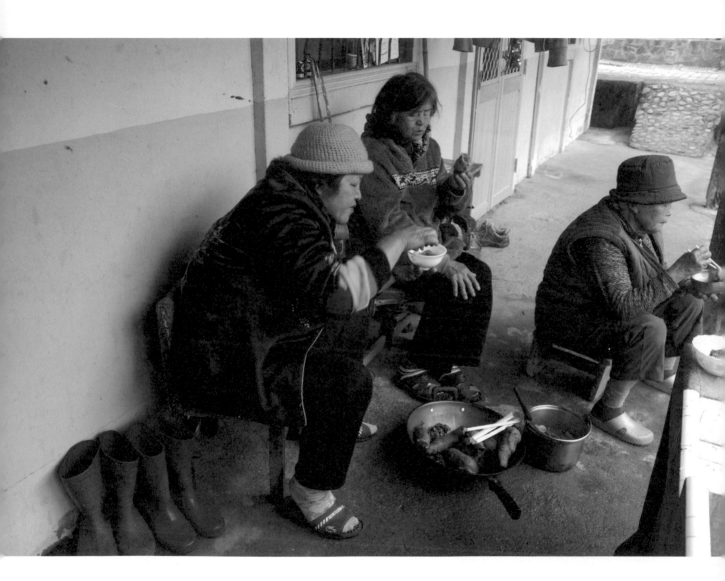

分享不會因為土地的大小、作物的貧賤而有差別。
彼此之間會相互交換給與不同的食物，流動在人與人之間的情感是如此被珍惜著。

110 　你了解我的明白了嗎？到底 . . . *Klaan su ka kkla hug? Mhuya...*

Tgdha 02 　│　沒有計劃就是最好的安排

Sapah dgiyaq

Bubu dhiya o smkuxul qmita sasingki muda. Seupu ka Uma qmita Tre Bi, Baga na o mkla smalu nuge, "musa su psasing inu ka sayang hug?"

"niqan qtaan hug?" smiling muna ka Uma, hiya o lmnglung bi qmita psasing Bubu na sasingki. Qtaan mu hiya, "ya~~maswa nini swa bi smhulis......", seupu pprngwa yaku ka Uma ni prngaw nami psingan mu, qmita nami bsiyanq bi balay.

Msaasug qngqaya o ini saw paru in ciwaya ka dxgal, phmaun malu ni naqx ni niqan ini kdna.

Seupu da beliyux nnaqan nana manu, muda lmnglung seejiqan saw bi gmpgealu.

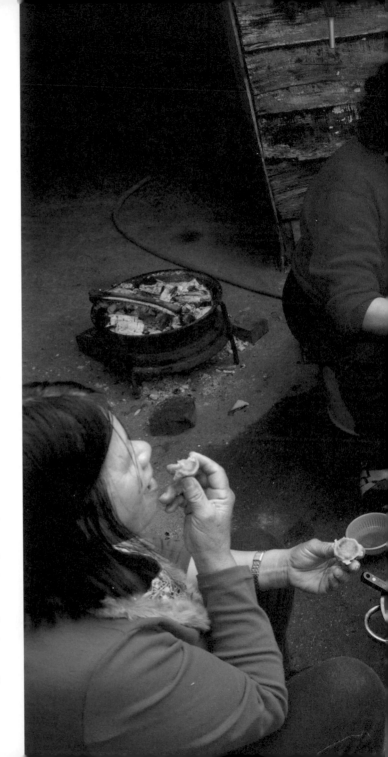

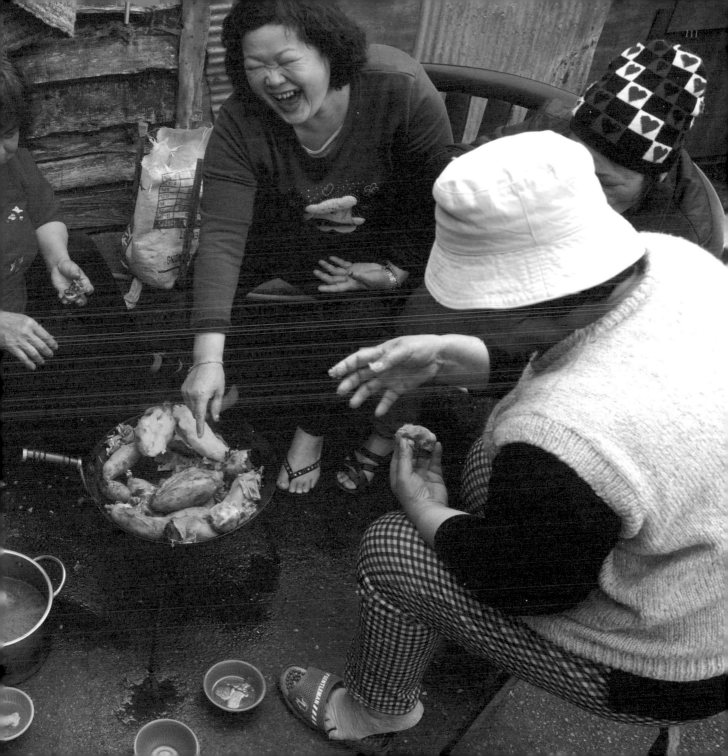

112 你了解我的明白了嗎？到底...*Klaan su ka kkla hug? Mhuya...*

Tgtru 03 │ 放下相機

Chapter 03 | 放下相機
Psamu teluma ka sasingki mu

Tgtru

114　　你了解我的明白了嗎？到底 . . . *Klaan su ka kkla hug? Mhuya...*

Tgtru 03 ｜　放下相機

再慢些

「真正的攝影是說服自己…」張錫銘攝影老師這樣與我聊到。

記得第一次上山拍攝後，記憶卡失靈了，時機就這麼巧合，用筆電僅讀取到零碎的畫面，它們被黑色塊分割著。回到臺中，再次用桌上型電腦試著讀取；這回，換成主機無法開機了，我開始慢慢回想這中間的過程，「我是否打擾了祂們？」猶豫許久，終於拿起電話撥給 Bakan 主任，另一頭的她回應說著：「那就是祂們要妳再回來拍啊！」聽著這般回答，也沒有多想，大概是祂們所給予的回應了吧！

Tehuyaw hali

Klaan mu nigan kingal jiya mhdu ku psasing sida o, naqan ka mmatas psasing mu da, saw ni ka jiya uri, mangan Tey-naw o ungat ka sasing na, wada prlixan mqalux ska na ka pnsasing muda. Dhuq ku Ta-jiung sida, mlawah ku Tey-naw mu duri, ini dgiru lmawah kana da, Prajing ku lmnglung knhuway ku lnglung ska ngdang mu...... "haji ku kaka semgila dhiya da", mlnglung ka sida, mangan ku Te-wan miin ku Bakan mklawa, rmngaw : "saw ni ka sbgangi niya isu, aguh duli sa hli psasing uri sa!" mbahng ku sida, ini ku lmnglung ana manu, saw ni ka bqana niya ni smiyuk niya.

Bakan：「祂在告訴妳，可以再慢一點、再尊重一點。」

Bakan: "ka rmngwa isu ka Tuxan Baraw, dekilu su knhuway hari,pkklan uri."

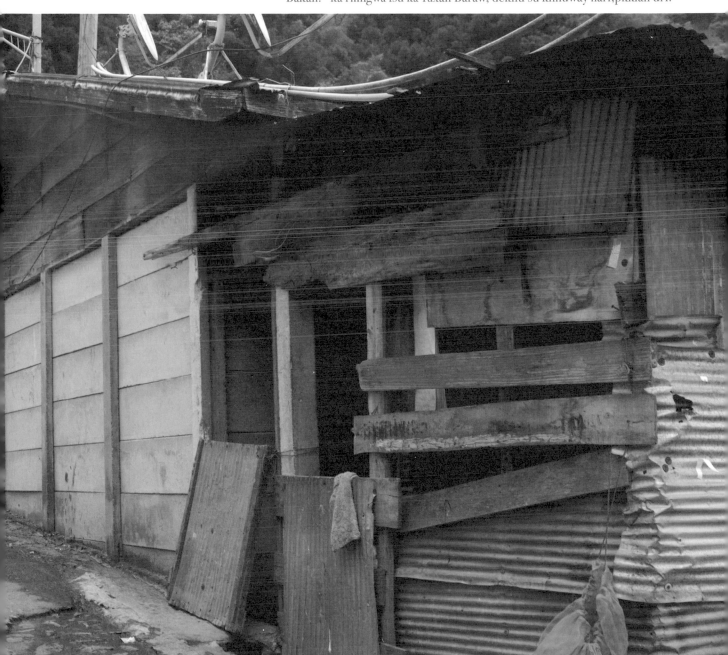

116 你了解我的明白了嗎？到底 . . . *Klaan su ka kkla hug? Mhuya...*

Tgtru 03 │ 放下相機

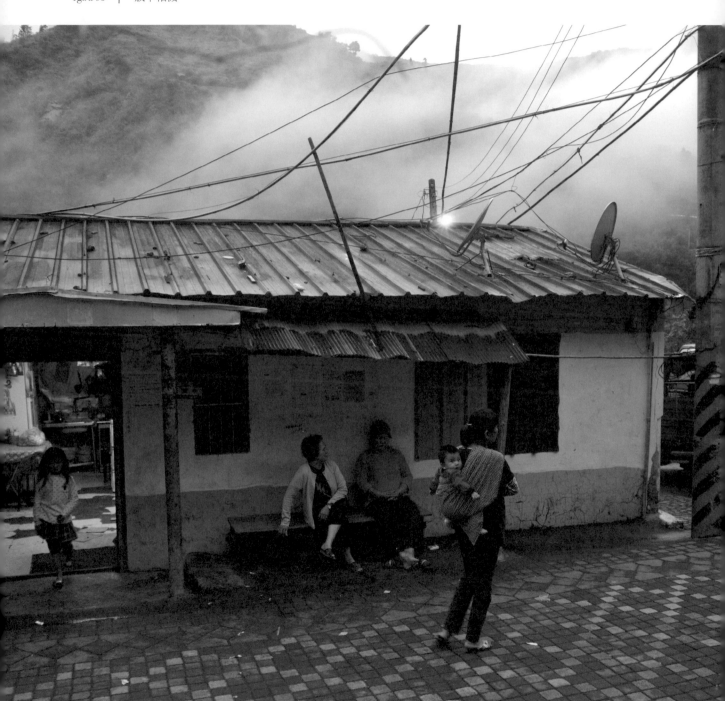

Robow 雜貨店

部落雜貨店是大人與孩子們獲得歡樂地方，不分年齡，在這裡買到食物而飽足。小孩子常常跑來挑選喜歡的糖果，丟著十元硬幣在桌上就笑開心跑開，大人們打拼的工錢還沒發放下來，就口頭告知或筆記一下，在這裡，一種屬於部落情感的信用賒帳方式持續著……。

Sobay alang o kika qrasun bi maasejiq ni lmlaqi, ini pspung hngkawas uri, mni hini o mmarig uqun gdengi buyas, lmlaqi miya hini min kuxun nah lama, qmata maxan pila do psaan na han-day mhulis ni mqaras bi wada da, muusejiq ungat ka qupahan nangan na ka pila o, miyah prngaw ni matas, mni hini, saw bi alang seejiq prana malu lmnglung miya dedu pesaking hini,

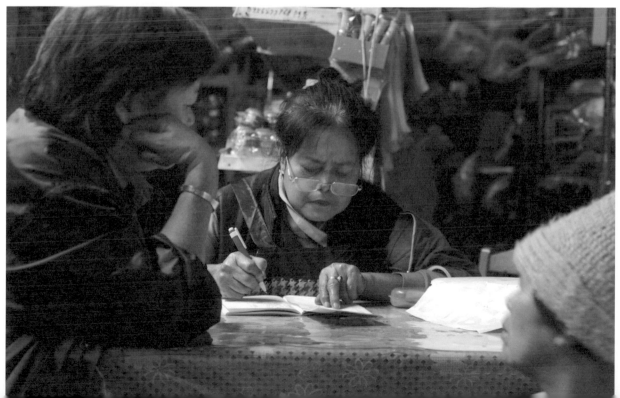

118 你了解我的明白了嗎？到底 . . . *Klaan su ka kkla hug? Mhuya...*

Tgtru 03 │ 放下相機

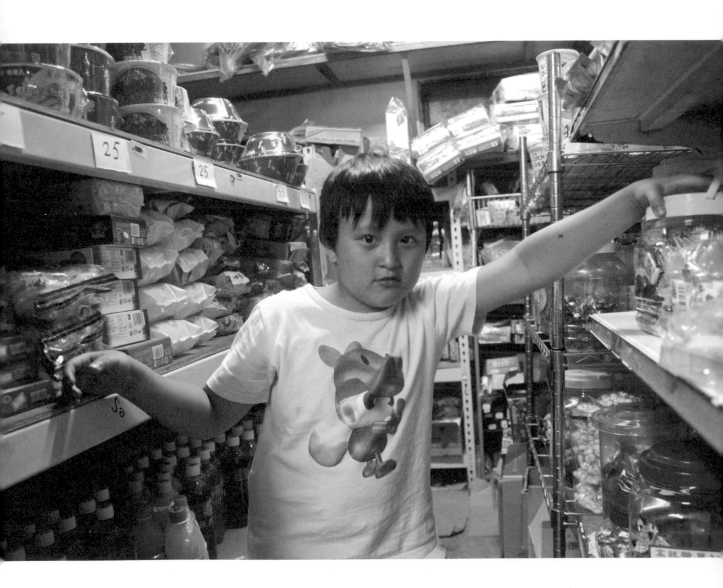

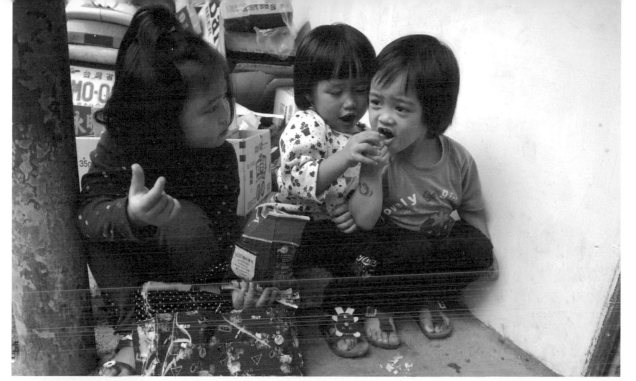

120 你了解我的明白了嗎？到底 . . . *Klaan su ka kkla hug? Mhuya...*

Tgtru 03 | 放下相機

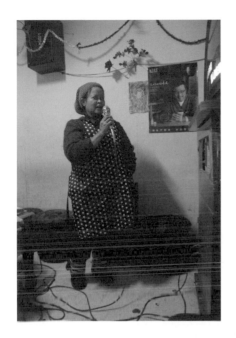

一曲「別來無恙」助興起了熱情的伴舞，部落媽媽們嘹亮好歌喉，讓人在心底好生羨慕！靈活地隨著歌曲擺動著身體。沒有都市中舒適豪華的包廂、高檔的好音響，有著的是激動、開心或感傷的情緒，這是部落投幣式卡拉 OK 最佳組合。「ㄟ……壞掉了ㄛ？怎麼只有字幕沒有畫面啊！？」我對著正唱得開懷的她們喊著，「不是啦！那本來就是這樣的。」一支麥克風在手，唱出心聲與心情，也許拿著杯子比較容易訴說，而拿著麥克風就人人都是第一主角。

Kingal mykoxng mniq baga, muyas uyas lmnglung ni kmklan, nasi mangan mahun da hajing malu hari rmnguw, mangan mykoxng da hiya ka balay ib.

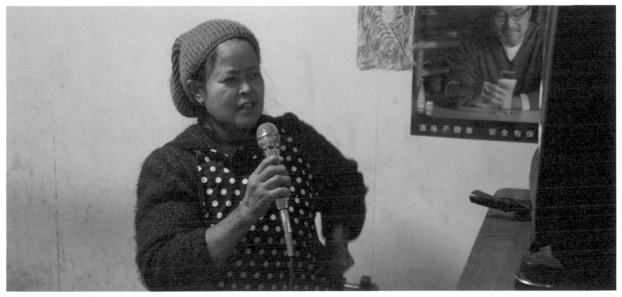

122　　你了解我的明白了嗎？到底... *Klaan su ka kkla hug? Mhuya...*

Tgtru 03 ｜ 放下相機

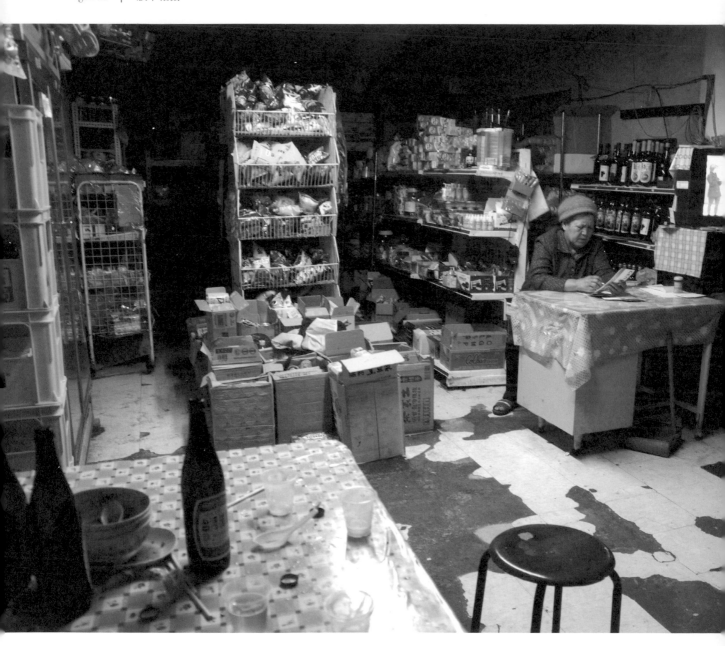

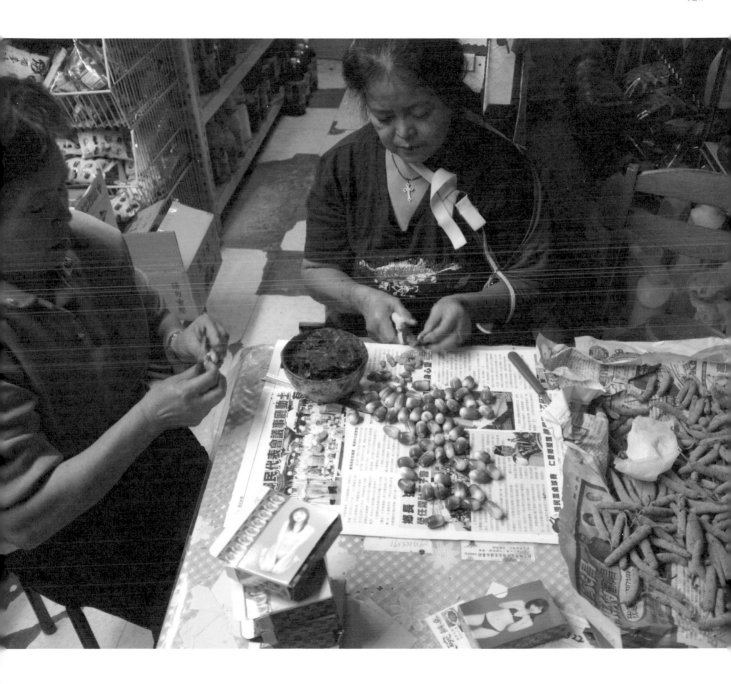

124　你了解我的明白了嗎？到底 . . . *Klaan su ka kkla hug? Mhuya...*

Tgtru 03 ｜ 放下相機

◇ 外來的 力量 如何 去 help. 攝影. → 教育.

◇ 朦朦朧朧 不懂的 ⇒ 就是我要告知.
　　　　　　題盒.
　我所講的 就是他們不懂的.

◇ 由 過程
　開車和搭車. 的過程 情是不同的
　　　　　　　情況不同

※ 車子時時間.

◇ 真的攝影是說服 自己.

◇ 拍攝 的狀況是了解社會.

◇ 希望 自己要做什麼 不為其他目的

◇ 由內心出發

◇ 跟他們了解底層 (平面之下的)

◇ 記下當時狀態. ⇒按下當時快門
　　　　　　↓
　　　　　事實.

126 　你了解我的明白了嗎？到底 . . . *Klaan su ka kkla hug? Mhuya...*

Tgtru 03 　│ 　放下相機

妳回來了喔

上山拍攝專題功課，好似觀光客的我，將感知回歸到零，猶
如一隻野兔，不小心闖入森林，發現好多奇妙的、摸索著陌
生的週遭，然後，決定待了下來……

巴士司機穩健熟練的倒車停好，下了車，迎面來的是 Abua：
「妳回來了喔！」距離 Uma 家約有 200 公尺距離吧！一路走
上去，可大概花了半小時，「妳去了哪裡？」、「妳怎麼都
沒有來了？」將近兩個星期忙著學校研究論文提報準備，這
一小別，大家都以為我不來了！

Ka su meyah da o

Niqan mu alang dgiyaq qmphan mu ni psasing ku, saw bi paah
eseisil klwaan ka yaku, pdaan ınu prjing ku lmnglung mu, saw bi
kingal osagi, musa paru bi dgiwaq ni, smlaya egu bi anamanu ni pklan
mtgiri hini, iya ni mni ku hini da.

Malu bi ka tebagu na ni pliqan na busa hini ka Basu na ka mqring Basu
ni, pujing ku Basa sida, rmngaw ka Abua: "kasu miya da hug?" dehuq
sapah Uma saw bi 200 ghlang! Dluduc mksa saw bi mtrul spngan ka
jiya......"ngsan su inu da hug ?" "masa ini iyah da hug?" tgdha jiyax
iyax sngayan matas ku pastan sapah peyasan ni, psiyanq iniqtaan da,
haji uyax miya ka yaku da.

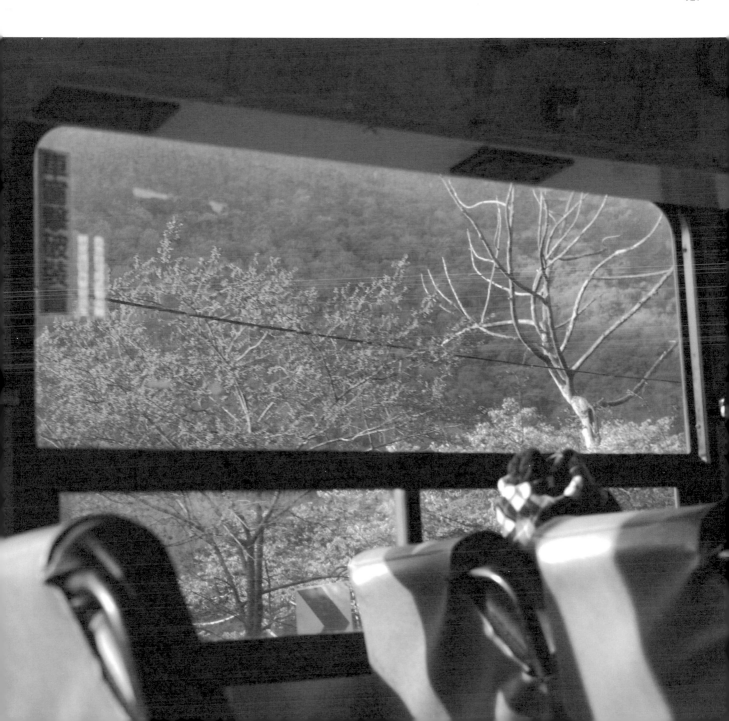

128 你了解我的明白了嗎？到底 . . . *Klaan su ka kkla hug? Mhuya...*

Tgtru 03 | 放下相機

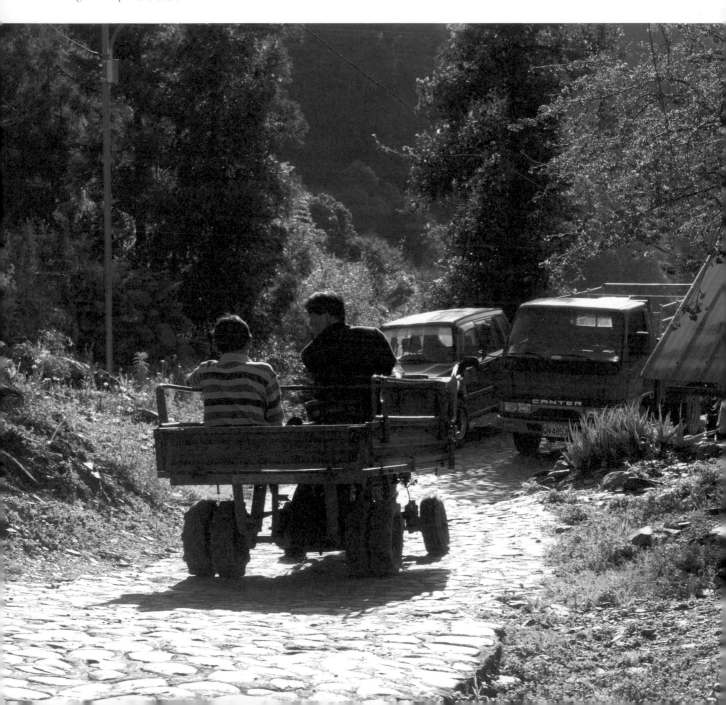

追思

「吃飯了沒？進來坐坐……」，周日的中午走出街道找吃的，我被邀請入內話家常，Tama看見我來，開心倒了一杯酒給我。

暢談之餘，Tama家人不好意思地對我說：「要先去掃墓，得要先離開家了！」我問可否跟去拍照呢？他們問我有沒有禁忌呢？如果沒有，當然可以一起去。

Tama坐在兒子駕駛的山貓車裏，俏皮地拿著鮮花讓我拍照，其他人則緩步走向墓地。跟漢人一樣，在祭拜前，會把墓地周圍清埋一番，接著由親友插上鮮花、擺好水果與酒，簡單的酒祭過後，每人喝下手中的一杯酒，為即將入伍的青年祈福庇佑，追念著最親愛的家人，而後大家一同圍坐在墓旁陪伴著、說笑著，青年也為父親點上一根菸，親友們看著煙抽得飛快，立即又點了第二根香菸……。

Imnglung

Tama tluung pepan laqi na rulu, saw bi krakaw mangan pepah yahun mu psasing, duma seejiq duyai mksa musa habung seejiq, prajing dhmuku sida o, pliqun deha balay smalu ka mtqiri habung, gika ni pusu phpah ni uuqun niya ka sinaw nii, thmuku hiyan,mimah kingal mahun sinaw, kika ni msmblaiq mnusa hedai ka risaw, lmnglung da ddawin wada medang da. Bukuy na da kana seejiq tluung ni mtqiri habung ni seupu ni mhulis rmngaw, duma risaw megaya puqng ni, llubun qmita puqan ini biaw ungac, nahari binaw mangan tgdha puqan duri.

130　你了解我的明白了嗎？到底 . . . *Klaan su ka kkla hug? Mhuya...*

Tgtru 03 ｜ 放下相機

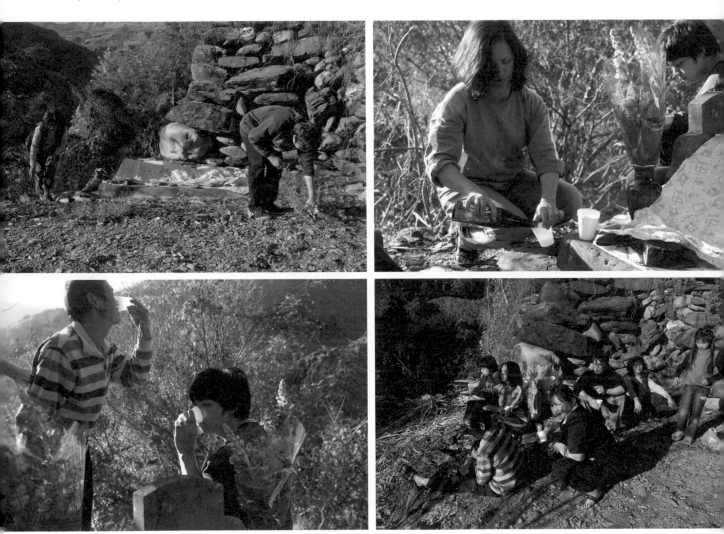

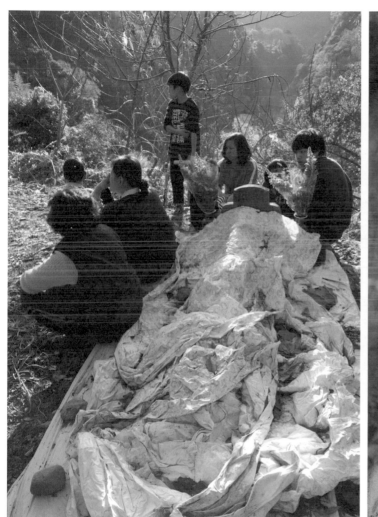

想念的味道

我們都是這樣吃的啊！小米是部落傳統主食、共通的情感，是老人家們熟悉的回憶與味道。

瓦斯慢火熬煮著小米，Uma 一邊不停的攪拌，讓鍋裡的米飯才會熟透。「K 倫，快點來吃」，Away 喊著，她們知道我愛上這一味部落米食。Bubu 們邊吃邊說，以前就吃小米長大的！想吃時，就會吆喝大家一起來吃，我問著 Bubu：「怎麼好像在這裡沒有看到種小米了？」她們說：「都沒有了，以前有種，但是都被小鳥吃光光，就乾脆不種了！」

「吃，吃！！用這樣吃！不要拍照了啦！」Bubu 們用湯匙直接舀起鍋內的小米，Iwan 還示範用中、食指取小米來吃，她們說以前沒有筷子，都用手來吃！「這樣比較方便、好吃哩！」、「要配點鹹魚！妳自己夾……」Robow 提醒著我。不加調味料的小米裡加入了各種不同野菜、馬鈴薯，Bubu 們還會配上不一樣的樹豆湯，偶爾桌上有著辣炒山胡椒的山肉，就如此吃到了簡單食物，原汁原味卻也滿足著我。

有一次，餐桌上多了一道 Uma 的醃豬肉，微酸的撲鼻味道，讓人以為是發臭壞掉了，強烈的氣味著實令人不敢輕易嘗試！在 Bubu 們盛情邀約下吃了一口，含在口裡咀嚼好久……，果真是原住民口中的 "口香糖"！

Lmrnglung ku bi ka knux

Saw nami muqun ka yami! Masu o suyang balay uqun nami, pseupu
malu Imnglung uri, kiya saw knklaan na rudan sbiyaw ka hniji
malu lmnglung na ni snknux na.

"kan, kan! saw kiya mkan! iya psasing da!" mangan saji smahug idaw
masu ka Bubu, Iwan o pnkla shuya mkan baga, kiya ni rmngaw saw
suxan o ungac ka daquc, mkan name baga kana! "uqun ta baga o kisa
malu balay uqun." "malan ta qsorux mrmun mkan! uqi nanaq......"
pnkla knan ka Robaw. Idaw masu o malan lnlamu sama, bunga qurun,
Bubu o malan niya sunguc uri, dmamac nami tnciyusan samac malan
mqrig mkan, saw nii malu bi uqun, neuqan mu o pttuku bi lnglungan
mu.

134 你了解我的明白了嗎？到底 . . . *Klaan su ka kkla hug? Mhuya...*

Tgtru 03 │ 放下相機

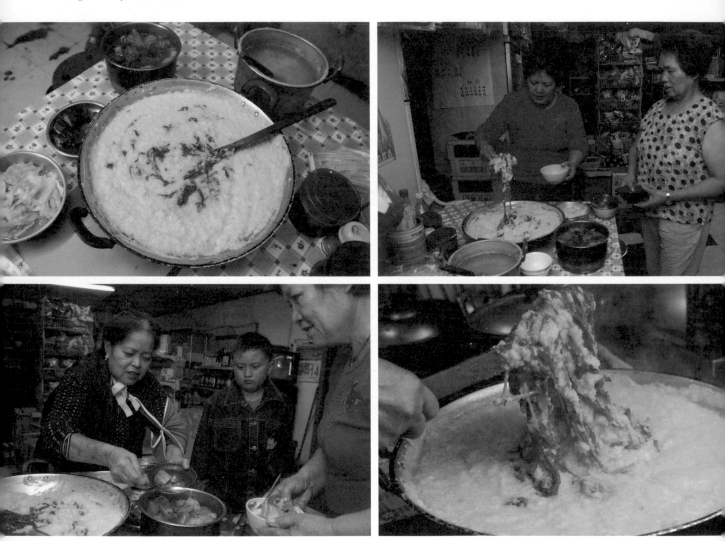

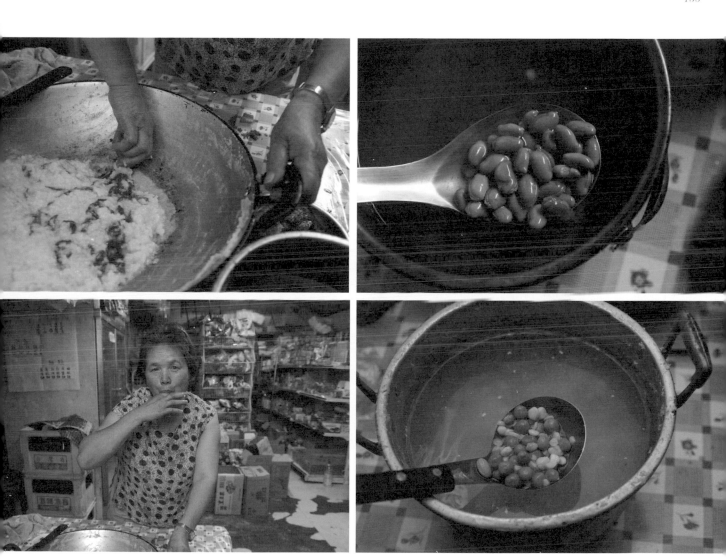

136 你了解我的明白了嗎？到底 . . . *Klaan su ka kkla hug? Mhuya...*

Tgtru 03 | 放下相機

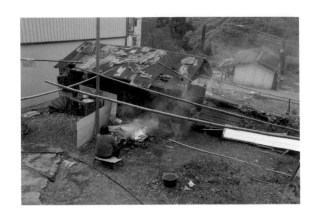

打麻糬

午餐後，Tayok Bubu 正在一旁起火燒柴，我則幫忙拿著木柴給她。不久，Rubi Bubu 過來了，她說：「因為想吃麻糬，在山下的埔里買了一些糯米回來。」，「以前我們都是用小米打的，現在沒有小米了，就用糯米也可以。」

燒著柴火的臼冒出陣陣糯米香味，Bubu 合力把熟透的糯米倒入傳統櫸木做的大臼裡，Bubu 喊著要趕緊，一人吃力拿起笨重木杵，上下揮動要把糯米搗成黏稠的程度才行，一人則不停翻動著臼裡頭的糯米，得靠兩人之間的合作默契，才能讓每一粒糯米都可以搗碎成麻糬。沒多久，Bubu 輪流搗幾下就已經手臂痠麻，耗盡力氣，幸好，Bubu 兒子出來幫忙了。

Bubu Rubi 用雙手將還熱呼呼的麻糬搓揉成糰遞給我，「這樣就可以吃了！趁熱……」，沒有加任何調味料，Q 彈有勁又原始的甘甜味道在我嘴裡咀嚼著……。

Tmikan hlama

Maku tqengun ka kulu hlama gaga hpuyan dhquy, Bubu o hrigan na ska dohung ka hlama, neghi ta tmikan msa ka Bubu, msmay bi magan shru taxa, tmikan hlama ka taxa, pgimax ka taxa, asaw mseupu balay ka ddha nii, kisa musa malu balay ka tnkanan hlama. Ini psiyaq do, sriyux tmikan ka Bubu ni asi keuwic tnkanan, maku msesuy kana ka hirang, kiya ni miyah dmayaw ka laqi Bubu nii da.

Mangan kingal puruh saw kncilux hlama ka Rubi Bubu, "saw nii do tduwa uqun da ! mcilux ha......", ini mali ana manu, saw knmalu bi uqun mniq kska quwaq mu.........

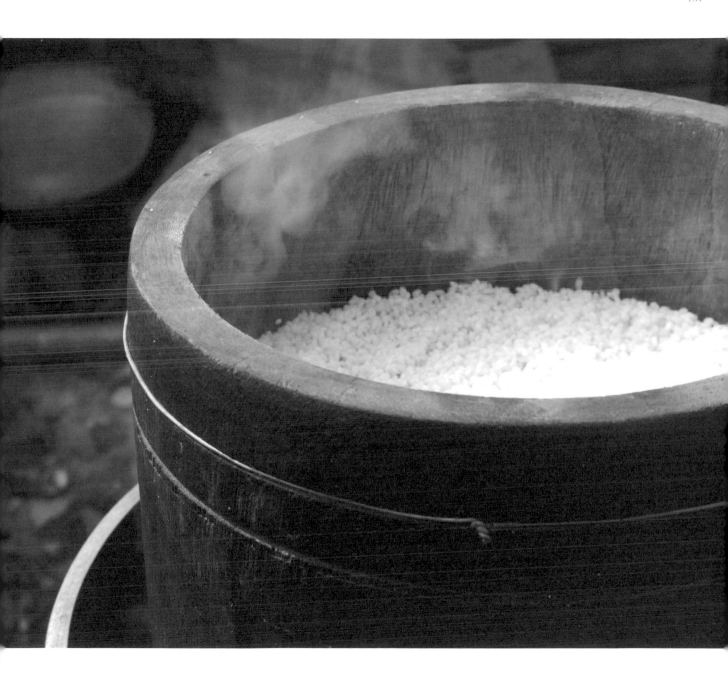

138 你了解我的明白了嗎？到底 . . . *Klaan su ka kkla hug? Mhuya...*

Tgtru 03 │ 放下相機

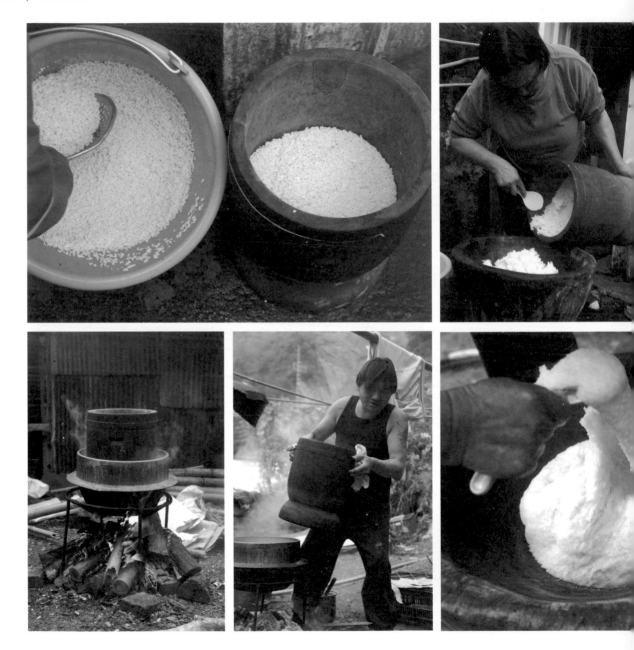

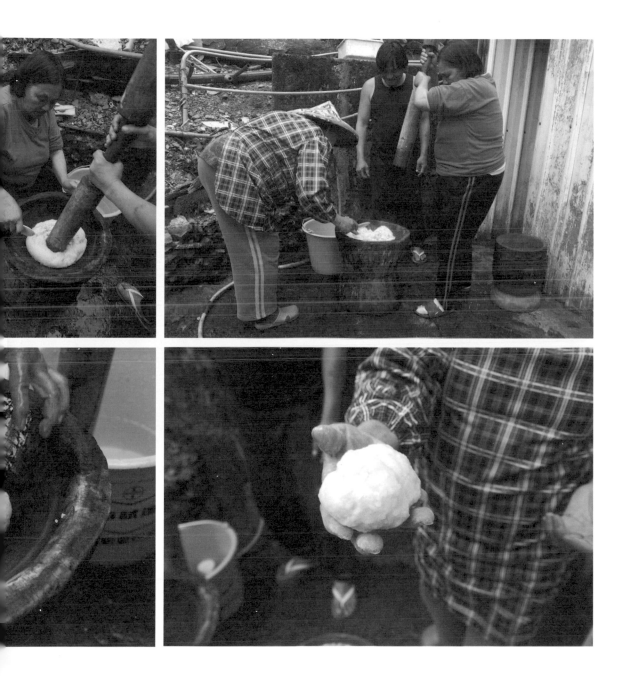

140　　你了解我的明白了嗎？到底 . . . *Klaan su ka kkla hug? Mhuya...*

Tgtru 03 ｜ 放下相機

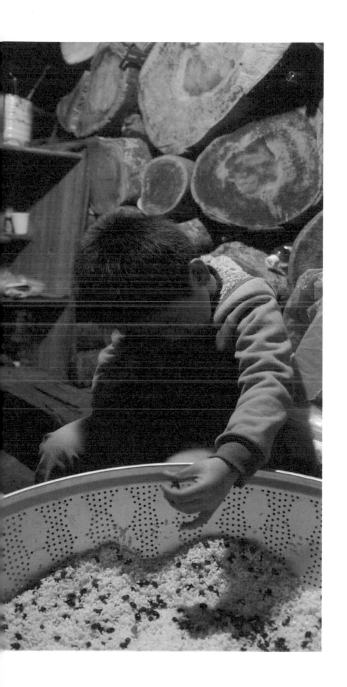

紅豆糯米

2011 冬末的最後一晚，尋覓著冒煙的斜坡上去，想找可以烤火的地方。見到 Tapas Bubu 一家人，在戶外吃著從埔里外燴帶回來的豐盛晚餐，隨後就守在旁邊工寮裡爐火旁，小小的空間裡有著團圓溫馨氣氛。木柴燒得愈來愈旺盛，Bubu 說等等要煮紅豆糯米，只有在過年跟節慶的時候才會煮的，要我留下來一起吃；說完就忙著倒掉浸泡著糯米與紅豆的水，把臼放入滾水中的鍋內，分次將和著紅豆的糯米倒入臼中，「不能一次把臼都填滿，會沒有辦法熟透。」等待好久時刻，臼裡頭滿滿的糯米，會用蒸氣告訴 Bubu 何時可放入第二次的糯米。

接近午夜 12 點，Bubu 已經將第一桶臼裡的紅豆糯米挖起來，熱呼呼冒著煙，Bubu 抓了些放在我手上，「用手揉一揉就可以吃了。」，燙熱的糯米在手掌上，讓我不停的左右手輪替著。Bubu 又緊接著放入第二桶的糯米，又是一段時間的等待，此時已經快要夜半兩點，我問她要不要去休息？「現在很少人想自己做了，都比較懶惰，現在有瓦斯是比較方便，沒有經過柴火燒，就少了一股原味啊！」Bubu 感慨地說。我陪著她圍坐在一旁，聞到香香的糯米味，想念著南部老家，也在夜深人靜的部落裡，感到很幸福！原來，這之間的等待，是叫我別太心急，而慢火烹煮的味道特別有情感。

142　你了解我的明白了嗎？到底 . . . *Klaan su ka kkla hug? Mhuya...*

Tgtru 03 ｜ 放下相機

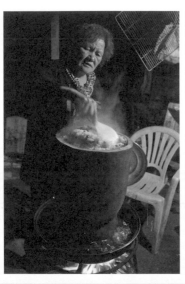

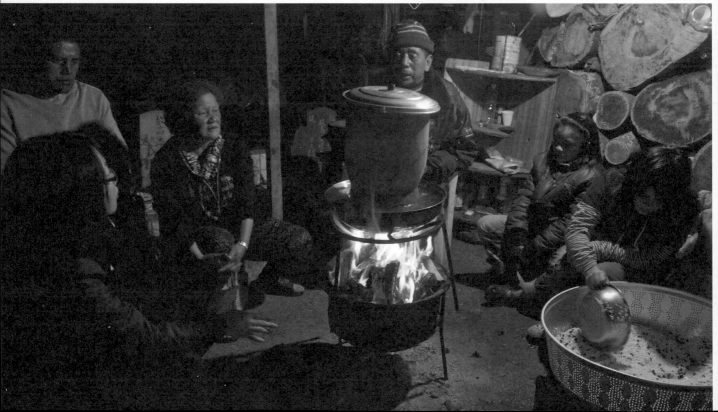

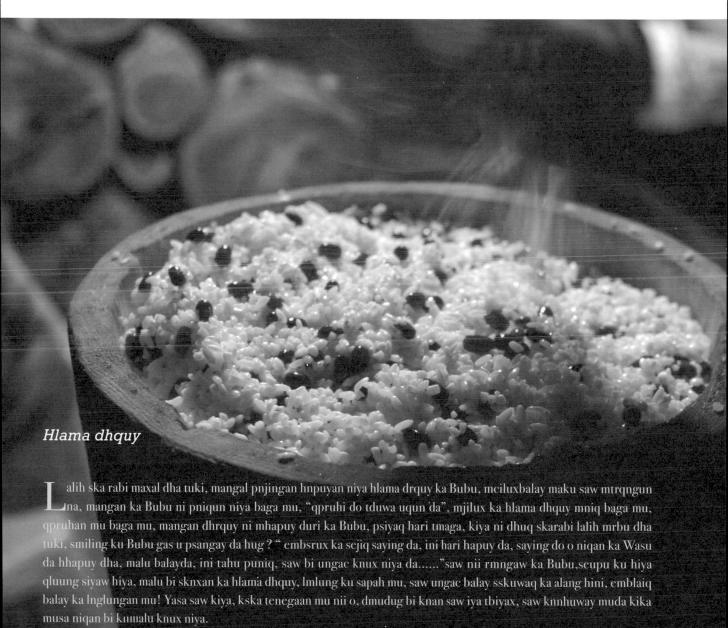

Hlama dhquy

Lalih ska rabi maxal dha tuki, mangal pnjingan hnpuyan niya hlama drquy ka Bubu, mciluxbalay maku saw mtrqngun na, mangan ka Bubu ni pniqun niya baga mu, "qpruhi do tduwa uqun da", mjilux ka hlama dhquy mniq baga mu, qpruhan mu baga mu, mangan dhrquy ni mhapuy duri ka Bubu, psiyaq hari tmaga, kiya ni dhuq skarabi lalih mrbu dha tuki, smiling ku Bubu gas u psangay da hug ? " embsrux ka scjiq saying da, ini hari hapuy da, saying do o niqan ka Wasu da hhapuy dha, malu balayda, ini tahu puniq, saw bi ungac knux niya da......"saw nii rmngaw ka Bubu,scupu ku hiya qluung siyaw hiya, malu bi sknxan ka hlama dhquy, lmlung ku sapah mu, saw ungac balay sskuwaq ka alang hini, emblaiq balay ka lnglungan mu! Yasa saw kiya, kska tenegaan mu nii o, dmudug bi knan saw iya tbiyax, saw knnhuway muda kika musa niqan bi kumalu knux niya.

144 你了解我的明白了嗎？到底... *Klaan su ka kkla hug? Mhuya...*

Tgtru 03 | 放下相機

怎麼了？我

Hmuya da？yaku

○ 呈現真實、 ⇒ care 別人的
　　客觀者立場
　　拍<u>照</u>者 → 無法改變現場狀態

○ 報導者 ⇒ 不是改變現況，
　　　　　能看到別人沒看的。

○ 愈靠近山林保靈，愈叫人謙卑。

Bakan：「妳是每個人的火堆，聽了好多的故事，妳要學
　　　　會放掉、學會排毒，不然妳會中毒的，會離不
　　　　開這個部落。」

小小烤火寮

11 月初回到台中宿舍，忽然間一股熟悉木頭焦味，讓我四處尋著，原來是外套上還留有部落裡烤火的餘味。

秋天，就在一天開始的清晨，部落裡一圈圈白煙繚繞瀰漫在空中，宣告進入了烤火季節。火堆，讓人療癒自我的一種安定力量。部落裡，不分男女老少都會聚在火堆前取暖，婦女們聊著家務事；Bubu 們總是提著裝毛線的水桶圍坐著聊天；獵人們則分享著山肉與山林裡的故事⋯⋯。

Ciway bi sapah plahan

Jiyax srpuhan, jiyax mrbu siida,maku saw qrngun kana ka karac lealang, yasa dhuq ka jiyax lahan da. Tahuq o ksblaiq balay lnglungan sejiq. Kska alang, ana snaw ni qrijin ni laqi ni rudan seupu balay palah kana, snnru uuda tnsapah ka ddqrijin, qluung hiya ni seupu qmiri waray hiya kana ka Bubu, saw snnru uuda tnsamac ka rsnaw.

Mniq hini, naqan sapah plahan kana ka sejiq, sngknux ta malu knux tnhuwan, wada asi pnkla kska lnglungan snlhayan mu alang mrnux, ksblaiq kska lnglungan mu, saw smbliqan, mslalih balay pusu knmalu lnglungan mu.

146 你了解我的明白了嗎？到底 . . . *Klaan su ka kkla hug? Mhuya...*

Tgtru 03 | 放下相機

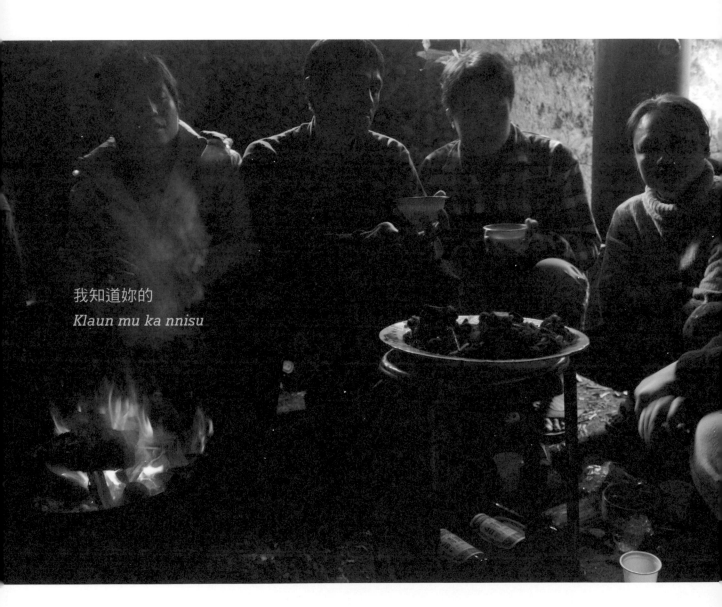

我知道妳的
Klaun mu ka nnisu

12月某天上午，睡夢中忽然接到 Bakan 電話:「等下有沒有事？帶妳去認識獵人們，他們正在聚會！」，我一聽趕緊起床，帶著相機包和她會合，途中還到 Robow 的店拿了幾瓶啤酒、一包瓜子。在我們進入烤火寮後，男人們開始挪出空間來給我們。

趁著眾人說話的空檔，我也釋出善意介紹自己，他們表示見過我在部落裡拍照，只是不熟悉沒談過話而已，這是我第一次和獵人近距離接觸，即使心裏頭有點緊張。

我開始和他們相互聊著，問問部落狩獵文化。他們告訴我，打獵前，女人不能罵先生、不能生氣或吵架，更不能碰獵槍！就像男人也不能碰女人的編織；女人也不能跟去打獵，會打不到獵物，打獵回來會一起慶祝與分享。坐在我身旁的媽媽又接著說:「妳如果聽到貓頭鷹叫，就表示有人懷孕喔！」，前些天他們聽到貓頭鷹在一家人屋前叫聲，果真有喜訊來報到了！

熱鬧烤火寮中，獵人拿出醃豬肉配著啤酒，不久又端出一盤現炒的山肉，這樣的氣氛讓早已

蠢蠢欲動的我按下了幾次快門，笑聲過後，眾人又安靜吃著食物，有的舉杯子對飲，有的還不斷劈著小木柴；圍坐在暖暖火堆中，有道陽光灑落在對面四個獵人們的後方，我拍下當時極昏暗與逆光畫面，我想，就讓他們如此出現在鏡頭中吧！

Prajing nami pprngaw da, smiling ku gaya uuda tnsamac. Rngagan ku dha, mrah mmawsa tnsamac, qrijin o ini tduwa msaang snaw, msaang ni pkkan kari, ini tduwa temlung puniq! Mntna saw snaw o ini tduwa temlung tnnunan qrijin, ini tduwa snnengun musa tnsamac ka qrijin, uxay empangan samac da, mangan samac do o asi ka mseupu mqaras ni mkan. Plutuc lmengaw ka Bubu ga qluung siyaw mu: "nasi su embahang nang ur, pnkla gaga mshjin ka qrijin!" saw snduray o gaga embahang hnang ur, balay bi gaga meshjin ka kingan tnsapah nii.

Tqqaras balay palah puniq, risaw o mangan qnmasan ni sinew, wada mangan kingan cnyusan samac uri, qmita ku ka yaku siida o knpsasing ku balay dhiyaan, nhdu ka pnhlisan do o, mmlux kana ni mkan, duma o mangan mahun, niqan ka ga msaax qhuni uri, seupu palah puniq, pprdax bukuy rrisaw hiya ka pnrdax hidaw, kiya ni mniq ku kska rdax ni passing ku, lemlung ku, sii ta saw nii asi pteura ska sassing.

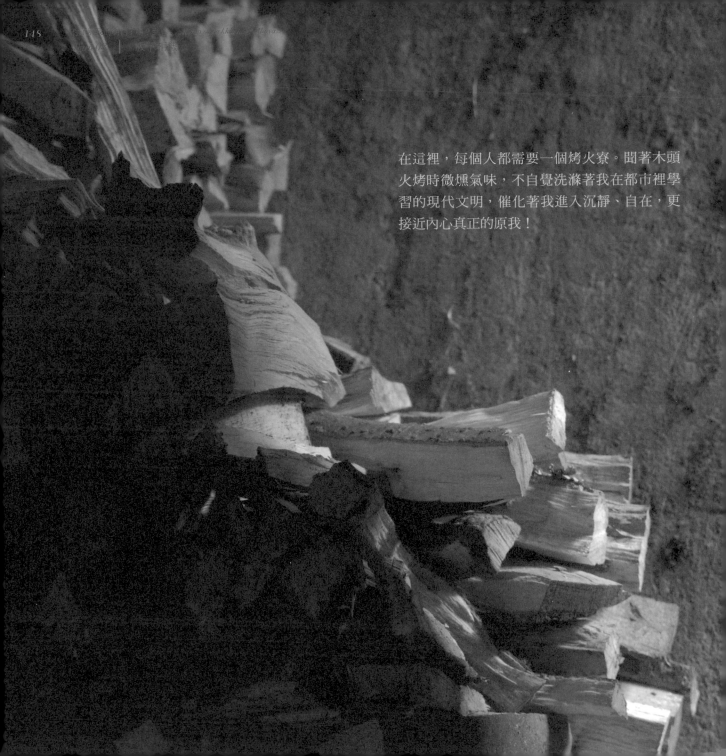

在這裡，每個人都需要一個烤火寮。聞著木頭火烤時微燻氣味，不自覺洗滌著我在都市裡學習的現代文明，催化著我進入沉靜、自在，更接近內心真正的原我！

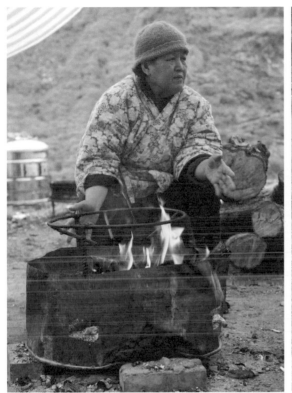

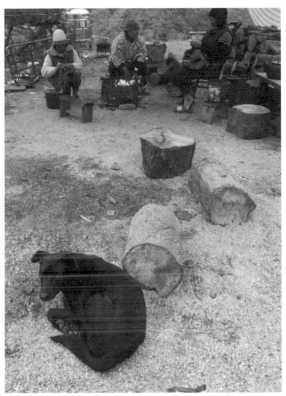

每個人都是群體中孤獨的個體

齊聚一起聊天說話，一起吃東西，卻在各自
的心裡頭有著不一樣的心情。何時開始我們
都在尋找適當位子？時空？我們之間的距離
漸漸縮短，即使彼此間孤獨且陌生的距離，
還是存在，但幾個人卻在這空間裡彼此被無
聲對談慰藉著。

150　你了解我的明白了嗎？到底. . . *Klaan su ka kkla hug? Mhuya. . .*

Tgtru 03　│　放下相機

愛上濃濃煙燻味的烤火

有時候，不想拿起相機，深怕它就像刀一樣劃破當時的氛圍與空間……。

大家聚在烤火堆取暖，或許靜默，或許分享食物、也可以訴說心情。

記得，有天早上陰雨濕冷，我看見小小烤火寮冒出些煙而靠了過去，Bubu 見到我，邀請我一起入坐，當時靜默的氣氛，也因我的加入而有小波動，Bubu、Tama 她們趕緊挪了一下空位給我，而對面坐著的 Tama 拿杯子倒了保力達給我，這是第一次和他有了對話，開始和我慢慢聊著……。忍耐許久，我起身在不到一坪大的狹窄空間裡，小心翼翼地按下快門。不久，小男孩跑進來依靠著 Bubu，還調皮地問著我：「妳有沒有幫我洗相片？」，接著我又屏氣以 1/20 速度按下第二、三次快門，Bubu 見火苗快熄滅之餘，趕緊往門外拿木柴，而我則小心緩緩的移動身子，看著一旁抽菸不語的 Tama，於是，快門聲再次劃破空氣中的寂靜…

我常常陪坐了半天許久，一個快門也沒有按，偶時長達半小時或一個小時以上，老人們都沒說話，大家看著火堆，久久才抬頭問說：「很無聊喔？」這樣微妙氣氛培養著彼此默契，一種陪伴中的對話。

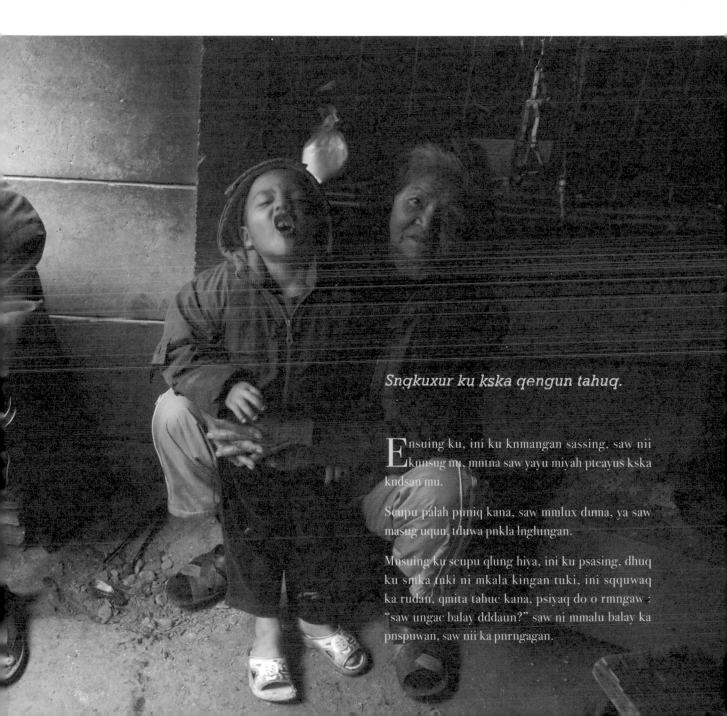

Snqkuxur ku kska qengun tahuq.

Ensuing ku, ini ku knmangan sassing, saw nii knnsug mu, mntna saw yayu miyah pteayus kska kndsan mu.

Seupu palah puniq kana, saw mmlux duma, ya saw masug uqun, tduwa pnkla lnglungan.

Mnsuing ku seupu qlung hiya, ini ku psasing, dhuq ku smka tuki ni mkala kingan tuki, ini sqquwaq ka rudan, qmita tahuc kana, psiyaq do o rmngaw : "saw ungac balay dddaun?" saw ni mmalu balay ka pnspuwan, saw nii ka pnrngagan.

152 你了解我的明白了嗎？到底 . . . *Klaan su ka kkla hug? Mhuya...*

Tgtru 03 │ 放下相機

154　　你了解我的明白了嗎？到底 . . . *Klaan su ka kkla hug? Mhuya...*

Tgtru 03　│　放下相機

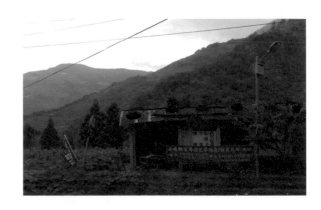

鋸木砍柴

好幾天連雨過後的下午，走在街道上，看到 Awi
正砍著一堆柴，我走過去和他聊著，每回劈柴
得高高舉起斧頭，不時要喘息一下！他趁著空
檔說著：「趁好天氣要趕快砍柴，用木頭燒的
水比較耐熱啊！」，只要一桶熱水就足以提供
一家人清洗！部落男人休耕之際，會到山上砍
柴，將木柴堆好日曬，水分乾掉後才能燒，儲
備木柴堆放在家裡，也就成了冬天必備的工作。

曾經，我也嘗試拿著斧頭學劈柴，在手、眼睛
不協調下，鬧了些笑話，或許是獵人敏銳天賦，
他們用獵人的角度，觀察判斷木頭該如何下刀？
怎麼樣方向才能順利劈開？以及施力的力道；
相對手中拿相機的我，不也在等待某個按下快
門的好時機點呢！？

Kmruc qhuni

Psiyaq balay qmuyux ka babaw kndaxan, mksa ku ska
pelug, qmita ku awi gaga smaax qhuni, musa kseupu
hiya pprngaw, asaw hmkrag baraw ka baga ga dmuwi
pupu, asaw msuwing msangay! Kiya ni pprngaw name:
"malu karac o sexay taka qhuni ha, mcirux balay ka
qsiya dndangan ta puniq!" Kingan ribag ka dndangan
qsiya do o pttuku trmaan kana kingan tnsapah, msangay
ka qnpahan drsnaw alang do o musa kemruc qhuni,
bliqan niya mgutu ni phdagan niya, mdngu do kika
tduwa thuun, mngutu qhuni mniq ruwan saapah, kika
pusu balay psmalun ddauw ta misan.

Pntalang ku, mangan ku pupu snluhay ku smaax qhuni,
baga ni doriq mu o ini pseupu, yasa niqan biknkla ka
dsnaw, mntna saw risaw tnsamac, mkla bi smaax hug?
Shuya balay kika malu snaax? Pshuya ta knbiya; saw
yaku mkla ku passing, ida ku tmaga balay passing malu
bi pnsingan!

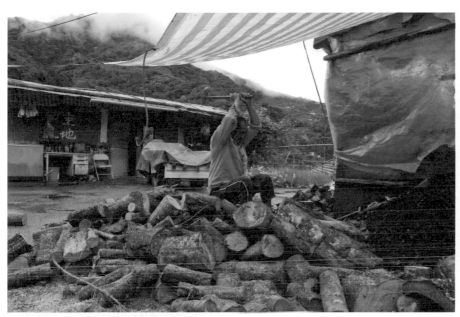
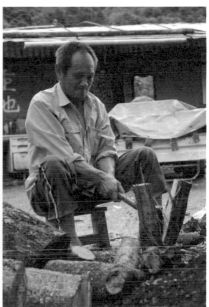
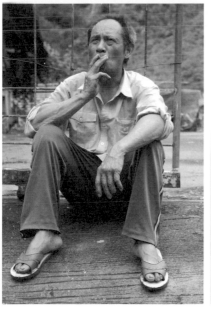
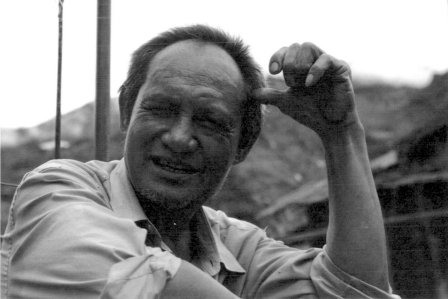

Tgtru 03 ｜ 放下相機

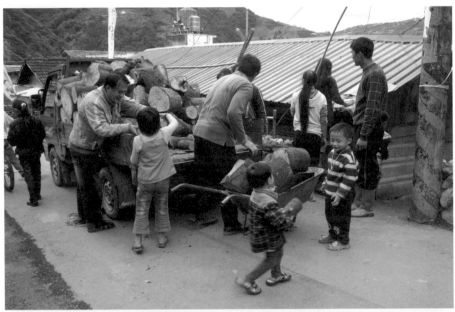

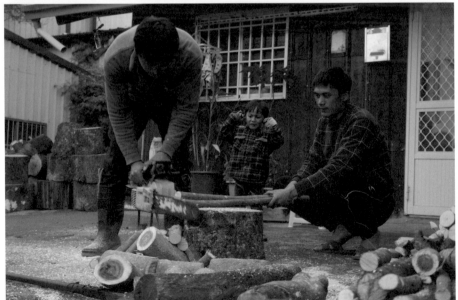

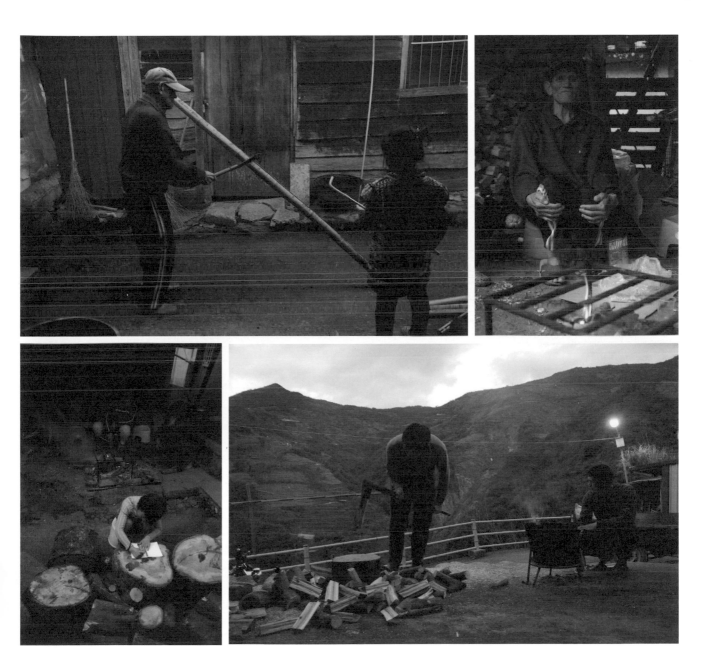

158 你了解我的明白了了嗎？到底 . . . *Klaan su ka kkla hug? Mhuya...*

Tgspac 04 │ 框框之外

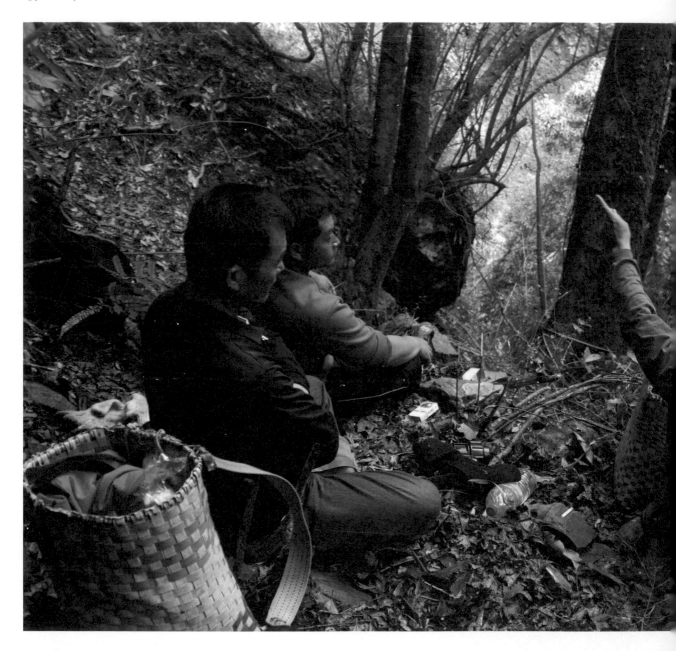

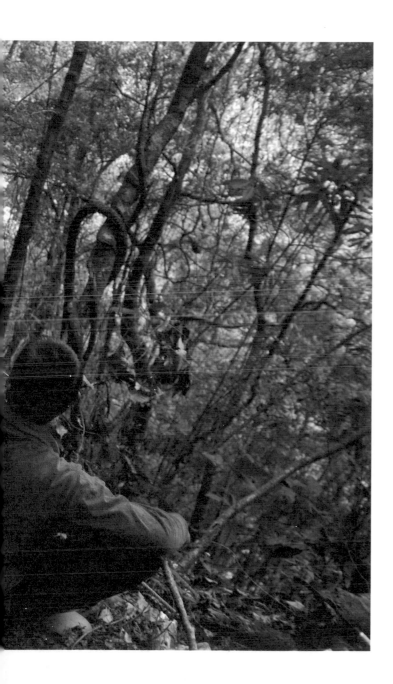

Chapter 04 | 框框之外
pnspingan sasing

Tgspac

160　你了解我的明白了嗎？到底...*Klaan su ka kkla hug? Mhuya...*

Tgspac 04 ｜ 框框之外

Gaya niqan 有在 . . .

前進水源地

趕著一早的課，機車到校還未熄火，就急著接 Bakan 電話：「喂！妳下午上來喔？記得帶雨鞋，我幫妳預約了去水源頭的床位。」突然間，好幾個大問號在頭上飛著。

獵人出發前叮嚀：不要吵、不要鬧、要小聲、不要亂講話。

經一小時多山路，抵達停車處，四人整裝好，頭燈開啟著，「可以了嗎？出發囉！」，一走入暗黑山林，我在心中沒有不安，更默禱著：「親愛的山林，請庇祐我們這趟路平安、順利抵達目的地。」前導的獵人手拿鐮刀揮舞著開路，一邊告誡著得跟著他的腳步，要不一轉身可能就不見蹤影，或跌入斷崖深谷的，「下去……就說 Byebye 了！」。

大約行走半小時後，獵人發現獵物，我們立即停止腳步原地不動，等待獵人瞄準黑暗中的亮眼睛，一聲槍響，獵人追下了山谷，我們蹲坐斷枝樹幹上等了十幾分鐘，獵人找到了剛剛射中的飛鼠，我心中欣喜之餘，想著：「這是 Utux 所給的回應。」，而後所遇見的獵物也都沒有擊中，獵人說：「這是告訴我們不要貪多，這樣就夠了，否則會有不好的事情發生」。

一路往上攀爬山林之旅，讓我的雙手沾滿泥土，抓著樹枝留下的餘味，十指指甲裡充滿泥味。除了自己喘氣聲不停外，沒有一點點的無奈，反而是一種內心的平和。一路上幾次跌坐或跪於山壁邊，沒踩穩腳步，獵人不斷叮嚀我：「要把身體重心往內靠！」。

經過四小時多跋山涉谷中，凌晨一點多終抵達獵寮，「到了！」，眼前是一塊簡易搭建平台，上方一塊小破損的防水布，旁邊正巧有棵樹當支柱，掛了好幾包的飼料袋子。獵人們默契十足地分頭取水、砍樹枝、生火，一切是如此順其自然，在深山林遵循著耆老的訓示。

「這個是妳的床。」我從獵人手中接了一個小飼料袋，把它鋪在火堆旁的地上，又從背包拿出我的登山睡袋，應該夠耐寒吧！在烤火旁邊，聽著獵人說，gaya 是不能滅的營火，渺小的我們在森林裡因火而受到保護，溫暖的伴著我們安眠到天亮。於是，敬天敬人的信念是我在山林裡感受到的第二課。

162　你了解我的明白了嗎？到底 . . . *Klaan su ka kkla hug? Mhuya...*

Tgspac 04 │ 框框之外

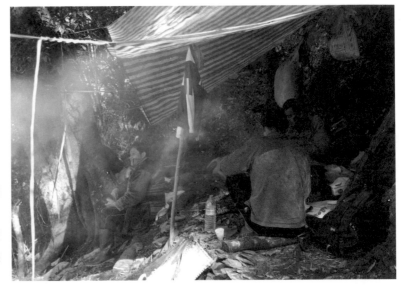

大概靠近水源頭又聽著流水聲，寒意直接滲透睡袋，好幾次被冷醒，冷風由頭部頻頻灌進來，用睡袋整個把自己包起來，還擔心著黃鼠狼偷跑來掀開我的睡袋。

清晨，接過獵人的酒，僅代表性的喝了一口就退回，「要喝完吶！我已經作了⋯⋯」他輕聲說，於是，我再次舉杯喝下酒祭過後的高粱，舒緩顫抖的身子，即使，我是空腹。

回首前晚摸黑忽上忽下深山之路，令人膽戰心驚。邊聽著獵人參與的引水故事，「那時候我們一人背一個大水塔滑了一下，連人滾下坡，還被百公尺長的水管打到頭，「喔～那真的看到很多星星耶！」。

回程在小瀑布歇息時，我用雙手啜飲一口原始山泉水，甘甜純淨滋味，也將我此行山林冒險消弭些疲憊⋯⋯；接近登山口停車的下坡路段，我終於可以不再壓抑、大喊出口，「Oh ～ ho ～～」，隨口哼著山歌輕鬆快步走下坡。獵人說，到山下時要高喊宣告著：「我們平安回來了，殺⋯⋯！」

順利歸來後，我們邀請親友一起圍坐齊聚慶祝，分享獵取的山肉、說著此行所聞所見的感受，我成為第一個走入山林裡的漢人－女性。

Musa pusu qsiya

Bbrah mmusa tnsamac ni rmngaw: "iya squwaq iya bbruwa, knhuway rmngaw, iya nhmuc rmngaw."

Dhuq dmka tuki ka knsaan, qmita samac da, kiya ni asi nami hiyug hiya ini nami llug, tmaga mami snbtaan risaw, bhangan ka hnang puniq da, wada mhrag ska doras, psiyaq nami tmaga hiya, gaga niya slayan ka snbtan niya rapic, mqaras ku balay, lmelung ku: "nii o bngay Utux", kiya ka bukuy niya da o qmita nami rapic, snbuc o ini dhqi snbuc, kiya ni rmngaw ka risaw tnsamac: "nii o pnkla ita ,iya ksrabang, maka da, nasi ta ksrabang do o pstrung ta mqraqin da......"

Dhuq spac tuki ka endaan mksa ska bbuyu, dhuq ska rabi kingan tuki dhuq nami beygi da, "dhuq da !"mslxan balay ka beygi pnhyugan, mpruq ka muhing ddamux, niqan kingan qhuni gaga lemkuh hiya, egu bi ka lubuy gaga qyanan hiya. Risaw tnsamac o pddayaw musa bubur qsiya,snqic qhuni,sranaq tahuc, kiya ni murug ta gaya tnegsaan rudan da mudus kska dgiyaq.

"nii o srakaw su", paah ku baga risaw mangan ku kingal lubuy, ssapag mu siyaw tahuc, paah ku napa mu mangan ku haluy mu, musa baka hluyan da ! mniq siyaw tahuc, embahang ku snnru risaw tnsamac, saw gaya o ini tduwa phngun ka ranaq tahuc, mniq nami kska lmiqu o lbuwan nami knmuhun ranaq tahuc, wada muhun balay ka tnqiyan mu. Kiya ni, snparu mita karac ni sejiq o kika wada mu slhayan balay.

Mmiyah nami msangay nami siyaw ayug, shugun mu baga ka qsiya mahun mu, malu balay mahun, wada asi keungac ka knuwac mu......, dhuq ka psngayan name rulu do o, asi keungac ka knnuwic, asi jiras: "OH~~HO~~", meuyas ku uyas ni stabuy ku mksa. Rmngaw ka sejiq tnsamac, dhuq brnux do asi ka psdhug rmngaw: "emblaiq nami dhuq da , sa......!"

Emblaiq nami dhuq do o, lmawa nami dadan miyah mseupu mqaras, seupu mkan samac, semnru saw endaan nami, yasa yaku o qrijin ku ni kenmukan ku ni musa ska lmiqu.

164 你了解我的明白了嗎？到底 . . . *Klaan su ka kkla hug? Mhuya...*

Tgspac 04 │ 框框之外

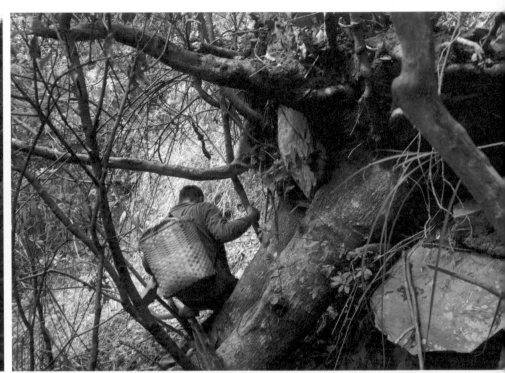
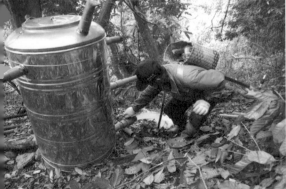
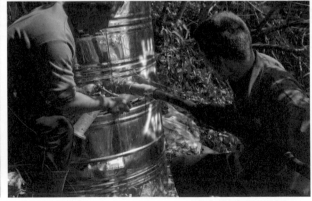

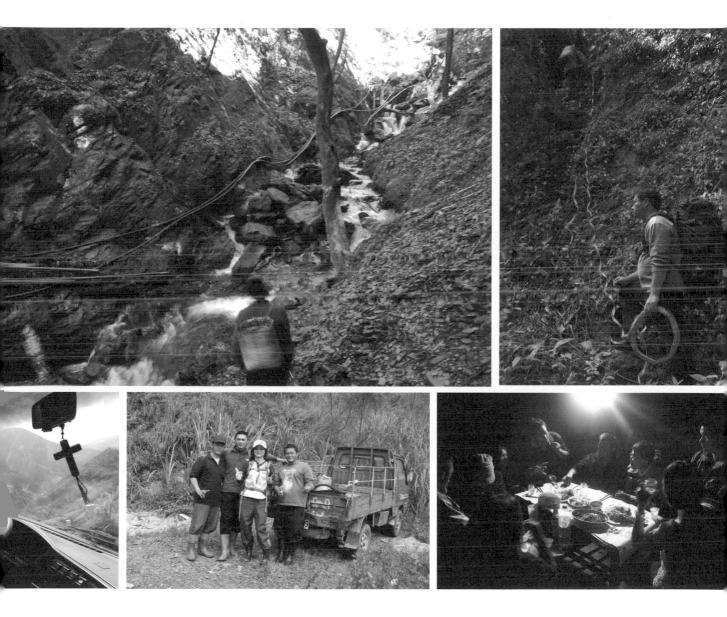

166　你了解我的明白了嗎？到底 . . . *Klaan su ka kkla hug? Mhuya...*

Tgspac 04　│　框框之外

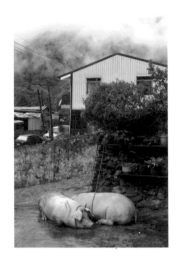

聘　禮

Bakan：「那是 gaya 熟悉的味道，一種生命味道，有東西可以吃了。」

Bakan："mnda gaya ta saw klaun mu bi ka knux niya, knux niqan knuudus, niqan uqun ta da."

下山的前一晚，Uma 告訴我，Bubu 家孫子訂婚要殺豬。前一次在部落碰見殺豬儀式是慶祝學校引水順利完工，族人曾告訴過我，殺豬是在結婚、小孩滿月、新居落成等才會見到部落傳統儀式，決定留下來拍攝。

不知何時要開始殺豬？早上下著雨的濕冷，沒敢多賴床，過去看了一下 Bubu 家裡還沒有動靜，同一時間我又被邀請進入另一戶人家裡參與聚會。在一群人的酒聚當中，當然不會忘記有重要拍攝工作，一邊心裡擔憂怕錯過一切。

約十點左右，聽到了豬群的叫聲，我趕緊抓相機追了過去。

親家們將屋子裡擠得熱鬧，在一旁等待觀看殺豬。此時霧中的山，像是停止呼吸般地靜悄然，迎接著一場儀式的到來。

當準備第一刀刺殺的族人磨好刀後，兩位助手也在一旁準備著，豬隻的氣味與喊叫聲在泥濘的空氣中交雜著，脖子綁著繩子的豬隻也在慌亂中衝撞，一人是拉著繩子穩住豬隻，一人拿山刀精準地刺下第一刀，人與豬隻打轉著，無法構思畫面、焦距與光圈的數值該怎麼調整，來不及轉換場地催促又令我別急著按下快門，在防豬隻衝撞閃躲中決定性瞬間。

男人宰切均分豬肉，女人則負責處理內臟，腸子洗乾淨後放入準備熱鍋水煮湯，還忙著料理炒米粉、豬骨腸湯。大伙分工熟練的將整隻豬仔細地切割處理，每一部位都物盡其用地妥善分配著，Bubu 數著地上的垃圾袋，得平均分裝豬肉給名單上的親友共享喜悅。「怎麼不買現成豬肉去分？」我問著，他們告訴我：「殺豬是個族裡重要的儀式，是 gaya，以祭告我們的祖靈……」

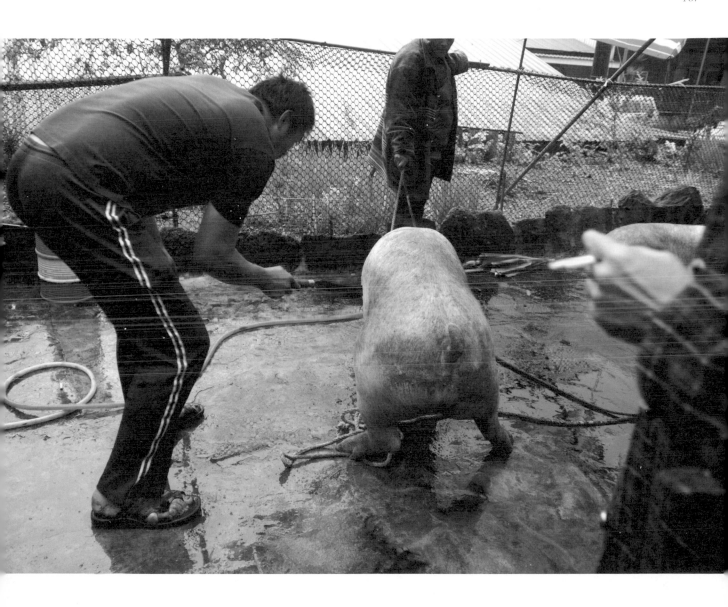

168　你了解我的明白了嗎？到底 . . . *Klaan su ka kkla hug? Mhuya...*

Tgspac 04 ｜ 框框之外

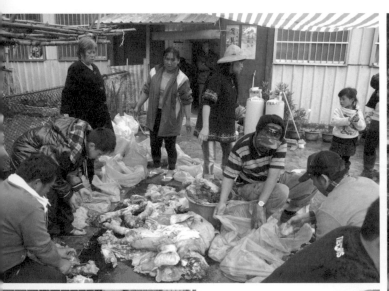

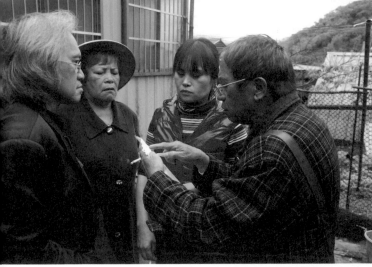

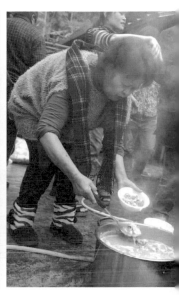
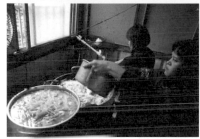

Ppadas

Mrahun tnsapah baki kana ka sejiq, tmaga qnqita smipaq babuy. Kiya ni mrulung ka dgiyaq, saw ungac bi ka squwaq, psraman sstrung qqrasun pnstrngan.

Hndu lnpax pucing psraman mmeytaq ka sejiq, psraman siyag hiya ka dha hiyi, knux babuy ni rngac niya o asi bi qbhangi, tbauyak ka babuy gaga ulun wasig waru niya, taxa o bnbin wasin saw uxay ttboyak, taxa durii o psraman meytaq, metjiyan ka sejiq ni babuy, ini bi klai lmlung, hnjiyaqan ni rdax o sun shuya snpung, maku mtboyak ni knpsasin ku naguh, saw hhtrun ka babuy ni asi ku naguh psasing.

Wada draun ka babuy do, hbaraw ka sejiq miyah smaruk, djima ka kkugus, ddara kana ka babag dxgan, maku mshjin ka kksa qaqay, ini dhqi lmlung ka sasing,

murug kntlxan lnglungan, wada mungac ka qnnaqih lnglungan......, wada byukan ka babuy, ida psraman balay, yasa paru balay ka kntalux, saw qnnaqih qtaan, asi ku angan ciway sinaw pkmalu knux na.

Snaw ka smipaq babuy, qrijin ka sminaw iraq, wada snagun ka iraq do hpuyun ska kntalux qsiya, tnciyus bixung uri, bgu buuc ni iraq. Kana sejiq mkla bi smipaq, wada bliqun bi masun kana, Bubu o bliqun na snpug kana ka psan, sbliqun niya masug kana ka gaga niqan hangan, ma ini asi barig wawa saan na masun hug? Smiling ku, siyukan ku dha rmngaw: "paru bi ddaun ka smipaq babuy, gaya ka nii, smapuh utux rudan......"

170　你了解我的明白了嗎？到底 . . . *Klaan su ka kkla hug? Mhuya...*

Tgspac 04 ｜ 框框之外

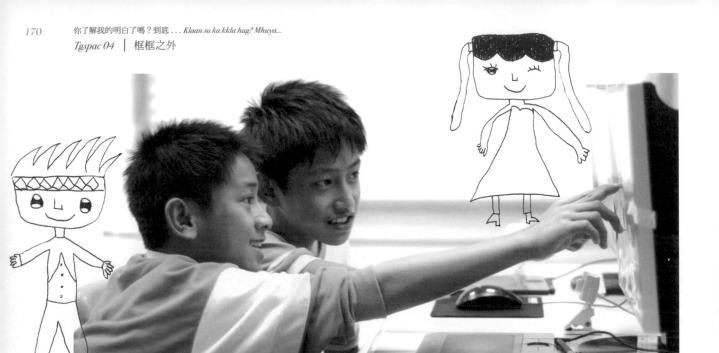

山上的課本

Bubu 們常會問我，畢業以後要做什麼？何時要去找工作？在她們眼裏，念書是唯一的出路，會有知識，也才不會有拿杯子買醉的人。老師不只是一個教導者或精神指標，也是學習路上最好的陪伴，漢人老師努力了解部落文化差異，原民老師因為有過共同的部落生活經驗，了解彼此更多，期待用愛與熱血帶給著部落孩子更多的希望，讓孩子們更加相信，認同自身部落文化外，學習沒有國界，而知識不分種族。

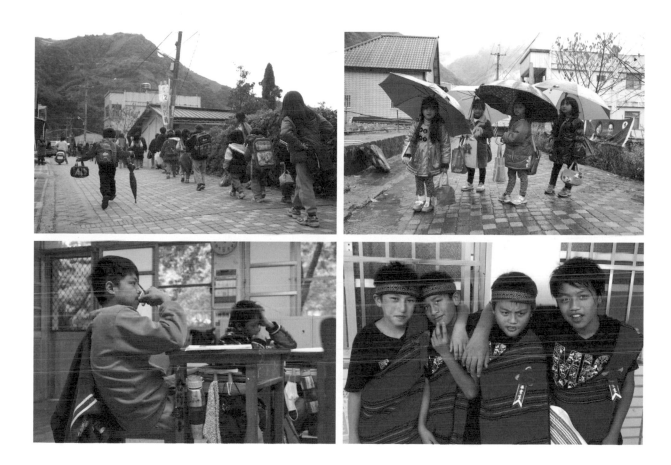

Patas dgiyaq

Bubu o smiling bi knan ,nhdu su matas do o ebphuya suda hug? Miing su qpahun knuwan hug ? saw qnita dha, matas o kika pusu bi elug, niqan knkla, kika musa ungac ka mduwi mahun psukan. Emptgsa o uxay wana pdudug ni pusu qlahang, yasa hiya ka pusu slhayun ni pspuun, knsluhay bi uuda alang ka knmukan, enptgsa sejiq o yasa mkla gaya sejiq kiya, spoda na gnalu miyah tmgsa laqi sejiq, tay saw musa mkla gaya dha nanaq ka lqlaqi, snluhay o ini psanak klgan sejiq.

172　你了解我的明白了嗎？到底 . . . *Klaan su ka kkla hug? Mhuya...*

Tgspac 04 ｜ 框框之外

用力玩

部落孩子單純質樸的天真性情，讓人更加疼惜著，隨時給你一個擁抱、牽牽手是想獲得更多溫暖，找你說說話是想要人陪，孩子們都會說：「妳陪我們玩嘛！好不好？妳要去哪裡拍照？我們跟妳去！」

Knbiyah mhrapas

Laqi sejiq o malu bi lnglungan, sgalu mu balay, mqaras bi qmita knan, dmuwi baga mu sbliqan ku niya, miing bi sunan, rmngag ka laqi: "Seupu knan mhrapas hug? Tduwa hug? Musa su psasing inu? Seupu nami sunan!"

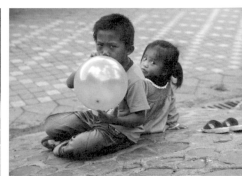
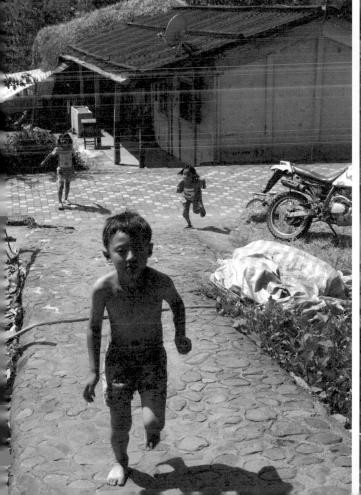

174　　你了解我的明白了嗎？到底 . . . *Klaan su ka kkla hug? Mhuya...*

Tgspac 04 ｜ 框框之外

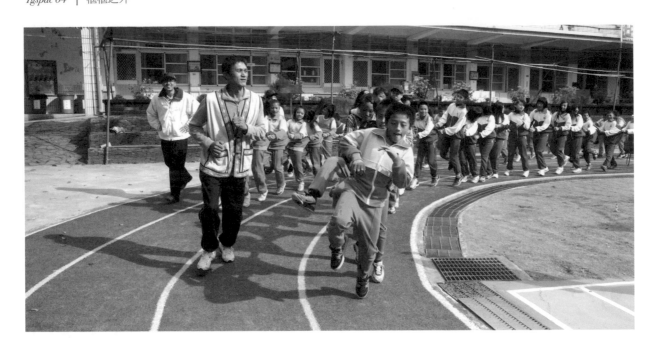

我們是賽德克

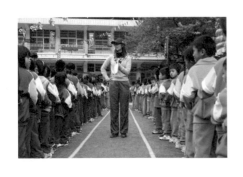

2012 年冬末，來自合作、平靜、盧山、春陽四個部落小學的孩子們，第一次齊聚在奇萊山腳下的靜觀部落。

族人們在前一天下午，就忙著砍竹子搭帳篷佈置現場，媽媽們忙著打掃、清潔，大家全部動員起來。活動當天，合作國小主人們各自招呼著到來參加盛會的大小貴賓，在熱鬧活動歡笑中，他們聯合起部落之間的快活，沒有競爭，除掉名次，看見的是不同部落的孩子們，雖陌生卻能相互鼓勵，彼此打氣著：「耿必亞！」，小小隊員們使出全力爭取團隊的榮耀，共同一起分享玩樂。

部落小學寓教於樂的聯合運動會，讓原住民小朋友發揮了律動的本能，也學習如何在人與人之間互動與相處，張張笑開懷的臉：「我們是賽德克！」

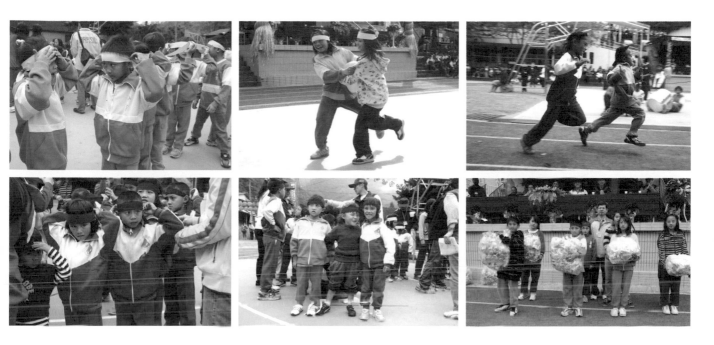

Yami o sejiq balay

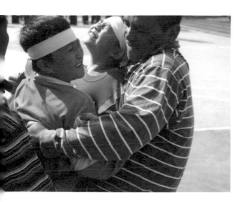

Mniq hnkwasan 2012 nhdaan bi misan siida, lqlaqi pnaah btasan Truku ni Toda ni bwarung ni snuwin, penjingan balay mseupu mssli alang Truku.

Sejiq alang o mniq brah jiyax babaw nkan siida, seneqic djima ni psraman pstmay, tbiyah semsik ni kmarag ka dBubu, mseupu miyah kana ka sejiq. Mseupu siida, kana empqlahang btasan alang Truku o mqaras pstmay lqlaqi kana, mqaras bi mseupu, mseupu snluhay, ana ini pntna ka pnyahan alang, ida pddudug bi ni ksbiyax snnru: "Knbiyax !" kana laqi ni enbiyax bi mseupu mhrapas ni snluhay.

Mseupu mqaras ni tmalang kana ka laqi, wada mbiyax balay kana ka laqi, wada smluhay mseupu mniq babaw dxgan, ida mqaras balay ni mhulis : "Yami o sejiq nami balay."

176　你了解我的明白了嗎？到底 . . . *Klaan su ka kkla hug? Mhuya...*

Tgspac 04 ｜ 框框之外

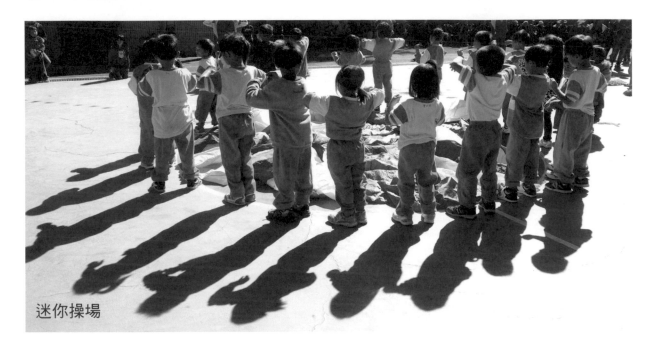

迷你操場

槍響起～一年一度部落熱情如豐年祭般的全村運動會，就在部落小學迷你操場開始囉！

外出求學或工作的族人在前一晚陸續回到部落，不分男女老少，共同參與一整天的活動，外地來的攤販們也早已卡位加入這場盛會。

歡笑不斷的現場，我看到老 Bubu 們會手牽手站在起跑線上，有的開懷笑著而露出缺了牙的嘴，她們不求速度快，即使雙腳是走在跑道上，也是一場人生的競賽，誰說我們要有名次之分。志在參加！趣味性的競賽，讓人人幾乎都有獎可拿，莫不過是最實質的家用品沙拉油、洗衣粉、工作白手套等，有了小小獎勵，大家熱情地摩拳擦掌，大展好身手本領。

青年們會合力組隊參與競賽，身旁或許是小時玩伴，一起再度找回部落記憶；孩子們與父母的參與，每一小小動作，都帶給族人無限歡樂，大人們放下繁忙農務，一起加入難得的親子間玩樂，有的是和Bubu、Tama 一起同樂，看到聚少離多的生疏感因而消卻，再次凝聚彼此的親密，鮮少有如此逗趣、和諧的同樂畫面，我也不錯過地加緊按下快門。

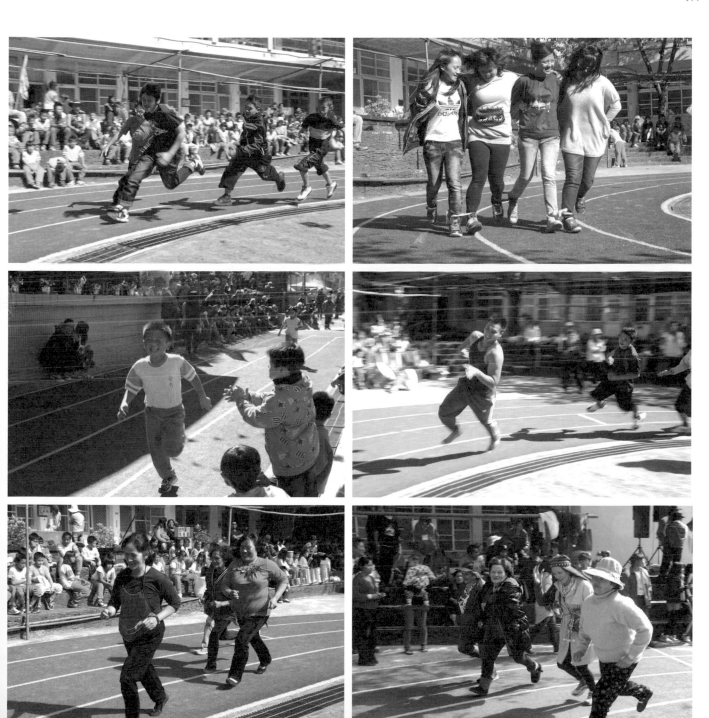

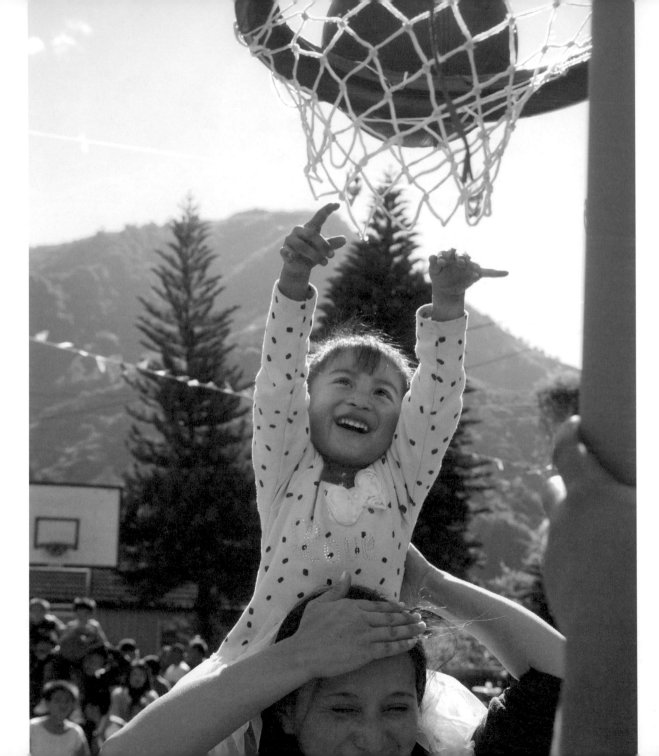

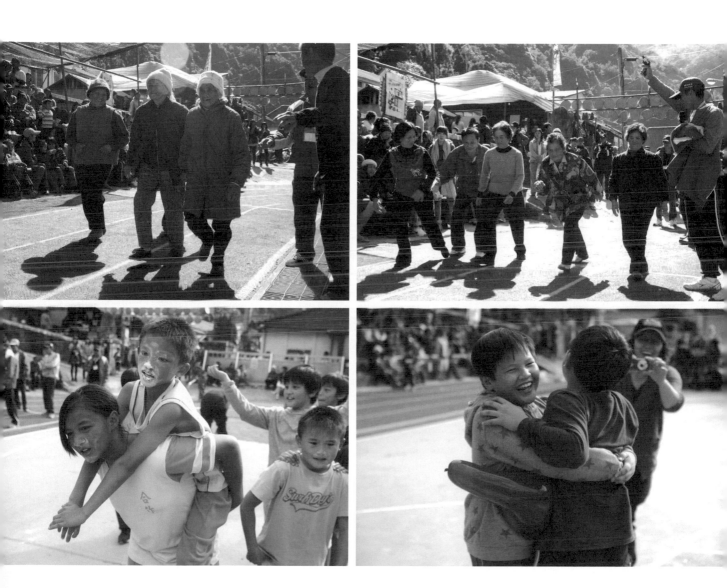

180　你了解我的明白了嗎？到底 . . . *Klaan su ka kkla hug? Mhuya...*

Tgspac 04 ｜ 框框之外

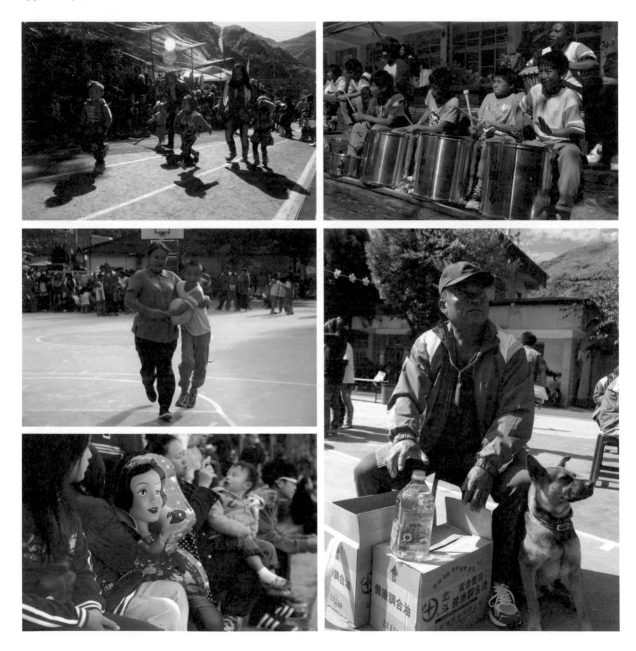

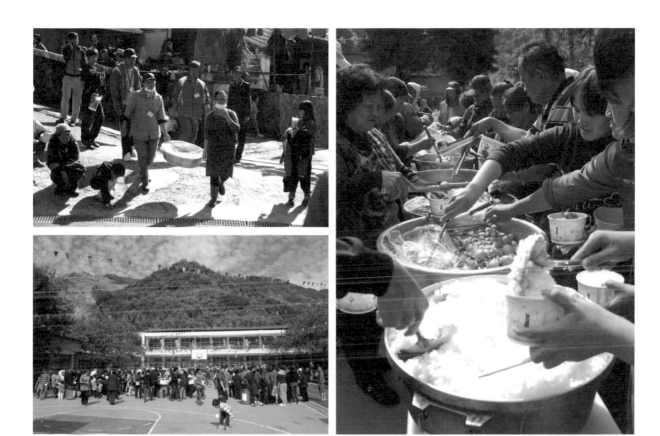

Ssan tmalang

Tlaman hiya o mqaras kana ka sejiq, qmita ku Bubu ni dduwi baga mseupu kana, mhulis ni asi teura ka ngasih gupun dha, ana ini tbiyax ka tnlaman , ida mqaras balay pspung tmalang, ima ka sparu mita tnlaman hug, mseupu tmalang kana, niqan kana ka mnluan, abura ni bbahu lukus, niqan kana ka snduwan, mbiyax tmapaq baga kana, seupu balay tmalang kana.

Mseupu pspung tmalang kana ka ddrisaw, seupu mqaras hiya o ida mseupu paah laqi, ida ksdamac balay lmlung, tama bubu ni lqlaqi, seupu balay mqaras kana, rudan o lahan dha ka qpahun ha, ida mseupu laqi mhrapas, duma o seupu Bubu ni Tama mqaras, wada mqaras balay mseupu, saw balay shhulis, kiya saw yaku o asi mu psingi naguh.

城市

攝影者　　語言 ←

how →
└─ 部落文化消失

1. 頂那些這回事

● 阿嬤的相片
△ 用刀割破.

— 尊重
— 信任
— 不常之場

被攝者
why. 要拍
你回來囉、
我很忙地 → 種菜

會不會無聊　?生活　生活氣

經幾到猴子打架

景、人、事，
如何成為其中 份子
坐在獵人中間．都不是一件容易之事
由外而內

對話，你

Pprngaw, isu

2012.02.21 下山的公車上

凌晨搭公車，從部落下山途中看著手握的相機，它是武器嗎？
有時候，我會很希望相機可以隱形，不是一項讓大家不自在的現代文明！

和小學林主任聊著拍攝後的整理。「妳有沒有算過，他們經過多久後，才習慣妳的鏡頭？」我不敢說
他們不畏懼鏡頭，或許他們不在乎，因為沒啥好怕的！就如同他們告訴我的：「這就是我們的生活啊，
我們的家！」

我看見 Bubu 們吃著小米、醃豬肉，血液流著的是追尋以前傳統信仰，因為方便而穿著現代服外衣，她
們是捨棄不了過去的文化與生活。Bakan 曾提到：「我的阿嬤，三、四十年前被日本人由山上遷移至平地，
從未看到老 Bubu 的喜悅，看不見她的笑容，因為，離開了自己的出生地。」

Mrbu balay papa rulu, paah alang stabuy elug dmuwi ku sasing, hiya ka pdjiyan mu hug ?Msuwing ku lmlung, nasi tduwa mliing ni ini qtai ka sasing, saw nii o ga musa mkala ana manu hug ?

Qmita ku Bubu gaga mkan idaw masu, qnmasan wawa, lnglungan niya o lmlung pusu gaya snhiyan suxan, yasa sayang do o klukus lukus sayang da, ini klukus lukus sbiyaw da, ini niya shngi ka gaya ni kndsan sbiyaw. Rmngaw ka Bubu :
"Bubu mu rudan o mniq mtrun hnkawas ni mspatun hnkawas siida o sejiq tanah tunux o hlung niya paah dgiyaq ni dhuq mrnux sayang ka rudan nami, ini balay qqaras ka Bubu mu, yasa wada smwayag pusu alang niya……"

184 你了解我的明白了嗎？到底 . . . *Klaan su ka kkla hug? Mhuya...*

Tgspac 04 │ 框框之外

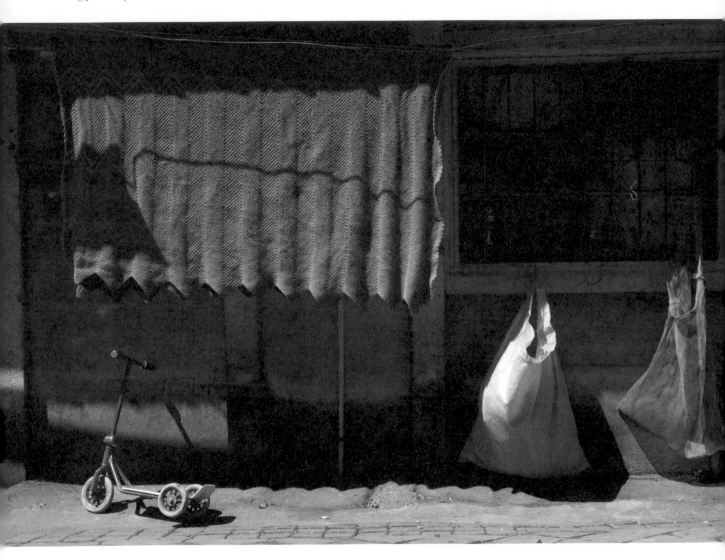

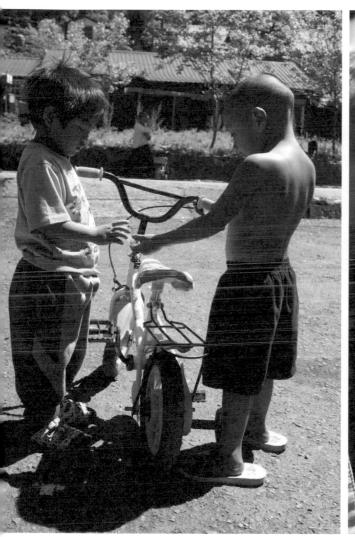
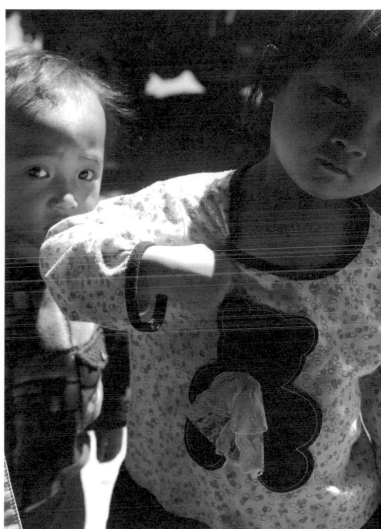

186 你了解我的明白了嗎？到底 . . . *Klaan su ka kkla hug? Mhuya...*

Tgspac 04 │ 框框之外

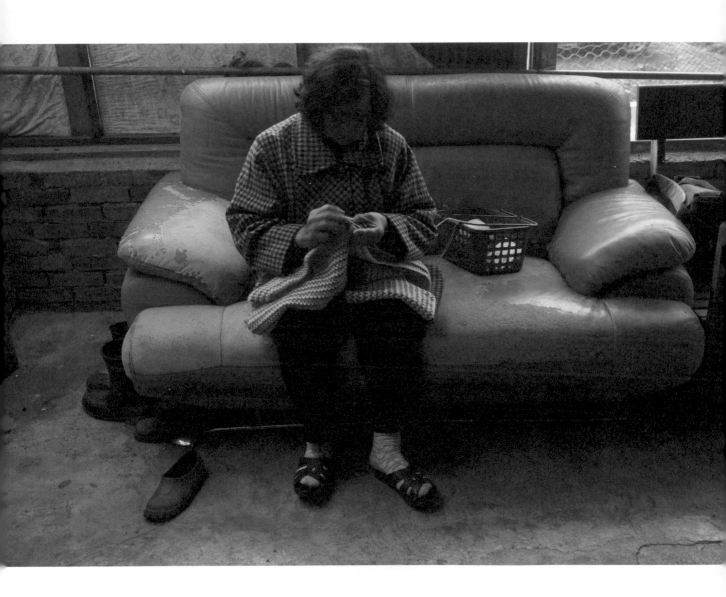

12/2. Barkan.
開懷
需要的是陪伴、她們的笑聲
蔡樂.
影像是紀錄現在
原住民沒有文字文化. 靠口傳, 影像
流傳
傳達什麼?

188　你了解我的明白了嗎？到底 . . . *Klaan su ka kkla hug? Mhuya...*

Tgspac 04 ｜ 框框之外

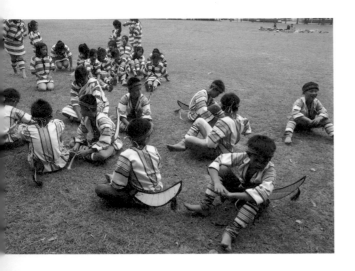

2012.04.06

Karen：「其實，昨天在臺南跳舞比賽練習時，我不
　　　　喜歡那個老頭，拿著相機一直在拍小孩跟
　　　　妳們，近距離的猛按快門，讓人呼吸喘不
　　　　過來，我試著表明要他停止拍攝，當下，
　　　　我想擋著妳們，不要被干擾。」

Bakan：「我都知道，所以我看到妳，主動擋在我們
　　　　與相機男生跟老先生的中間，我知道妳都
　　　　感受到了，而妳的動作就是反應對我們的
　　　　保護。」

Karen：「大概只有妳知道吧。」

Bakan：「夠了，這樣就夠了！真的很難得，多一個
　　　　漢人會用我們的眼睛我們的思考跟我們在
　　　　一起，真的夠了！」

我和好幾群族人聊了一整天，走在街上看著熟悉的
臉孔，都會忍不住去聊天，即使一句話的問候。每
個人都問：「妳要畢業了喔？」，我向每個人解釋
著和問候著，告知學校成果展的日期，也許我就是
這樣說道別的。到底，我真的準備好了嗎？忙於準
備整理相片，我和 Uma 的對話愈來愈少了，我不知
道是不是陌生又讓距離跑遠！傍晚，第一次沒有拿
著相機在部落裡漫步，一種自在的歸屬感。

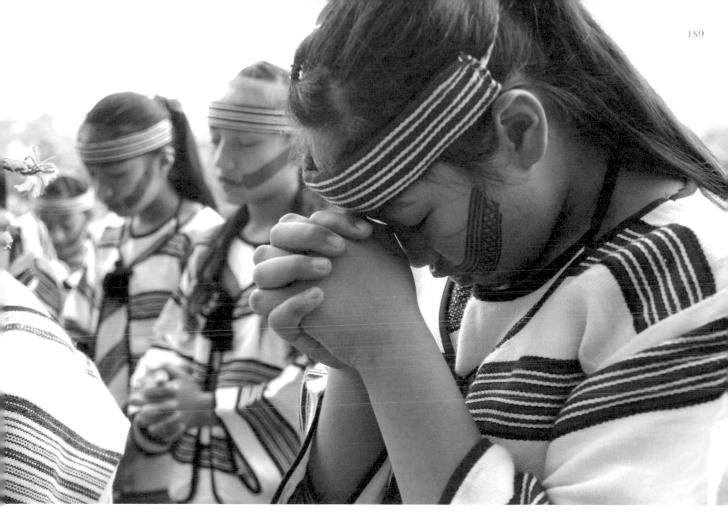

190　你了解我的明白了嗎？到底 . . . *Klaan su ka kkla hug? Mhuya...*

Tgspac 04 ｜ 框框之外

寧怕太多人知道，而有很多的
得了聲！
有／未必是不好的，
就是有的好，
　　　不好的；才有進步、

2012.04.16

愈是接近結束，愈是難以將自己抽離，甚至想逃避…

Karen：「會怕嗎？（展出之後）我可以擋得住嗎？」

Bakan：「為什麼要擋？擋什麼？」

Karen：「只要不要有傷害。」

Bakan：「一定會有傷害的，也一定會有了解，透過妳的圖像，我們能被看見，被看見的東西不會是一樣的，真的有可能是傷害阿！沒關係，我們這群人擋得住，我們會跟妳站在同一陣線。」

Karen：「幹甚麼呢？拿槍掃射嗎？」

Bakan：「不要，我們一起拿杯子、拿山肉請他們，讓他們知道我們好自在。」

Karen: "Misug su hug ? (nhdu pqita da) Tduwa mu htrur na ?"

Bakan: "Hmuya masu mhtur ? Hmtur ta manu ?"

Karen: "Asa ka ini pslqih."

Bakan: "Musa bi psluqih,ida musa niqan ka mkla,spoda su pnsingan, tduwa nami qmita, qtaan ta o ini balay pntna, yasa ida misa psluqih ! Ini huya, yasa htrun nami, ida nami empseupu sunsn."

Karen: "Hmuya hug ? mangan ta puniq empsebu ta hug ?"

Bakan: "Iya ta, seupu ta mangan mahun ni, qlalay ta samac uri, pklaay ta, yasa ita o mqaras ta balay meudus."

進入後、

跳開、

↓

遠觀

通、

繞量

↓

進入

↓

迷芷

↓

舒緩

↓

慢.

←

連

流失 ← 滂抒

192 你了解我的明白了嗎？到底 . . . *Klaan su ka kkla hug? Mhuya...*

Tgspac 04 ｜ 框框之外

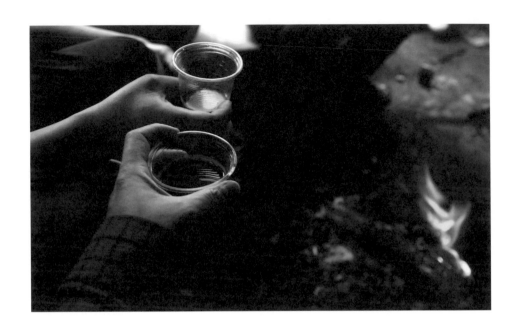

早餐會報

每一天的開始，就是在早餐會報中遇見每一個人的活力，與他們對生活的認真態度。

農忙的清晨時刻，街道上會有三五成群的人坐在一起，一早先和同伴來個精神呼喚，他們習慣喝著會讓人有精神的保力達，而上工前的輕鬆閒聊，其實，就像行前會議，工頭會吩咐今天要做的工作分配，同時也跟一起工作的夥伴維繫彼此情感，族人都說這就是他們的「早餐會報」。

初次我將鏡頭嘗試對準酒杯，原住民長期在飲酒的標籤化下，許多誤解在漢人主觀意識下產生，在這攝影專題中，我嘗試著了解"酒"是一種原住民語言、文化。

每次開瓶，總會先倒些在瓶蓋裡，或手指沾酒灑地，要先給老人家喝，「是要你尊重踏在這片地上的祖靈」，要不然會有人打翻杯子。我剛開始加入聚會時，慢慢地飲著，當別人喝完一兩杯時，我的杯子裏還有半杯。「喂！不能逃杯喔！」、「是養金魚喔！到底……」，少喝一杯的人，要追上多喝一杯，要公平、公正一樣的，就如同打獵回來山肉的共享、共樂。

和 Uma 有天夜晚聊到喝酒，她拿了私釀的當歸酒讓我聞聞，真的好香喔！！我問她也會喝酒嗎？「以前年輕的時候會喝梅酒，工作回來才喝一兩杯，跟幾個女生一起喝，現在年紀大了，有高血壓就不喝了。」當晚，我和 Uma 就一起舉杯飲著濃厚的藥酒，好好入眠。

有天傍晚，我和剛下工回來的兩對夫妻一起同坐屋簷下，地上幾瓶的啤酒，配著從菜車買來的小菜，還沒卸下雨鞋和工作服的他們，緩緩抽著煙，慢慢談著今天扛了幾袋肥料、雞糞怎麼撒比較好，用量要多少，誰又跌倒的糗事，一種認真工作後的聊天、工作經驗的分享，在酒精催化下，讓人更進入放鬆！

後來，他們問我：「妳真的不會怕嗎？看到我們在喝酒。」，「不會耶，也許是有遺傳我老爸的酒國精髓吧！還可以跟你們　起拿杯子…」

這樣在部落舉杯歡樂的之間是一種交際、一個橋樑，建立你、我、他之間關係，偶時呼朋引伴飲酒聚會，不是酗酒，是一種讓身子放鬆的解放；不是麻醉，是讓自己進入另一個舒適自在的空間，一種渡過不愉快的方式，也是一種心情的分享，可以很簡單、放鬆、笑開心，也可以用手上的酒杯盛裝所有的眼淚……而眼淚，是吐出來的酒。

為何如此的有醉意？才喝一瓶的而已，今晚……

Pnkla mrbu balay

Mtbiyax balay qnpaah ka mrbu, pusu elug ddaun o ida niqan ka sejiq pssli hiya, seupu balay mrbu, ida plalay mimah pawlita, pssnru uusa qnpahan, mntna saw bukung gaga masug qpahun jiyax sayang, ida wada pslalih balay ka lnglungan dha, kiya ni smnru ka kana sejiq alang, saw nii o "pnkla mrbu balay"

Gbiyan siida, mseupu ku empdungus paah qnpahan dhuq alang, mangal dha tasag sinaw, mariq ciway damac uri, ini niya priyuxi ka lukus lnkusan na paah qnpahan na ni, mhguc tbaku, smnru pnhlan niya lubuy xirio ni shuya pawsa xirio kisa malu, ima ka gaga sedhriq......,wada mdrumuc balay qnpaah, seupu smnru endaan qnpah, wada mqqaras balay !

Kiya ni smiling knan: "ga su qmita yami mimah sinaw hini, ini su kisug hug ?", "ini, yasa wada ku mangan pahung tama mu, kika seupu ku yamu mangan ku mahun hini......"saw nii ka mniq alang hini wada pslalih balay ka pnluban nami hini, mnsuwin lmawa ddadan seupu mimah, uxay gaga tgsinaw, yasa wada mqqaras, uxay ga mauwic, yasa wada tqqaras, pnkla saw qnaras lnglungan dha, wada mslxan balay ka pnspuwan dha hini, spowda dha mahun wada sqada kana ka qnnaqix kuxul dha.

Hmuya ma saw nii psukan, kingan bi tasaw ka nmahan, kman sayang......

我在線上和 Bakan 說著相片的整理階段，提到和朋友聊了在部落喝酒情形，大概是誤觸地雷般的不可收拾，她激動地回應著：「酒是一座彩虹橋，提供漢人走進原住民的心裡世界與精神信仰。認同、理解、所以敏感。不要去消費自己在部落的經驗，對！我們用補力康漱口、用啤酒洗胃、用高粱晚安，那是我們的生活模式，邀請妳進入我們的生活，對我們來說也是一次冒險，過去、現在甚至是未來，太多錯誤的理解在我們與酒之間，而面對妳，我們是願意冒險的，足夠的看重所以才有邀請，妳已經站上傳唱的位置，用圖像、用鏡頭，妳用無言的敬意紀錄我們，也希望妳口述以及傳唱當中的我們，依舊可以感受到妳對我們的愛。」

一連好幾聲的道歉，讓人揪著心地想鑽入地洞裡…

Mniq ku kska qnawan pprngaw nami pnsingan ka yami Bakan, smnru nami saw nmahan dha sinaw mniq alang hini, saw balay wada ptungun ka qnnaqih Inglungan niya da, asi siyik kari knan : "sinaw o pusu hakaw Utux, dmudug sejiq knmukan miyah mtmay ggaya nami sejiq, qrasi sntrung 'ngali' kika ptura sunan......iya usa pqita sejiq nganguc, kiya! Pday ta purikang sminaw gupun, sinaw o sminaw iraq, mimah ta sinaw mtaqi......! Saw nii ka kndsan ta, lmawa ku sunan iyah mtmay kndsan nami, yasa misug nami uri......suxan 'sayang' babaw ddaun, egu balay ka qnnaqih gaga mniq kska nmahan nami sinaw, qmita ku sunan, ini ku kisug, snparu ku mita sunan kika lmawa ku sunan miyah mtmay kndsan mu, gaga su mniq kska kndsan nami da, spawda su pnsingan, wada btasun, smnru ni peuyas, wada nami klaun gmalu su yami. "srwai nami han, Inglungan mu o msiqa ku balay......

Tgrima 05 │ 瞬間　你我

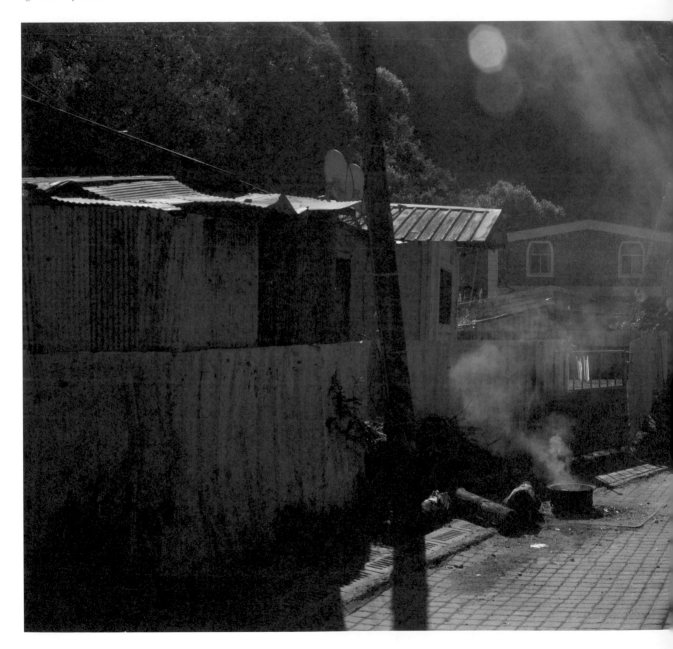

Chapter 05 | 瞬間　你我
Isu ni yaku tgnais balya

Tgrima

198　你了解我的明白了嗎？到底... *Klaan su ka kkla hug? Mhuya...*

Tgrima 05　｜　瞬間　你我

你以為喔

傍晚到 Robow 店裡坐。Away 問：「妳六月以後就不要來了嗎？妳喜歡這裡嗎？」這樣的問句，讓人努力抑制住情緒，迅速轉移話題，邀約她們來看畢業展。

我問 Robow：「不是要拍傳統服嗎？」她們都笑著說：「好啊，明天來拍。」Away 搶著說：「要下午拍比較漂亮，從這裡拍到後面的山。」，Iwan 和 Robow 也爭相說著要從哪拍，還要我也穿著一起拍。Away 說，「可是，我們不會幫妳拍啦！」我：「可以用腳架啦，用遙控器！」，「好好……那我們一起拍…還有 Uma 啊！」。Robow：「對啊！還是要塗一點口紅啦！」

Away 說：「以後我們要紀念，要是想到妳，就可以看相片啦！妳要收我們錢啊…沒有收錢就不給妳拍了！」Bakan 曾和 Bubu 們用母語聊天到，為了拍攝專題幾乎沒有工作，她們也都知道我是窮學生，更加對我很好，怕我餓著。

想起拍攝過砍柴的 Awi Tama，他看到我拍的相片後說：「如果後面的電線桿拿掉的話，就會比較美了。」Awi 的視覺美感也在後來部落木雕課程

中發揮了，只是沒有適合舞台表現而已。有一天，Labi 在家門前砍草時和我聊到，「ㄟ，Karen，妳不要看我這樣呢！我以前也是美髮設計師耶！」我吃驚了一下，還有點小質疑地看著她手上拿著的剪刀正在幫屋前草皮修整，「那後來怎麼沒有當設計師了呢？」，「我在台北做了幾年的設計師，後來生了小孩，沒辦法啊！回到山上來顧孩子，我也在部落開過理髮店阿，後來覺得山上做農賺比較快，你只要肯做，農事什麼都不難！」

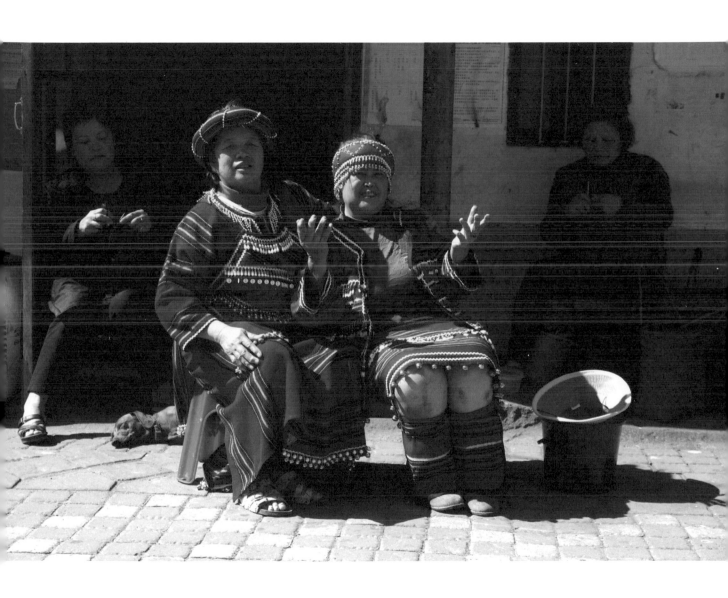

200　你了解我的明白了嗎？到底 . . . *Klaan su ka kkla hug? Mhuya...*

Tgrima 05 ｜ 瞬間　你我

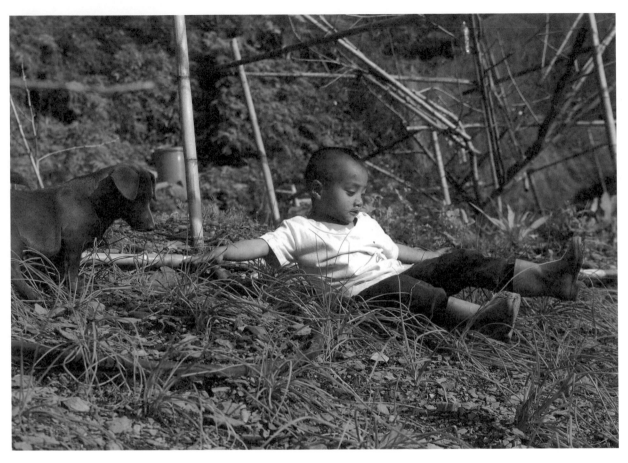

Saw isu o

Lmlung ku, pnsingan mu ka Tama Awi knnruc qhuni, wada qmita pnsingan mu, "nasi ngalun ka eruc qnawan gaga mniq bukuy gaga o kisa musa malu balay qtaan da." qnnita awi o malu balay wada mkla balay smmalu knruc qhuni alang hini, yasa uka ka pnkla hiya. Niqan ka kingan jiyax, mniq lhngun sapah kmarag sudu ka Labi, "hey, Karen, iya qita saw ku nii ! suxan o mkla ku balay snkic sneunux," mskluwi ku balay, ini ku hari snhiyi, qmita ku gaga mangan saqic gaga snqic sudu. "masu ini sqic sneunux da hug ?", "suxan o snqic ku sneunux mniq alang tayhoku, yasa ga ku mtujing laqi da, ungac bi brahan, miyah ku alang qnlahang ku laqi, mniq ku alang hini snqic ku senunux uri, kiya ni lmlung ku, qnpaah ta dgiyaq o niqan ngalan uri, nasi su endrumuc qnpah, ana manu qpahun dgiyaq o tduwa ta daun kana."

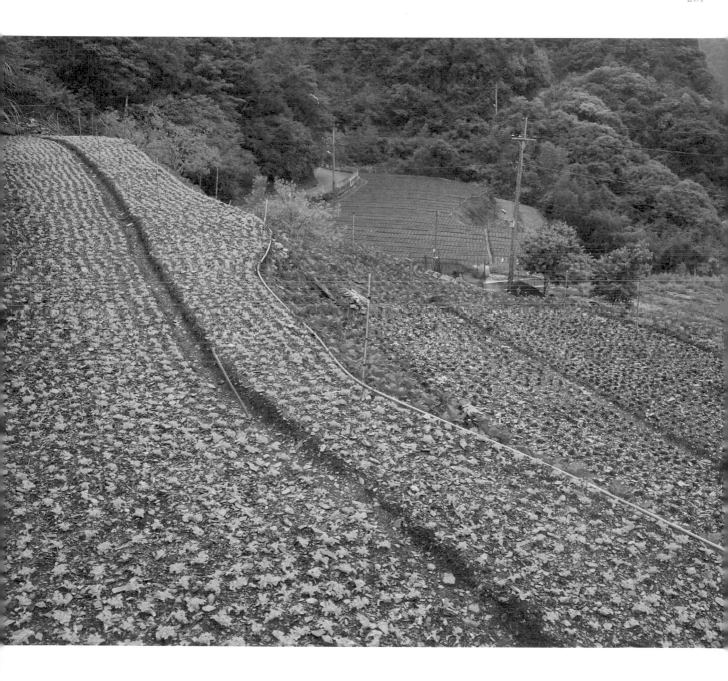

202　你了解我的明白了嗎？到底 . . . *Klaan su ka kkla hug? Mhuya...*

Tgrima 05　│　瞬間　你我

接納　→　進入　→　新象
（受）　　　　　　　火花
　　　　　　　　　結晶、

進入

如何讓我

Balcan = 沒有拒絕、
　　　　　抗拒
因而 出現在我的潛意

Radom：會不會因為妳說弄人性本
善．跟他們一起唱酒時．所看
到的是他們的善良．才會如此
在一起．

Karen：我也沒有覺得他們是壞人

◄ 沒有太多的 目的性、和心机．
純碎 自然 在一起　　　沒有太多的
關心喝酒、　　　　　顧忌的想法
沒有時間的压力．

204　你了解我的明白了嗎？到底 . . . *Klaan su ka kkla hug? Mhuya...*

Tgrima 05　│　瞬間　你我

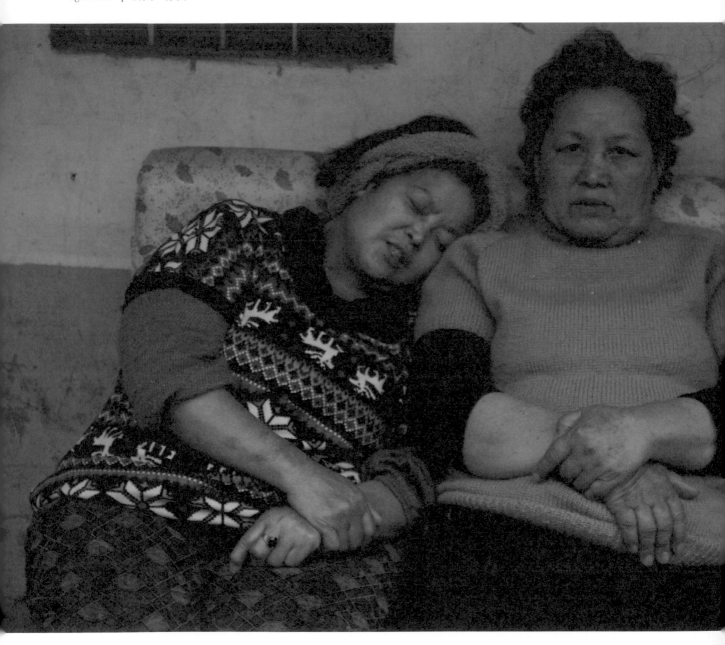

眼淚乾杯

失焦……朦朧美

我想，應該是她的辛酸偷抹在保護鏡上製造朦朧的效果‧‧‧‧‧

我，大概又是水龍頭沒關緊吧！

中午，我被邀請參加壯年男子的生日 KTV 聚會，他們一家人難得沒有農忙而聚在一起手足舞蹈的歡唱，幾位婦女也聽聞歌聲加入熱鬧氣氛。重聽的 Tayo Bubu 倒著保力達遞過來給我，微笑揮手示意著陪她喝一杯。Aking 舉杯搭著我的肩說：「ㄟ……不要跟我們一樣了呢！現在，妳也很融入我們了。」

又提到說：「到底……像妳朋友講的『不知道妳來山上是對？還是錯？』」我反問她的看法，「這要問妳自己了，只有妳自己才知道啊！」平常說話速度很慢很慢的她，卻頭一次聽見她迅速地這麼回答著，我們，再次舉杯乾了！歌唱完一曲又問說：「有沒有好好寫報告了？不要亂寫啊～不要都說我們教壞妳了！我們雖然常拿杯子，也是很認真的清晨一大早起來去工作，只是妳都沒有看見我們很辛苦的樣子啊！妳應該要跟我們去山上工作看看的……。」

206 你了解我的明白了嗎？到底 . . . *Klaan su ka kkla hug? Mhuya...*

Tgrima 05 │ 瞬間　你我

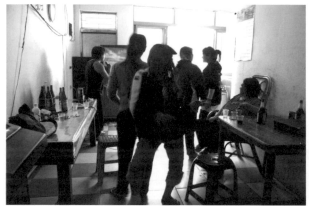
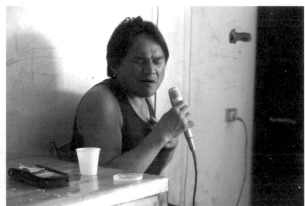
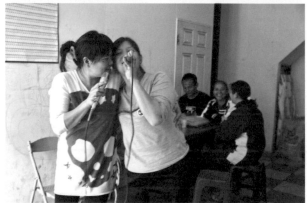
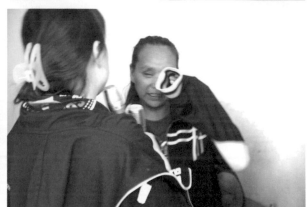
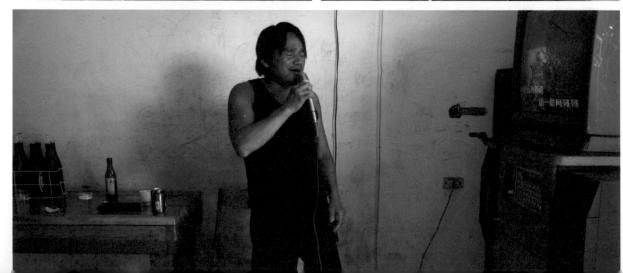

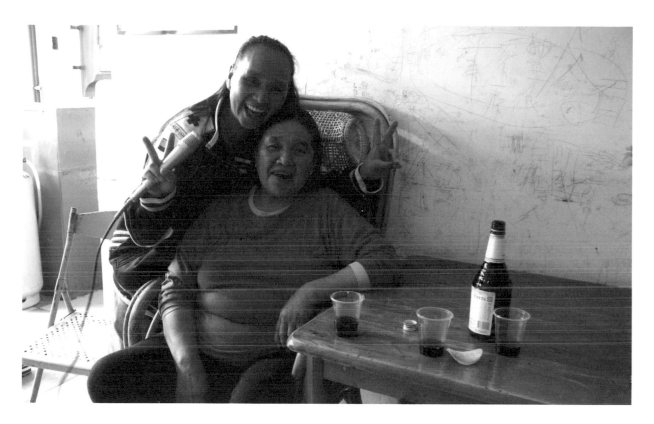

Srsi ka biyuq doriq

S ka hidaw, plwanun ku dha musa mqaras meuyas qrasun pncingan, kingan tnsapah o mseupu mniq sapah ni ini usa qnpah, qmita ka dqrijin mndurug alang do o moyah tuman mqaras. Qpuhig ini qbahang birac ka Tayuq Bubu biqan ku niya kingal mahun paurita, mqaras ni seupu hiyaan mimah, Aking mangan mahun ni slalih knan ni rmngaw: "hey...... iya psanak y mi, sayang o wada su mseupu balay yami da,"rmngaw duri : "saw nii hug ?.... saw pnkla dangi su "Ga malu ka yahan su dgiyaq hug ? Ga naqih hug ? " "Smiling ku qnnita niya, "Siling isu nanaq, wana isu nanaq ka mkla!" saw knhuway rmngaw kjiyax ka hiya ni, wada asi tbiyax balay smiyuk rmngaw......ita, ngalay ta mahun,...... qdiwi mimah! Nhdu muyas kingal uyas do rmngaw: gasu bliqun matas ka bntasan suda hug? iya nhmuc matas, iya rngaw saw wada nami tmgsa naqih! Ana nami mimah sinaw, ida nami mrbu tutuy ni endrumuc balay qnpah, yasa ini su qtayi ka knneuwin nami qnpah! Seupu yami usa mita qnpahan......

208 你了解我的明白了嗎？到底 . . . *Klaan su ka kkla hug? Mhuya...*

Tgrima 05 │ 瞬間　你我

"有一種哭，是甜的；有一種淚，是信任的。
　如果哭是甜甜的，那麼這杯淚水，會是被滿足著的信任。"

"Niqan kingal ka lingis, saw ssibus balay. Niqan kingal ka biyuq doriq, saw sntama lnglungan .
　Nasi ssibus ka lingis, biyuq doriq nii o ida pttuku balay stmaan."

2012.2.19

早上醒在外面聊天聲音中，Uma 和兒子在講話，還有 Lubi Bubu，
一陣忙亂的聲音，又消失，霎時又遁入夢中。昨晚昏睡的我又沒
有洗澡了，印象中只有清洗臉和刷牙漱口去除掉酒精味，但是，
這全身的血液好像一時無法消去味道。

210 你了解我的明白了嗎？到底... *Klaan su ka kkla hug? Mhuya...*

Tgrima 05 │ 瞬間　你我

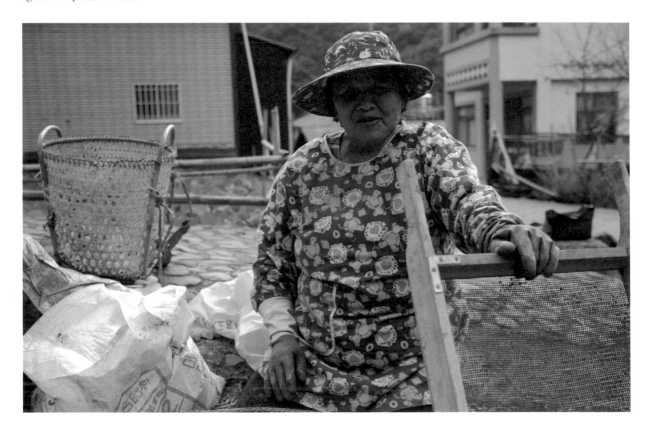

我們家沒有水用了！

陽光稍稍露臉的午後，看見重聽的 Bubu 在空地上蹲著，走過去打了招呼，她似乎沒聽見我的問候，等了好一會才抬頭對我說：「我們家沒有水用了。」又繼續篩沙，重重的沙讓她喘氣不斷，我嘗試著去用手幫忙扶，她說：「我可以的啦！」。

「要去哪裡找水？」Bubu 指著房子後頭的上方，決定跟著她的腳步前去看看。跟上 Bubu 的身後，只見她一下翻過竹圍欄，穿越種著小洋蔥的田，又爬上約有兩公尺高的平台，不好站立的小碎石斜平台，我看著僅有微小的水流由山壁邊混著泥沙冒出，一頭還摸不著頭緒 Bubu 該如何接水，此時的我也努力找個縫隙立足拍攝。

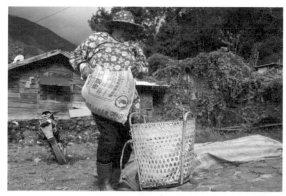

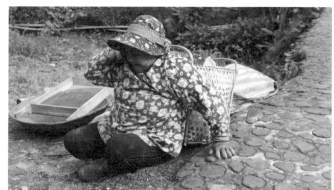

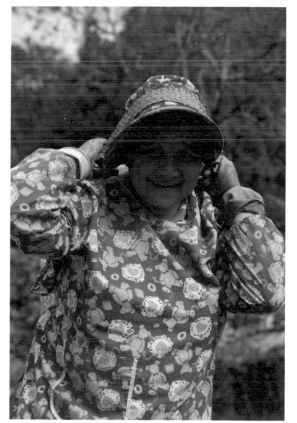

揹完一趟沙子，Bubu 又回過頭去取水泥，已經滿身是汗的她，一刻也不休息，只想趕緊把水源接上桶子，忙著攪和水泥，她抬起頭擦擦汗緩慢地說：「這個我會用，現在水泥不夠，等有錢時，再買水泥來補⋯⋯」

鏡頭裡，Bubu 獨自完成、和水泥、引水、接水、蓄水的工程，彷彿樂天是她的護身符，知命是她的力量來源。鏡頭後的我，用無言取代心疼，用靜默給予陪伴，後來，Bubu 再次告訴我：「我一個人可以的。」引水的水管裝好後，一身汗的 Bubu 和我看著小小泥沙洞慢慢流出的細微水量，「這樣子，家裡的孫子就有水可以用了。」Bubu 教會我，水的取得不容易，珍惜是我在這裡學的第三課。

212　　你了解我的明白了嗎？到底 . . . *Klaan su ka kkla hug? Mhuya...*

Tgrima 05 │ 瞬間　你我

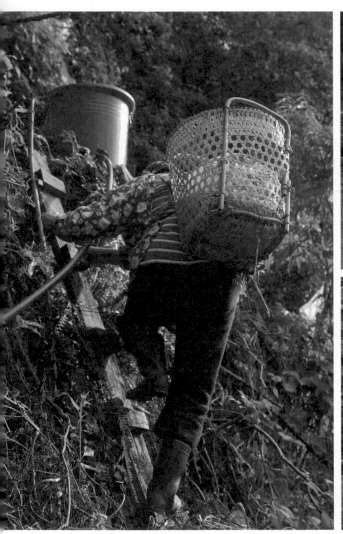
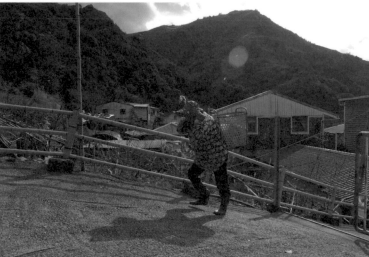
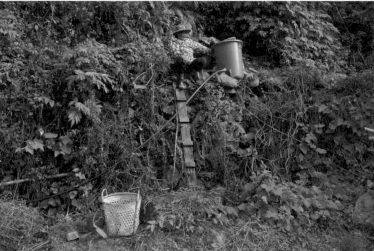

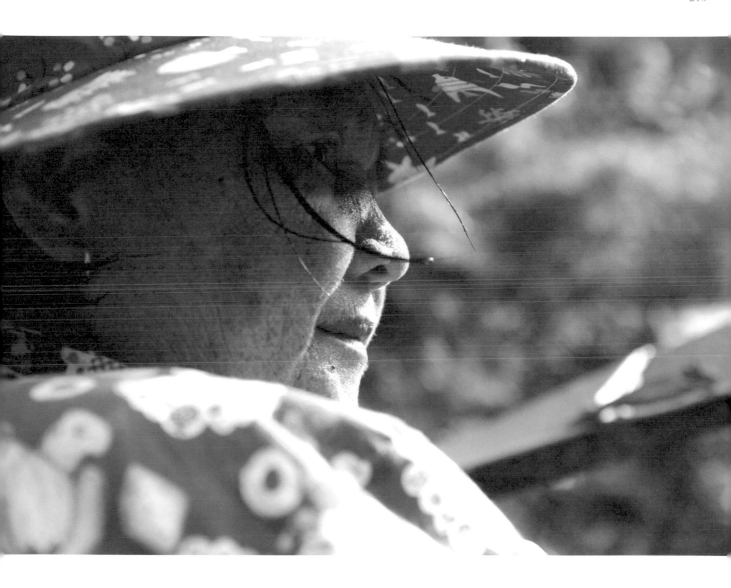

Ungac qsiya ka sapah nami da !

"Musa miing qsiya inu hug ?" tmiyu bukuy sapah ka Bubu, snegun ku qaqay na musa qmita. Snegun ku bukuy Bubu, wada mu qtaan mntaring qnalang, muda mkala qnpahan, mkala duri babaw qdrux, naqih hyugan ka babaw qdrux, wada mu qtaan ka qsiya smriyu paah ska dhriq, kiya ni maku saw knkuwak tunux niya lmutuc qsiya ka Bubu, yaku ni maku ku miing hyugan mu psasing.

Mapa kingan bnaqig, Bubu o wada mapa drngin duri, maku tmering ka hiya, ini sangay na, tbiyax balay lmutuc qsiya, pgimax drngin, kiya ni rmngaw. "nii o klaun , ini maka ka drngin, nasi niqan pila do yahay mu pcuman drngin duri......".

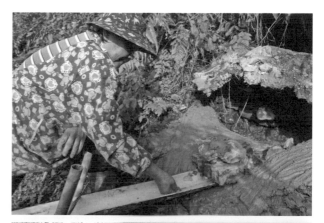

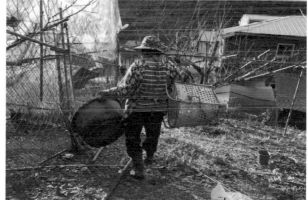

Kska pnsingan, wada mhdu balay ka Bubu da, pgimax drngin, murug qsiya, lmutuc qsiya, semli qsiya, saw mqaras balay lnglungan niya, pusu biyax niya o kika knkla niya kndsan. Babaw pnsingan o, gmalu ku balay, seupu pu hiyan, kiya ni, rmngaw knan duri ka Bubu: "tduwa ku muda nanaq."...... nhdu lmutuc do, maku tmering ka Bubu ni yaku ni qmita qsiya knhuway qluli, "saw nii, laqi o kika niqan qsiya mahun da." tmgsa knan ka Bubu, uxay mslxan ka lutuc qsiya, kmrawah qsiya o wada mu slhayun balay.

216　你了解我的明白了嗎？到底 . . . *Klaan su ka kkla hug? Mhuya...*

Tgrima 05　│　瞬間　你我

會消失的
Musa ungac da

Bubu 的布

一天，Uma 告訴我，有個 Bubu 在織布，說要帶我去認識她和拍照，原以為是織毛線，Uma 比了織布動作，我更雀躍地期待看到快要失傳的傳統織布。

隔天下午，Uma 就帶我進入 Bubu 的房子裡，正巧 Bubu 手中正忙在織著白色的布，兩位老人家用母語交談著，我則介紹自己來到部落做拍攝紀錄；手摸著一旁已織好的布，格外感動。

Bubu 的雙手抓著梭子不停地來回穿梭交替著，雙腳用力頂著經軸，久久調整一次鬆落的腰帶，她說常常一坐就是好幾小時，連半夜都不想睡覺，也難怪對面雜貨店老闆娘說一大早就可以聽 "咚咚" 的織布聲了。

或許傳承自賽德克女人編織的巧手藝，76 歲的 Rungay 從 5 歲就愛玩洋娃娃，喜歡剪裁、縫補衣服，學著老 Bubu 們拿針線縫洋娃娃，當看到大人織布時也向她們請教如何織？自己在一旁觀察、摸索編法，結婚後也為孩子們手縫衣服；在機器取代下仍不放棄辛苦的手工編織，而現代速食主義盛行，繁複經緯交織的文化是無法引起年輕人興趣，傳統文化傳承更加的不易。

Rungay 提到，有次太久的時間沒有織布了，還跑去問其他 Bubu，結果大家也都忘記了如何織法，部落裡也只有她持續做傳統織布，最後是她自己摸索想起來的，我問：「有沒有教過別人織布呢？想要傳給孩子嗎？」Rungay 說：「現在誰要學編織？那麼辛苦、那麼累……」

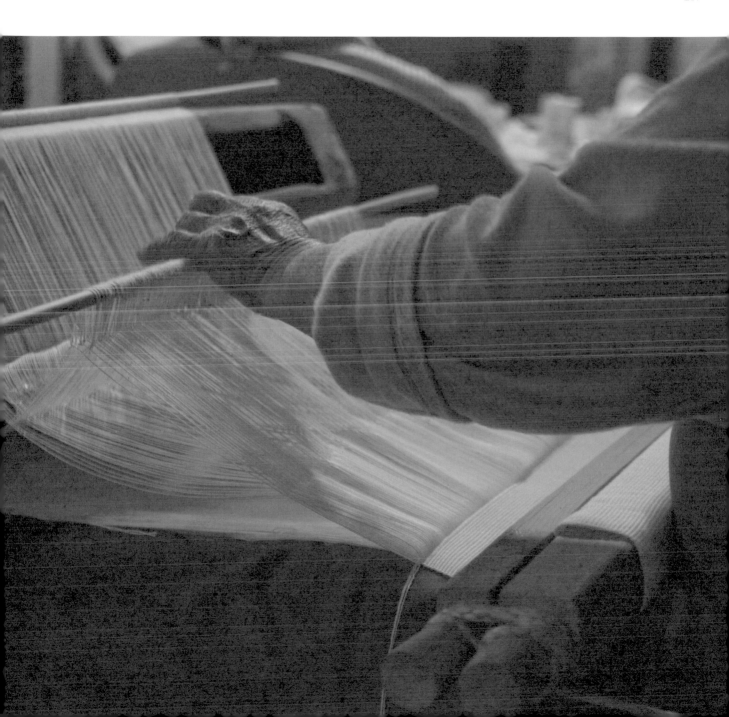

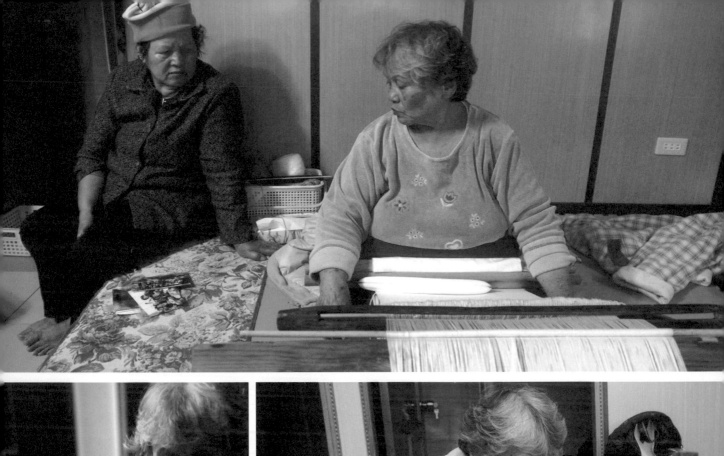

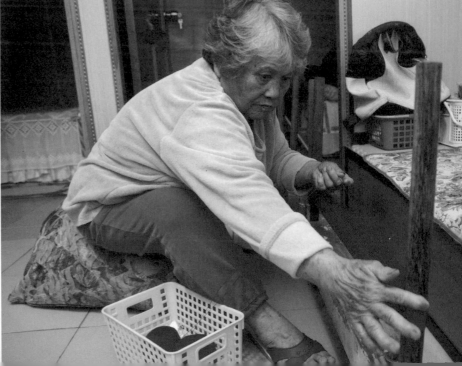

Galiq Bubu

Yasa mkla balay tminun ka qrijin dsejiq, empitu knxalan maturu knkawas ka Rungay paah rima lnkawas do snkuxun balay galiq, snqic, smapang galiq, snluhay Bubu smais, qmita saw tminun ka rudan o iada smiling ni snluhay? Qmita ni snluhay, mstrung do smais nanaq lukus minun baga, kikai kana ka jiyax da, ini skuxun gaya sbiyaw ka laqi sayang da, ini sluhay uri da.

Rungay o rmngaw, psiyaq balay ini jinun da, ida musa ku smiling saw rudan Bubu uri , kiya ni wada snghungi tminun kana ka sejiq da, wana hiya ka gaga tmgsa tminun, kiya ni ga snjiyan nanaq elug jinun, smiling ku : "gasu ga tgsaan sejiq ka tminun hug, ga su ptgsa laqi hug ?", rmngaw ka Rungay: "Ima ka psluhay tminun hug ? Mkrbuk balay, muriq balay......".

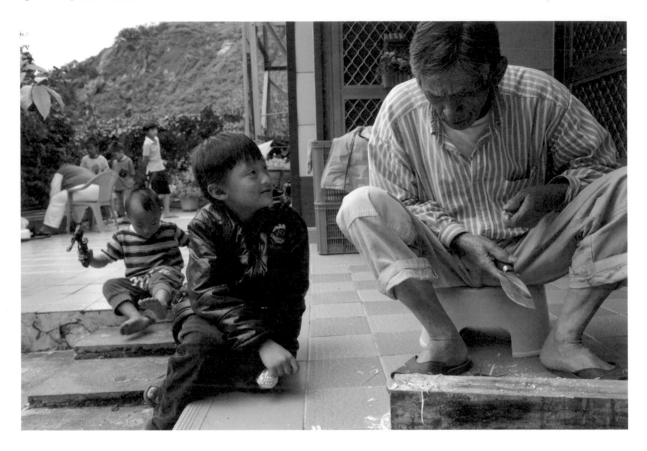

一天早上，經過 Rungay 家門，看見 Tama 正在削竹
片，好奇的向前問著：「阿公，這是要做什麼的？」，
阿公說：「是阿嬤織布要用的啊！」原來，Bubu 織
布工具也由阿公自己手做的，按照以前人的樣式，
他自己就去山上找竹子、樹幹回來做的；Tama 繼續
不停工作的雙手中，我看見了他對 Bubu 的愛與對
編織工作的執著，一直相互陪伴著。

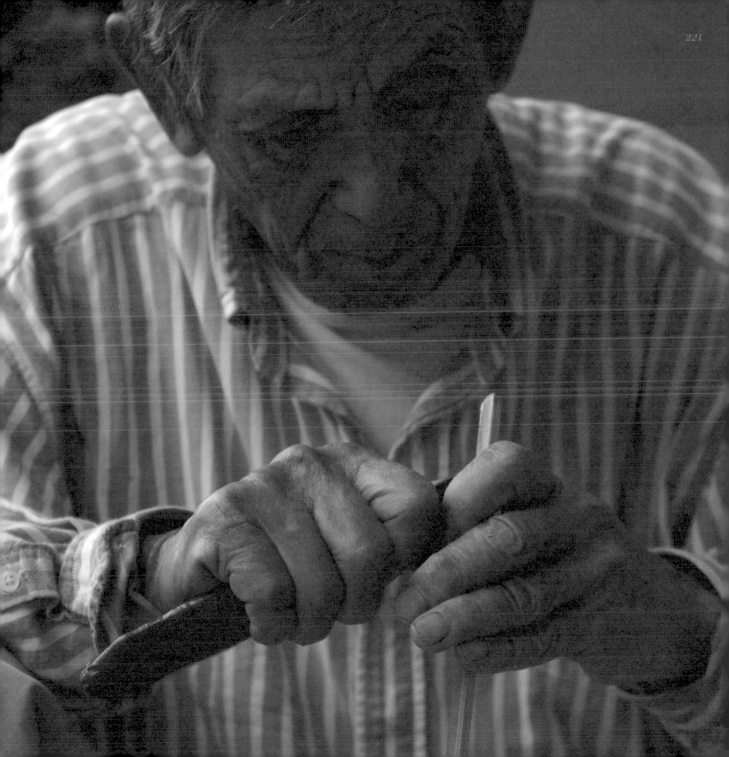

222　你了解我的明白了嗎？到底 . . . *Klaan su ka kkla hug? Mhuya...*

Tgrima 05 ｜ 瞬間　你我

老人味

許多部落傳統是在原住民出外到了平地多年後，再回到部落，才真正了解！了解自己族群文化根本的生命體系，明白需要保有的是甚麼？需要傳承的是甚麼！然後，才回來重新做起來。

部落小學的文化課程裏，除了透過賽德克母語教學，認識自身族群獨特文化外，也藉由書本之外切身而有趣的方式，讓孩子一起體驗快要消失的米食文化─小米與竹筒飯。

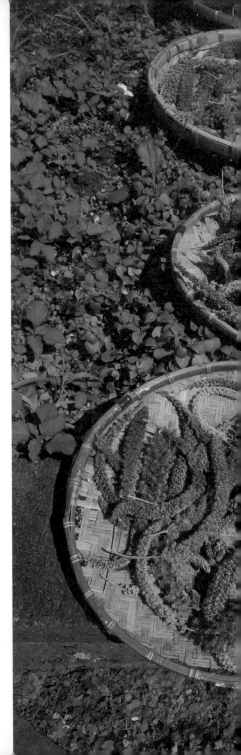

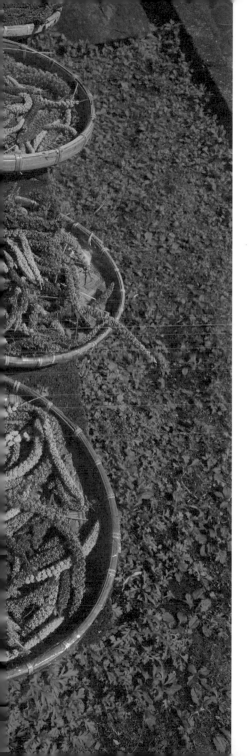

Saw drrudan

Saw ssluhay lqlaqi o, snluhay kari sejiq, gaga niya nanaq, paah patas snluhay uri, ida snluhay gaya saw masu uuqun– masu ni hlama.

Smnru gaya masu ka rudan, niqan ka hnjin kari sejiq, nii o asi balay eniq kska lnglungan dha, sayang do o ungac ka gaya ekan masu da, wada ungac kana ka masu, smapuh hhuma masu, qrasun qmbrungan, smapuh qquyux, knkla rudan o ungac uri da. 2012 hnkawas 3 idas paah laqi gmalu sejiq, saw ghak sskuxun knan, tay saw mniq kana sejiq ka malu balay gaya.

Ddulun emptgsa kana ka laqi, psaan tutu djima kana ka dhquy, wada hpuyun do, kana saw lnglungan dha, mntna saw tutu hlama malu balay sknxan, mqaras balay kana ka laqi ! Ini mali ana manu kana ka dhquy, saw wada mqaras mkan kana ka laqi, "Emptgsa, malu balay uqun", "Musa ku sapah do o rngagun mu ka tama mu rudan hhapuy niya knan !", saw nii gaya alang, kngkingan ka tutu djima, wada hpuyun do o, ini pntna kana da, kana laqi alang, nasi mkla kana da, musa malu balay kana ka kndsan dha.

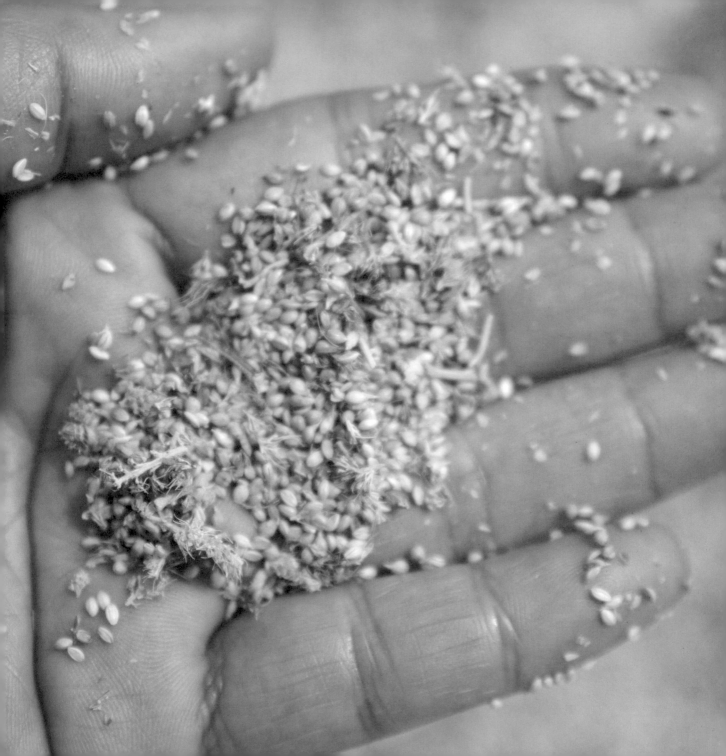

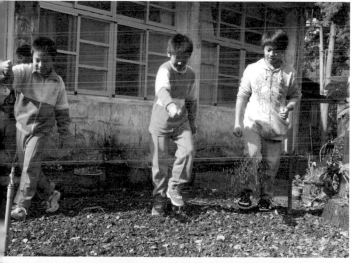

耆老說著小米的故事，一旁則由母語老師翻譯著，這是他們小時候熟悉的記憶味道，現代生活型態改變飲食文化，傳統小米作物，與其他農耕相關播種祭、收穫祭、祈雨祭等祭典儀式都已消失，而先祖流傳的傳統知識也無以傳承。2012 年 3 月藉由孩子們手中撒下一顆顆熱愛賽德克、喜歡白我的希望種子，期待一份文化生命重新萌芽。

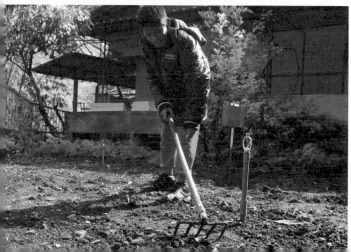

226　你了解我的明白了嗎？到底 ... Klaan su ka kkla hug? Mhuya...

Tgrima 05 ｜ 瞬間　你我

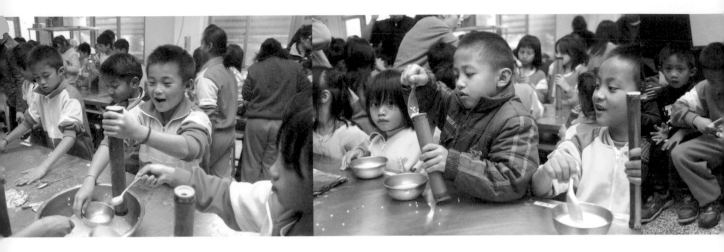

前一晚和 Bakan 一起清洗封竹筒飯的香蕉葉，Uma 走進廚房坐下來，一起幫我們挑剪香蕉葉，隔天上午 Uma 還來幫忙製作竹筒飯。Bakan 說：「我好高興昨天 Uma 來跟我們一起做竹筒飯，因為終於有老人跟著我們一起作傳統的東西。」，「我小時候看過阿嬤做過竹筒飯，做過傳統的東西，然後我到平地去念書，我受了一大堆的挫折回來部落之後，我發現，因為我看過我阿嬤做過這些東西，所以我要把它傳下去。孩子們現在看過也知道了，去了平地之後，他再回來部落，他才會繼續傳下去，所以這些孩子們要知道。」Bakan 激動說著：「搞不好這群孩子真的會記得我們的傳統就是這些，然後就會傳給下一代。而不是都不見了呢！然後課本寫的東西又不是我們的，要去做這個文化的工作好累喔！而漢人老師會說，這個課本不會考。當然不會考嘛！可是這個好重要喔！」

孩子們在老師的帶領下，將每一粒糯米放入竹筒裏，經過烹炊之後，在竹筒飯被敲開刹那間香氣迷人，讓孩子們好驚喜！沒有加任何香料的白糯米，讓每個孩子都咀嚼著滿滿的甘甜味，「老師，好好吃」、「我回家也要叫阿公煮給我吃！」式微的部落文化，一根根的竹筒飯，烹炊過後，有著各自的精彩；一個個的部落孩童，淬鍊之後，也許會綻放獨特生命丰采！

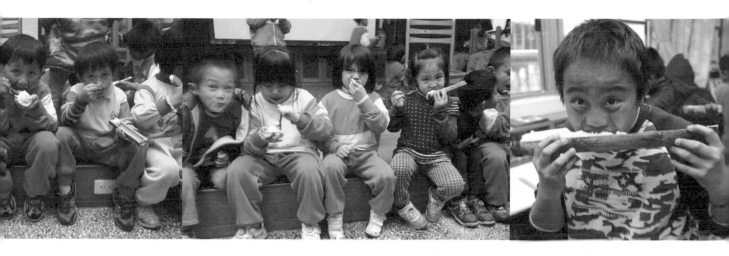

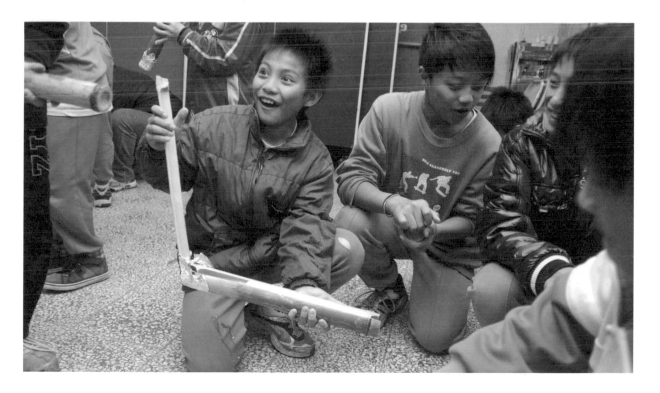

228　你了解我的明白了嗎？到底... *Klaan su ka kkla hug? Mhuya...*

Tgrima 05 ｜ 瞬間　你我

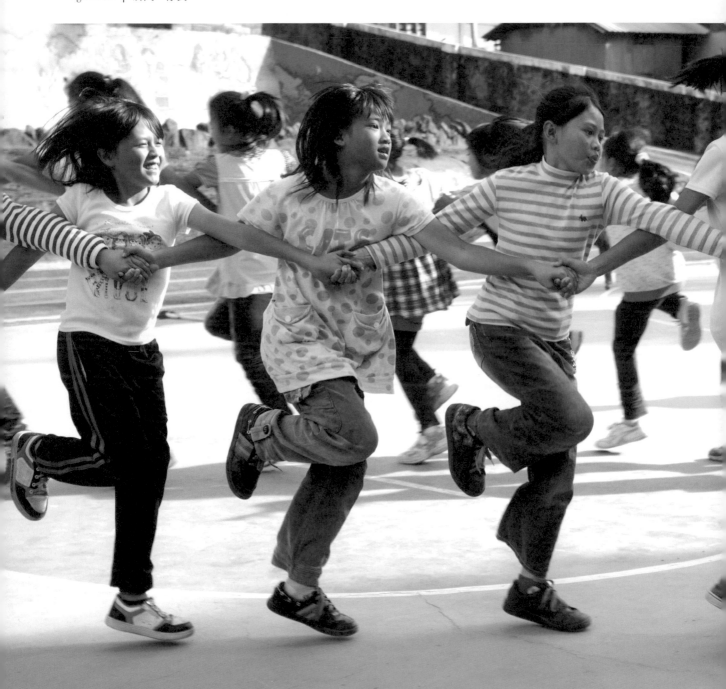

來跳舞吧

Bakan：「教孩子們跳舞，不是為了比賽得獎，
　　　　我希望可以傳承文化，可以讓身體變
　　　　協調、更愛上自己。」

炎熱夏天的上午，校園打鼓聲驚醒了我，是練舞
的時間了，我趕緊起身跑過去，一次又一次的練
習動作與要求，都刻劃在孩子們臉上流下的汗
水……。

原鄉部落的孩子，因處偏遠山區，環境封閉下，
缺乏物質生活與外來文化刺激，城鄉差距相對拉
大。透過傳統舞蹈的學習，藉由比賽來肯定自
己，是孩子們心中的一項驕傲、榮譽，讓他們對
自己更有自信心。

鏡頭裡孩子們認真表情之下的肢體，展現出流線
律動感，內心的自信被激發出，那一種耀眼的光
芒好像說著：「我可以的！我很棒！我是值得驕
傲的賽德克族！」、「我們來跳舞吧！」、「練
最後一次了好嗎？」，個子小小的孩子們，奮力
抬起雙腳、舉起手，一道簡單而美麗的線條就如
此呈現動感，內心觸及著所有。

230 你了解我的明白了嗎？到底 . . . *Klaan su ka kkla hug? Mhuya...*

Tgrima 05 │ 瞬間　你我

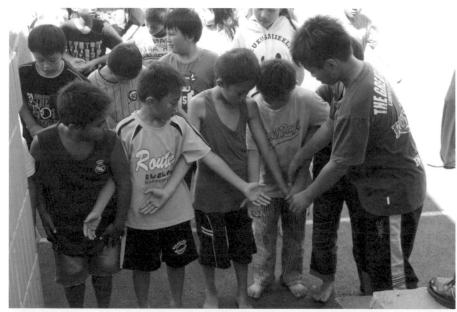

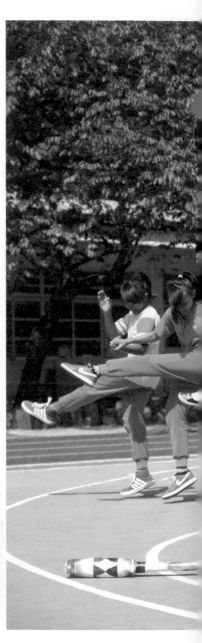

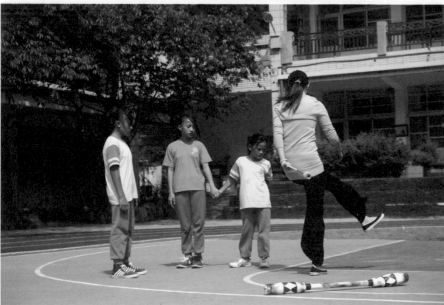

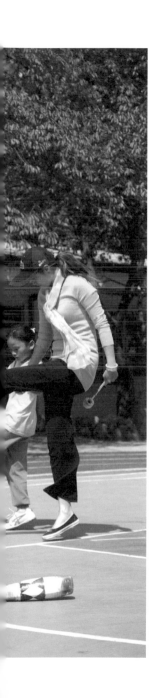

Iyah mgrig

Bakan:"tmgsa grig lqlaqi, uxay empangan snadu, yasa miyah plutuc gaya, saw musa snkuxun hiya nanaq."

Saw laqi alang sejiq, yasa gaga mniq dgiyaq, ini plutuc nganguc, ini hari tgtuku ka uqun ni gaya paah nganguc, ini pntna ka gaya. Paah ssluhay grig, paah pnspngan miyah ksbiyah hiyaan nanaq, saw pqqaras lnglungan laqi, saw musa mbiyax balay ka lqlaqi.

Kska pnsingan endrumuc balay kana ka laqi, malu ggrig dha, paah kska lnglungan, saw sqliwaq ni rmngaw: "Tduwa ku ! Mkla du ! Yaku o sejiq ku balay !" " Iyah ta seupu mgrig!", "Wana nii ka sluhay ta da hug ?" tgaw tciway hnigan kana ka laqi, hmkraw qaqay ni baga dha, wada niqan balay elug niya ka grig, asi balay eniq kska lnglungan.

232 你了解我的明白了嗎？到底 . . . *Klaan su ka kkla hug? Mhuya...*

Tgrima 05 │ 瞬間　你我

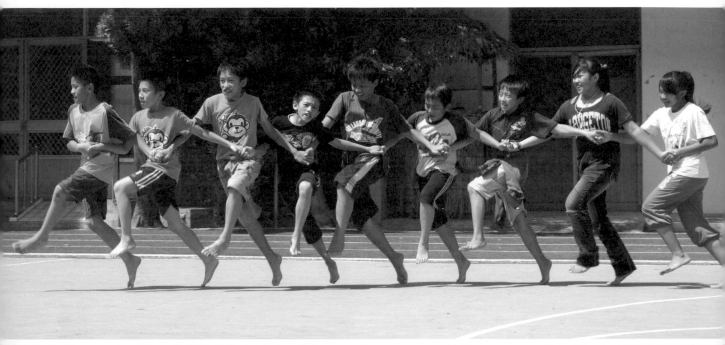

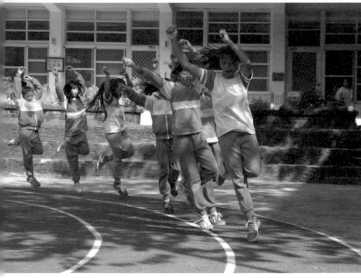

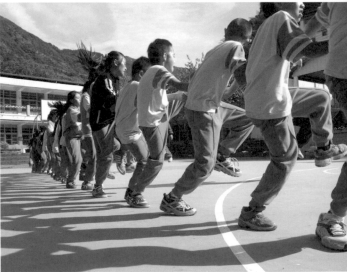

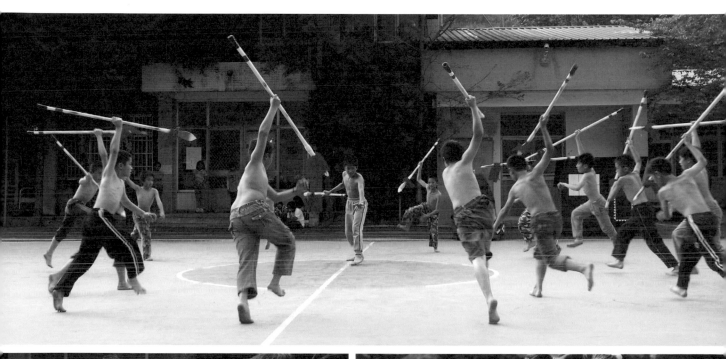

234 你了解我的明白了嗎？到底… *Klaan su ka kkla hug? Mhuya…*

Tgrima 05 │ 瞬間　你我

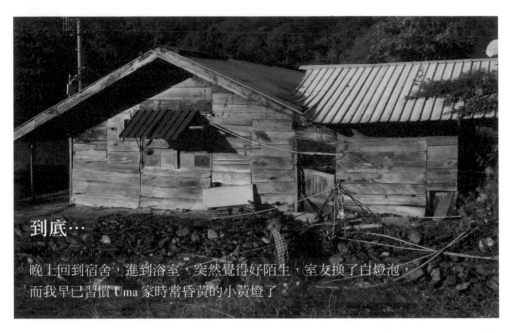

到底…

晚上回到宿舍，進到浴室，突然覺得好陌生，室友換了白燈泡，
而我早已習慣 Uma 家時常昏黃的小黃燈了。

回到最初進入山裡的動機，就是很單純又莫名的一股傻勁與衝動，要說是逃避
或挑戰自己也對！根本沒想過自己到底是否可以適應當地人事物。終於，人是
要相處才了解，拿杯子，這不是當初想練就的，應該是沒預想到的吧！也幸好
我沒有排斥任何一事，接觸著不同的文化如同探險一樣，有著好多的意想不到
畫面。

Emphuya…

Saw kman o musa ku tqiyan mu, trima ku hiyi, saw balay uxay mu qntaan da, kiya ni wada
dha pryuxun bhgay ka rdax, yasa luhay mu niqan ka saw mnekuung saw sapah Uma.

Wada ku lmlung saw pnnrjingan uusa mu ddgiyaq, skingan balay ka lnglungan mu. Saw
qqduriq ku ni pspung . ini ku lnglung saw ku sngkila hug. kiya ni, asaw ka mseupu kika
mkla ta. Mangan mahun, saw nii o ini asi klai snluhay, ini bi klai lmlung! Ini ku pseanak uri,
smlalih ku lnlamu ggaya, ida ini pntna kana ka slhayun.

2012.03.28

Bakan 回覆了我 E-MAIL：「看了妳的日記，凌亂的相當有感覺，現在除了期待妳的照片之外，開始會去想妳的文字該如何呈現真實的妳與部落？在 Karen 的敏銳目視之中，看見 Sedan 的直接坦率，而能夠與 Seejiq 心中的真實故事相遇～透過鏡頭 Karen 進入了 Seejiq，也許，她也同樣進入自己的過去與未來，這是看過妳的信後，用我的感覺書寫。」

S miyuk E-mail mu ka Bakan: "qmita ku bntasan su, ana mrudu o niqan bi lnglungan, sayang o kitaga ku balay pnsingan su, qnqita ku balay saw wada su pshuya pnkla lalang ka bntasan su? Wada tluus qmita ka Karen, wada asi pnkla ka Seydang, wada asi mnlngug balay lnglungan Seejiq, spoda pnsingan wada mscupu Seejiq ka Karen, saw kiya, wada lmlung hiya nanaq ni kana ddaun niya babaw na...... nii o qnnita mu bntasan su , saw nii ka lnglungan mu kika btasan mu."

對著眼前準備展出的相片發呆，從何分類摸不著頭緒……

Bakan：「夠了，這樣就好，我剛剛大概看了這些相片，我喜歡這些毛片的色調。」

Karen：「我還沒仔細調整明暗度。」

Bakan：「可以了，我喜歡這些相片的色調，看完這些相片，他們給我一種自在感。我們拿著杯子、工作、聊天、烤火、跳舞，這都是我們的生活阿！」

236　你了解我的明白了嗎？到底 . . . *Klaan su ka kkla hug? Mhuya...*

Tgrima 05 │ 瞬間　你我

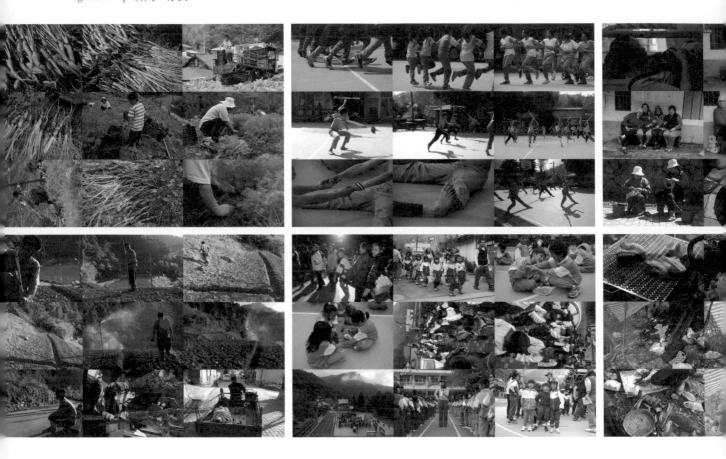

2012.04.07

我剛剛整理這些相片，就想著它們不可被分系列，因為我看見 Bakan 就是文化，引領我進入了部落，吃小米、認識 Bubu、烤火、砍柴、跟獵人去水源頭、打毛線、編織、打獵……等等，都是一連串的緊連著部落，整個生活就是文化，在這片土地種菜、分享作物、吃山肉，我看見了生命的循環。相片真實呈現在我的眼前，不是在電腦裡了，我一邊翻著一邊回想，今天我看見 Bakan 和孩子們一起動手的竹筒飯，恍然乍現，就是 Bakan 與文化，這些族人們帶我進入了部落 gaya 文化。

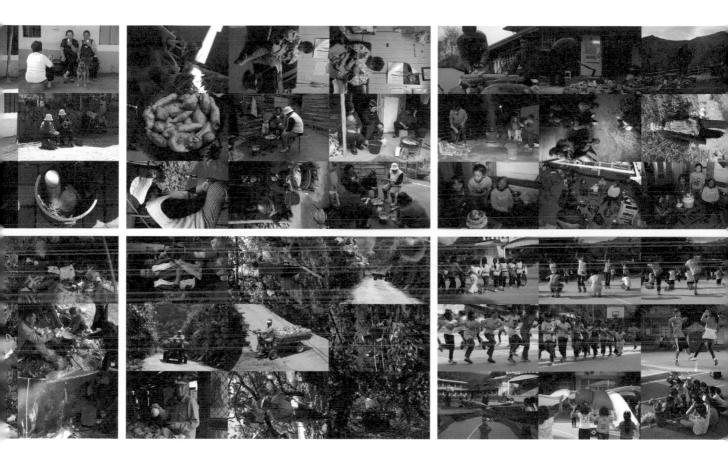

Qmita ku kana pnsingan mu, lmlung ku ni ini tduwa psnakun, qmita ku saw Bakan o hiya ka pusu gaya, dmudug knan mtmay ku alang, mkan idaw masu, mkla Bubu, palah puniq, smax qhuni, snegun musa pusu qsiya, qmurug waray, tminun, msbu mseupu uuda alang kana, kana kndsen o kika gaya kana. Hmuma sama dxgan hini, masug pnhmaan, mkan samac, wada ku qmita pnltudan kndsan. Balay bi pnsingan mu o asi eniq brah mu, uxay ga mniq kska Taynaw, qmita ku ni lmlung ku, sayang o wada ku mita Bakan ni laqqi gaga mhapuy hlama tutu, mskluwi ku, nii o Baka ni gaya, kana seejiq alang o dsun ku niya kska gaya alang.

238　　你了解我的明白了嗎？到底 . . . *Klaan su ka kkla hug? Mhuya...*

Tgrima 05 ｜　瞬間　你我

2012.04.24

相片整理分類到了末段，畢業創作展時間逼著令人難以取捨。

Bakan：「如果妳太完美，我們會變得沒有生命，我們會變成標本，不要盡善盡美，我們是活生生的人，
　　　　透過妳的作品，我們相信妳，所以展現自我。」

2012.04.26

Karen：「自在、情感、信任、愛、歸屬、感性，好多的影像都是意外來的。殺豬、掃墓……這些都是
　　　　沒有計畫的。我想應該是生活在此，才有敏銳的感受。」

2012.04.29

Bakan：「學者需要知道不同領域人做的工作，文化的傳承不是只有在學術殿堂裡，文化工作應該走入現實的脈絡當中，妳用鏡頭走入現實，也邀請他們。文化的工作應該踩在泥土上，妳就是踩在那泥土上的人，妳把這份資源分享出去，對他們邀請。」

Bakan： "saw cmbatas o asi niya ka klaun kana ka lnlamu qpahun, tmgsa ggaya o uxay wana snluhay , asaw ka balay bi mtmay, wada su spuda pnsingan mtmay kska kndsan, plwani kana. Empqpah ggaya o asaw ka qnqah dxgan, kika gaga su qnqah dxgan, sai gmarang, plwani."

靜觀，這些日，好多的影像都是意外來的，
在此學習著課本之外的生命新體驗，
也被祖靈眷顧著，是幸運而幸福！

Alang Truku, saw jiyax nii, egu balay ka pnsingan saw bi sngkluwi.
Yasa nii o kndsan, kika niqan bi lnglungan,
snluhay ku kska patas, ddulun ku Utux rudan, malu balay ka dnnudug niya.

242 你了解我的明白了嗎？到底 . . . *Klaan su ka kkla hug? Mhuya...*

Tgmataru 06 | 知足

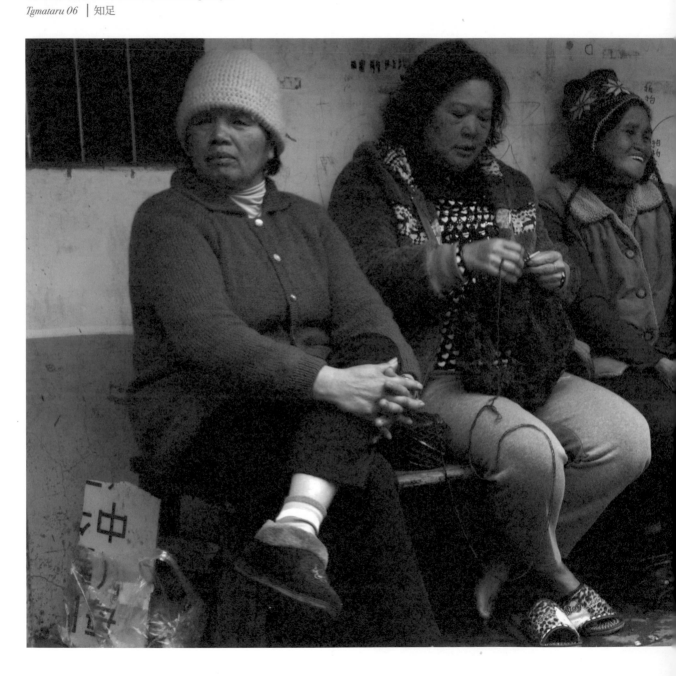

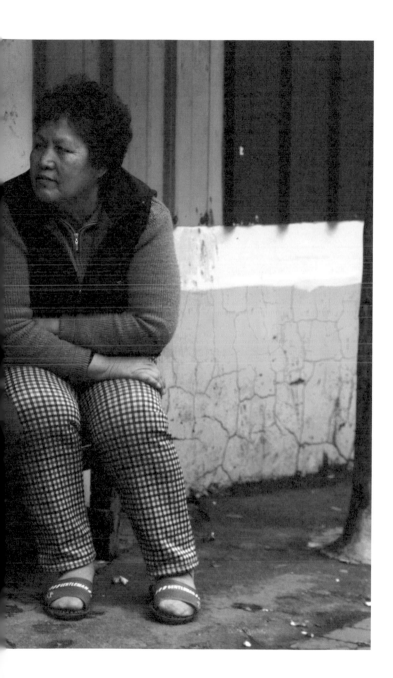

Chapter 06 | 知足
Mentuku

Tgmataru

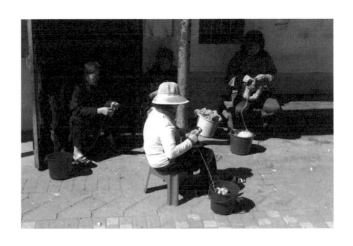

怎樣的

Hmuya

我和 Uma 一同坐在 Robow 雜貨店門口，遙看著前方山林，綠意撕破藍色天空，飄動的白雲晃上天際，一匹匹的野狼呼嘯而過驚動整個山村，綿延好幾里。漫遊者的我，一會聽見風聲，一會兒聽見小鳥嘹亮歌聲，與帶著一身泥土肥料味道、後背著豆干的獵人打招呼。

「以前我去住妳家的時候，有沒有怕？怕我是壞人啊？」忍不住還是提出問 Uma，這是我能想到讓她明白我意思的字句。而她停頓了一下後，微微的點點頭，搖搖又抿了嘴的臉，而我也就此打住話題，記起了她曾與 Bakan 說過的：「是妳帶來的，我才答應喔！」這是當時 Uma 答應當影像紀錄的女主角後用母語回應的，事後經過好些日子後 Bakan 也才和我提起。

"Suxan o musa ku mniq sapah su, ini su kisug？ Smisug su saw naqix ku seejiq?" ida ku smiling Uma, saw nii o mnda balay Inglungan mu smiling. Kiya ni ini asi siyuk, thmuku tunux niya, tmlung quwaq niya, asi thtug hiya ka snlingan mu da, lmlung ku seupu Bakan rmngaw: "isu ka madas , kika smruwa ku!" nii o wada smruwa siida ka Uma ni kari sniyuk niya......, wada ka jiyax nii do ida ksdamac smnru knan ka Bakan.

246　你了解我的明白了嗎？到底...*Klaan su ka kkla hug? Mhuya...*

Tgmataru 06 ｜知足

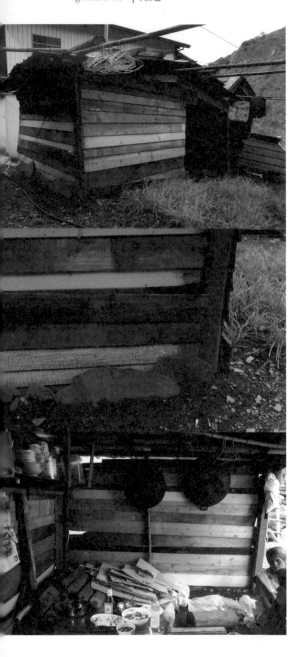

黑色小屋

一早，Aking 在外頭喊著我，敲敲門打開暗黑的小房門，鹹魚味道馬上逆衝而來。「K⋯⋯快來～吃小米了！」，揉揉我惺忪的眼，一時難以適應的光亮度。睡意被打醒的說：「去哪裡吃啊？」，「上面阿！」、「快點，快被吃光囉！」。一個青年人探頭進來催促 Aking 快走，「妳幹嘛吵人家？她又跟我們不一樣！」不甘願地被吵醒而梳洗一番，趕緊急忙順著對面斜坡走上去，搜尋著說話聲音，探過去 Bubu 家旁，已有四個 Bubu 們和些有醉意的大哥在搭建的小工寮裏坐著吃著小米，Bubu 們要我趕緊坐下來。Tayo Bubu 進了家門多拿一個大碗給我，剛起床未清醒的我，動作很遲緩的發呆著，Tayo 馬上搶去我手中的碗公，彎著腰用木勺子舀起柴火燒著鍋中的小米，眼見已快滿溢出來的小米，我直喊著：「這樣就夠啦！ Bubu⋯⋯」

接過冒著滿滿熱煙的小米，Lubi Bubu：「要配菜啊！那邊有鹹魚！」又緊接著夾了一大塊給我，看著滿桌的菜餚，真的簡單的好豐盛！

大 Lubi Bubu 拿了矮凳要我坐下來吃，連吃了三口後，味道好好吃喔！真的跟瓦斯煮得不一樣耶！一群人忙著吃小米之時，一旁醉意的大哥和 Bubu 用母語問著我，大概聽懂是問著我從何地來的？ Bubu 不耐煩的大聲回著：「都一樣，跟我們一樣的。什麼山地人、平地人的！。」

在 Bubu 們圍繞中吃著久違的小米，除了幸福，更驚覺我該拍下來的，轉身匆忙跑回 Uma 家，快步飛奔回小房間拿著我的獵槍。

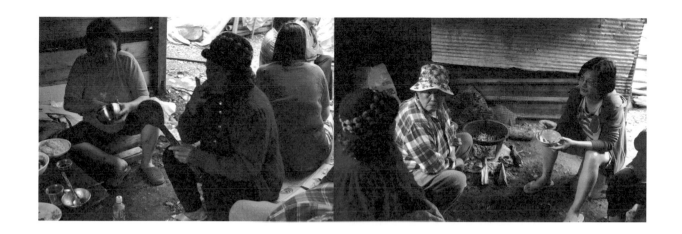

我　邊想要按下快門，又急著吃著配有鹹魚的小米粥，「我們以前就是吃這個，這很好啊！有營養！」，Bubu 邊說邊攪拌著鍋子內的小米，「這個底卜的鍋巴是最好吃的，也是最喜歡的啊！」你來我往的一句又一句聊著，我聞著柴火燃燒努力地吃著每一口。讓我想起去年底那一夜圍繞著悶煮糯米的香味。

Tayo Bubu 轉身過來說：「這就是去年在那邊種的小米啊！」又指著上方屋頂說：「妳要多拍一些我們的原住民房子。」大 Lubi Bubu 指著另外兩位 Bubu 說：「這是我們三個一起蓋的！」，「對阿，三個老人家蓋的，沒有男人幫忙啊！」Bubu 篤定的眼神與驕傲表情這麼說著！

環顧四週木板，層層相疊而造屋。Lubi Bubu 指著小 Lubi Bubu 說：「是她在地上畫怎麼蓋？怎麼從哪邊開始？她還爬上去哩，我們在下面等啊，幫忙拿木頭、拿工具的。」剛過 80 歲生日的小 Lubi Bubu 對小木屋的執著，也著實叫人欽佩著。算一算三位 Bubu 加起來超過 200 歲的老人家在此小屋忙碌的情景，想像她們緩慢的身影，讓人好想也能在那當下一旁參與著，它是一間沒有門的屋子，卻是三個老 Bubu 同心協力共同打造的溫暖小窩，她們可以聚在一起烤火，一起吃地瓜、小米，喜歡這樣圍繞一起的氣氛！

Aking 帶了兩瓶啤酒與保力達回來，Tayo Bubu 倒了一杯給我，我舉杯向三位老建築師父敬酒！這一天，真的很開心，也很幸運地可以在這黑色矮屋裡和她們一同早餐會報！而今天正巧是端午節呢！

248 你了解我的明白了嗎？到底 . . . *Klaan su ka kkla hug? Mhuya...*

Tgmataru 06 │ 知足

Sapah mqalux

Maku saw mtqngun ka masu, Lubi Bubu o rmngaw saw dmati sama ! "ga hiya ka qsorux mrmun!" dmaquc paru bi mgay niya knan, qmita ku saw mthngay uqan ka damac, tayan balay knmalu ! Lubi Bubu o mangan klngan llbu ni qqlngan niya knan, mntru ku mkan doo, tagay bi knmalu uqun! Ini balay pntna hnpuyan wasu! Tbiyax mkan masu kana ka sejiq siida, kingan ka risaw ni Bubu rngagan ku niya kari sejiq, klaun dha embahang kana pnaah ku inu ka yaku? smiyuk rmngag ka Bubu : "Mntna, mntna ita, manu ka sejiq 'manu ka knmukan......!"

Ga tlibu mkan masu kana ka Bubu, mqaras balay, kiya ni knpsasing ku balay, asi ku talang musa sapah Uma, tmalang ku musa mangan sasing mu......

Kingan baga mu o psasing, tbiyax ku mkan masu ni dmamac ku qsorux mrmun, "saw nii ka uqun nami suxan, malu balay ka saw nii da! kbiyax bi hiyi ta!" maku pgimax masu ka Bubu, "qrun niya nii o kika malu balayuqun, kuxun mu balay !" kiya ni pprngag ni, sngknux ku qrngun ni tbiyax ku mkan. Kiya ni lmlung ku nuqan mu hlama drquy skawas

Qmita ku qnabin qcinuh, saw tapa snluan. Lubi Bubu tyuwan na rmngaw ka Bubu Lubi: "hiya ka matas dxgan ni smalu sapah? Paah inu smalu ? Ida misa mkarag baraw uri, tmaga nami truma ka yami, dmayag nami mangan qcinuh, mangan qqaya." mhrinas mspac kmxalan knkawas ka Bubu mniq sapah qcinuh, wada ku tmdahu balay hiyaan. qmita ku tru ka Bubu mhinas dha kbkuy knkawas mniq sapah hini, qmita ku saw knhuway ka ksa dha ni, knseupu ku balay dhiyan, sapah nii o ungac rhngun, yasa snnalu tru Bubu nii, mseupu palah puniq hini, seupu mkan masu ni bunga, snkuxun balay saw nii ka dhiya !

Madas dha tasaw biru ni pawlita ka Aking, mgay kingan mahun ka Bubu, mangan ku mahun seupu ku mimah! Jiyax siida, mqaras ku balay, dhuq ku mseupu mniq sapah hini mkan idaw! Ysa sayang o jiyax qrasun mkan hlama !

250　　你了解我的明白了嗎？到底 . . . *Klaan su ka kkla hug? Mhuya...*

Tgmataru 06　｜知足

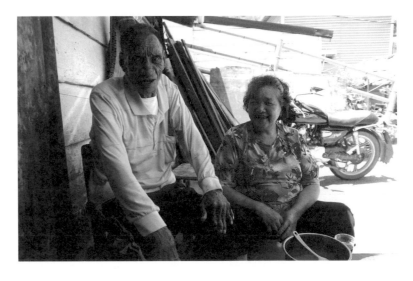

存在的記憶

20130618

再次翻著拍攝的靜觀影像，我不知道他們如何跳進我的世界，或是已經記不得去擺相機位置！所有的時間、空間、角色的走向，我都不在意了！我們也很自然地產生一種從容的互動，倒是他們還常常提醒我要拿起獵槍才是。「ㄟ……沒有看到妳掛著相機在大街上晃，還有點怪怪的耶！」Aking 這樣說。

20130620

今天，我們幾個女人的早餐會報，拿著矮凳自然圍成圈圈，像是要開婦女會議似的，群體中的每個人都是主角！不急不緩地輪流發言，當中一人拿起了杯子，所有人都跟著拿起杯子，若還有人在說話就不會喝，等人家說話完畢才飲進肚裡，這種不偷跑、逃杯的共識，讓我突然間微微笑了，是想念的熟悉味！不論是年輕的媽媽，還是在一旁聽著我們說話的老 Bubu，也都動作一致，好一幅和諧畫面與氣氛！

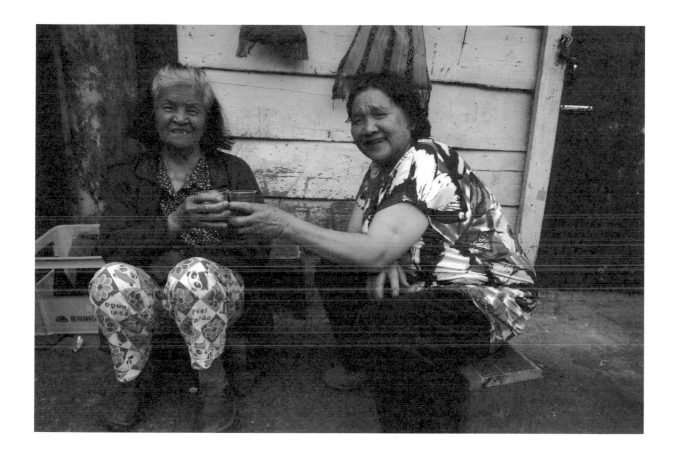

Asi eniq kska Inglungan

20130620

Sayang, yami dqricin mseupu nami mkan idaw, mangan qlngan seupu qluung, mntna saw gaga mssli, kana hini o empdudug kana, sriyux rmngag, ini tbiyax jiyax, kska hiya o kingan ka mangan mahun, kana do mangan mahun kana, nasi niqan ka gaga rmngag kari na o ini imah kana, wada nhdu rmngag do o kika mimah da, saw nii mseupu kana'ini bi sliq gaya, kiya knhulis ku balay, saw knsdamac ku lmlung! Ana saw embbrax ka Bubu, saw gaga embahang yami hiya ka Bubu, mntna kana ka qnlngan, wada malu balay ka pnspuwan !

252　你了解我的明白了嗎？到底... *Klaan su ka kkla hug? Mhuya...*

Tgmataru 06 | 知足

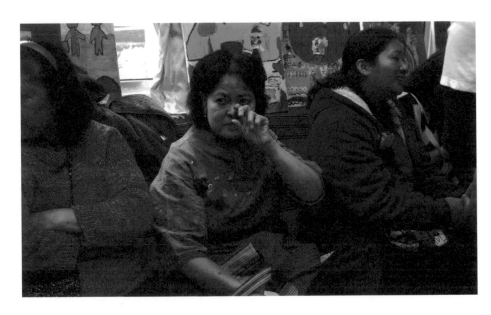

記憶，
因你們而存在。

在我翻閱 2012 年母親節活動影像裡，張張親子間互動的豐富表情，瞬間凝結的是真情流露的情感。

每個孩子身旁的都是我所認識的家人、是母親、或姊姊，或阿姨，或父親，又或是拼命守護著他們的阿公、阿嬤。每個大人無不放下農忙時刻的工作，著了一襲沒有泥土味的衣服，女人們臉上多了兩邊腮紅、一張美麗的紅色唇，他們隆重地盛裝出席了孩子的活動，更在不熟悉的遊戲中，一一為自己展笑顏，你來我往當中，搶第一的熱血早為快樂製造了熱鬧氣氛，一個個地親吻與擁抱，熱情與愛炫染了全場，更或是整個山谷。

好希望拍下每個孩子、每個家庭，在激動與慌亂下，深怕一個轉身的搶拍而漏失掉了所有畫面。我更希望這些影像可以交到他們的手中，好讓他們看見鏡頭中大人們、孩子們多麼快樂與幸福，哪怕是那短暫相聚兩小時，親蜜時刻瞬間的定格，無法說出的情感交集點，剎那間成了記憶裡的永恆。

我的記憶，因翻閱過往，因見到熟悉的你們而存在著。

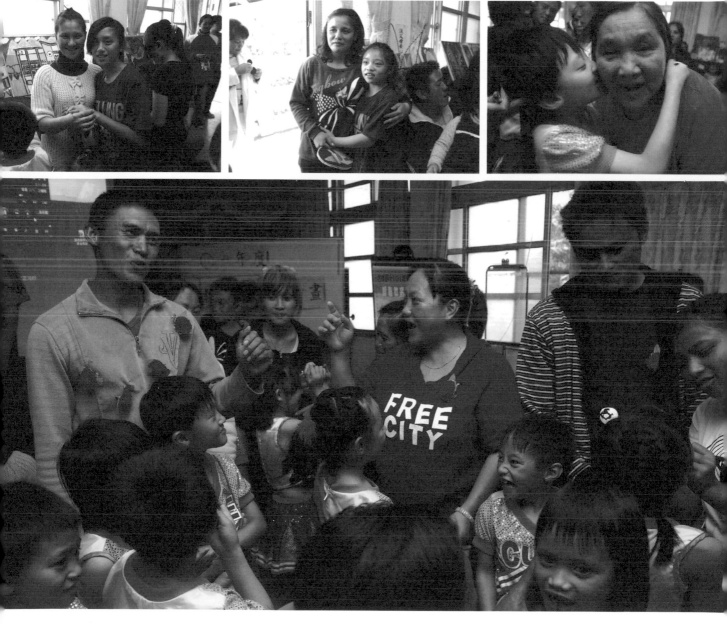

254　你了解我的明白了嗎？到底...*Klaan su ka kkla hug? Mhuya...*

Tgmataru 06 ｜ 知足

「妳要回去了？」Uma 一早坐在門前望著梳洗出來的我說。昨晚回來她已入睡，沒能先跟她說要先回臺中。

「為什麼沒有明天下去了？」

一來一語停頓間，彼此併坐看著菜園。連日的大雨，就在宣告離開時，雨停了，山嵐飄忽間，內心平靜的明白著，這一下山，何時會再踏上彎彎小山路的盡頭？

下山小巴士新時刻表，提早了十分鐘開車，我趕緊起身收拾。

「不好意思，沒有多陪妳！下次有時間再上來！」我說著心虛的告別。

「沒有關係，妳的拖鞋放這邊，有空再來！」

坐上全新小巴士內，後頭有兩三位年輕人，Temi 和孫女上車了。相互打聲招呼，「怎麼這麼快下去了？」她問著。

沒多久，Temi 起身跨過孫女位子，把她握在手中熱騰騰的罐裝咖啡，硬塞給了我，自己又隨即轉身跑下車去雜貨店，再拿了一瓶雙手握著保暖。這一刻，我始終不明白，經過畢業一年後，在這部落裡的情感，依然如昔……。

256 你了解我的明白了嗎？到底 . . . *Klaan su ka kkla hug? Mhuya...*

Tgmataru 06 │ 知足

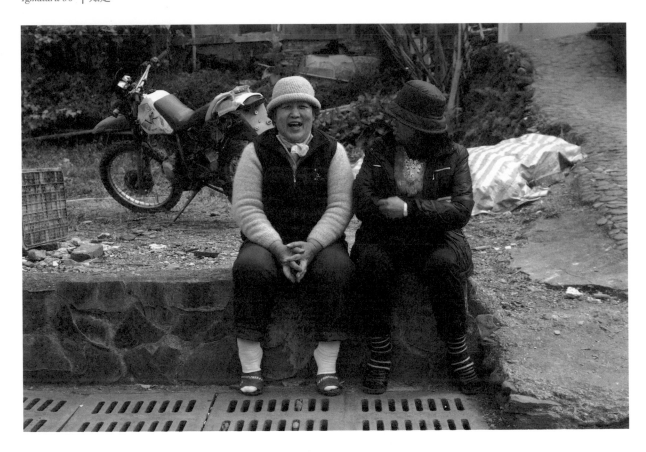

Klaun mu kana ka sejiq gaga mniq hini, Bubu, qbsuran swayi Bubu Tama, gmalu Tama rudan ni Bubu rudan. Wada malax qnepah kana ni, priyux malu lukus, malu pnspingan kana, miyah mseupu laqi mqaras, mniq hnrpasan dha ni, mqaras balay, mseupu mqaras, gmluk qqrasun kana, maku dduwi baga kana, kana qnaras o mniq kska pnspuwan dha hiya, mniq kska dgiyaq hini.

Knspsasing ku kana laqi hini, kana tnsapah, mniq hnrpasan hini, saw knnisug mu o musa meungac ka qntaan mi hini da. Kana pnsingan mu hini o knbgay mu balay dhiyaan, tay saw qqtaun dha balay ka rdrudan, llaqi saw wada mqqaras balay kana, ana saw tnais saw dha tuki ka pnspuwan, wada mqqaras, saw ungac bi saan smnru, wada asi eniq kska lnglungan ana bitaq knuwan......

Yasa kska lnglungan mu, egu balay ka endaan, yasa mnda ku qnnita ku sunan gaga mniq.

也許他們早知道相機是一項很厲害的武器，一按快門很快就會被打倒，
也可能不知道，它也可以是一把好的獵槍，可以獵到和眾人分享的山肉，
還有和獵物如何相遇的精采故事。

Yasa ida nha wada klaun sasing o mbiyax balay, nasi mruc do ida ta niya uxay baka.
Yasa uxay namu klaun, yasa malu balay djiyun uri, tduwa mangan ni masug tnsamac uri,
Kiya ni smnru sntrngan tnsamac.

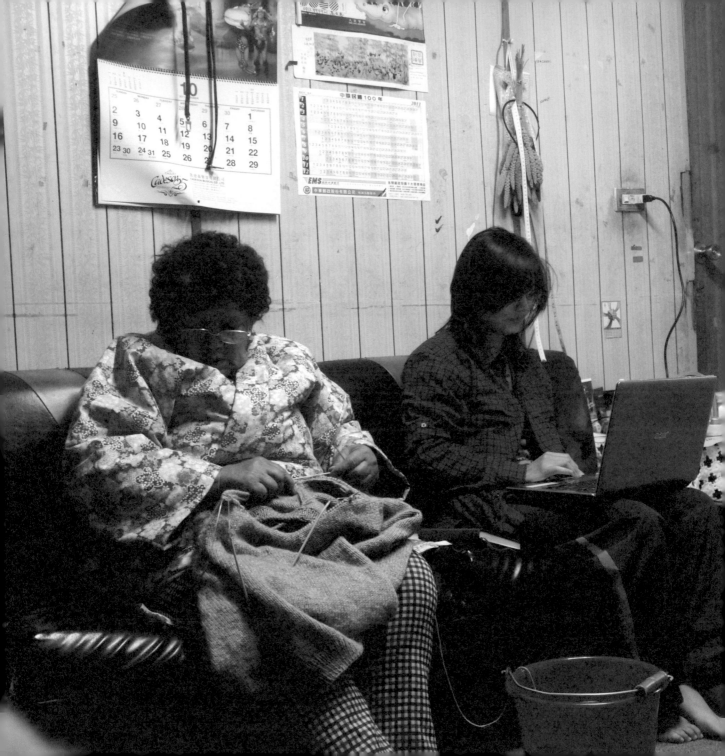

後記

每一回往來國道和產業道路的公車上，不同場景相互交換著，將人的心和現實在兩邊秤子擱著。清晨六點二十五分從部落搭巴士下山到埔里，這段近兩小時的路程，常常在恍神而半夢半醒間，到了埔里車站，再轉乘大巴士至臺中，往往是陽光閃耀頭上，睡眠不足下迷濛睜不開的雙眼，一臉倦容，牽著幾日灰塵上揚的二手機車，偶爾還得憑運氣向它先問好，保佑它好好地順利啟動，才可載著一身山裡野味的我回到家。

有時提著大包小包的山上高麗菜幾顆、或者豆苗、青蔥幾把，也拖著一副奔波疲累的身體，使盡氣力背著包包，一腳一階低地緩慢爬上五樓公寓。再累，還是會立即放下背包，習慣性地將包包內所有衣物搜出，全都丟進洗衣機內，再衝進浴室淋浴一番，與揮別多日的蓮蓬頭敘敘舊，也褪去山裡雲淡風輕的依戀，好讓我可以回歸浮華世界，回到都市中的步調，重新穿上屬於山下角色制服的我。

無法言喻又無從掙扎的束縛，經驗於靜觀的自在，我變得不自在。山下的朋友，不知道口渴，只是一小瓶罐裝的 Beer，「口渴而已」，好想脫口而出，啤酒順滑入口的爽，卻擔心著被評價，憂心成了一種恐慌，是一種壓抑，或是自己也築起了一道莫名的護城河。慢慢地在堆疊文字裡，

也同時在拉拔當中，怎麼走？怎麼爬？才不會受傷害，和一些些的烏青。這段部落旅行，帶給我的怎麼會是卡在咽喉的炎熱感。

直到後來，待在山上的時間愈來愈久，拍照，就不是唯一的工作了。或許靜靜地陪伴，或許聽他們說，這裡，每一個人都想說著自己的故事。當你愈接近他們生活時，更無法完成紀錄工作，因為，陪伴的時間都不夠了……。

當我舉起相機，Bubu 曾說：「等下再拍，先吃先吃！！」，小孩會說：「先跟我們玩嘛！」，大人們喊著：「先喝一杯！」，他們就像導演般的安排著我，要我的雙腳彎曲蹲下來，要我屁股要黏在矮凳或地板上，要我用手捏起山肉、抓起地瓜或山胡椒，要我拿起杯子一起品嚐原汁原味的山中滋味；唯有這樣相互感受同等的高度與溫度，共享快樂的自在感，才有這些畫面的觸動，讓我有去按下快門的瞬間衝動。這一切，是他們教會我如何放慢腳步去拍照。

Karen
2014.03

附 錄

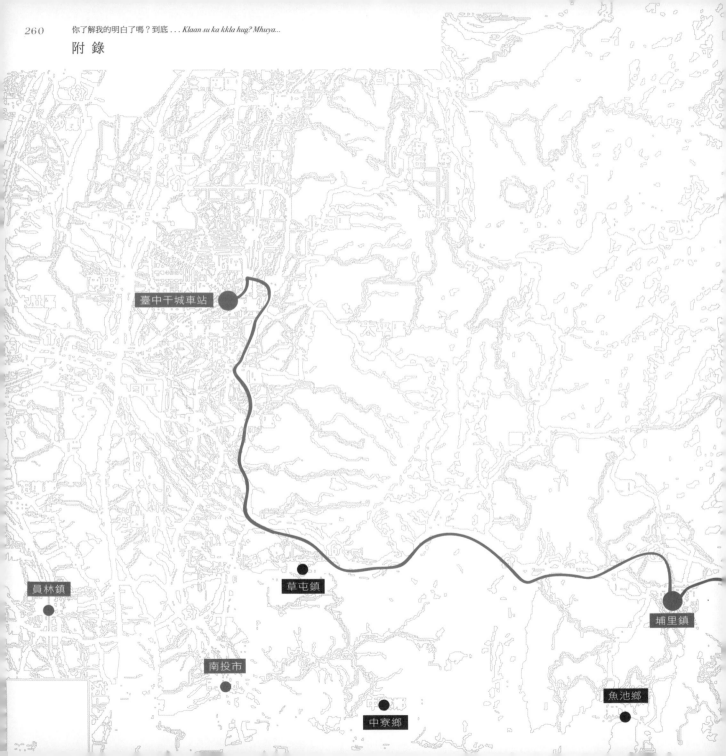

臺中干城車站

草屯鎮

員林鎮

埔里鎮

南投市

魚池鄉

中寮鄉

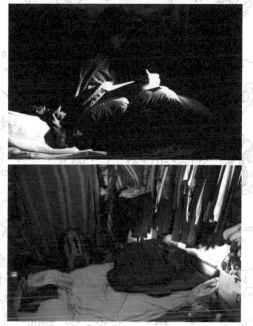

奇萊主山北峰

尾上山

靜觀部落

仁愛鄉

靜觀—中央山脈群峰當中，位於奇萊山腳下，
處於濁水溪上游最最深遠的賽德克族部落。
傳說日人以沙都稱呼他們，
後來國民政府將他們命名為合作村。

搭乘南投客運

臺中干城站 ➡ 南投埔里轉運站

埔里轉運站 ➡ 📍靜觀部落

你
了解
我的明白了嗎？到底...
Klaan su ka kkla mu hug ?　　Mhuya ...

賽德克部落報導攝影 ｜「靜觀」· 影像對話 ｜

攝影 / 文：　邱旭蓮
總編輯：　邱旭蓮
責任編輯：　羅　萍 Lawa Piling
賽德克語：　田天助Walis Nawi
　　　　　　余秀英Kumu Rasang
美術設計：　詹凱名
行銷企劃：　王吟勤
校稿：　邱珮君
出版：　綠葉素視覺設計
地址：　屏東縣長治鄉長興村中興路40號
電話：　0958-834588
網址：　karen.greenstyle.idv.tw
電子信箱：　karen6410@gmail.com

國家圖書館預行編目（Cataloging in Publication）資料

你了解我的明白了嗎？到底...：賽德克部落報導攝影
/邱旭蓮攝影·文—屏東縣長治鄉：綠葉素視覺設計，
2014.05
面： 公分
ISBN 978-986-90636-9（平裝）
1.攝影 2.報導文學 3.影像
950　　　　　　　　　　　　　　　　103007705

贊助單位：　文化部 MINISTRY OF CULTURE

印製：世發數位科技印刷股份有限公司｜電話：04-2311-1420
代理經銷：白象文化事業有限公司｜地址：臺中市南區美村路二段392號｜電話：04-2265-2939
初版一刷：2014年7月Printed in Taiwan
ISBN：978-986-90636-9
定價：新臺幣380元

「了解的明白」抽獎好禮活動
共30名幸運讀者可獲Osprey贊助好禮～

此處請黏貼，以確保個資安全

獎項內容物	市價	名額
Osprey Orb系列背包/黑、紫	NT.$2,550	10名
Osprey 頭巾	NT.$500	10名
Osprey 40週年鑰匙圈	NT.$250	10名

◆ **活動辦法**

凡購買《你了解我的明白了嗎？到底…》 書，寄回抽獎券即可參加「了解的明白」抽獎活動。

◆ **活動截止日期**

於2014年7月15日前(以郵戳為憑)，將抽獎券填好寄回：臺中郵局第27-105號信箱，邱旭蓮收即可。

◆ **獎項公布與寄發**

※得獎名單將於2014年7月19日公布於部落格 http://karen.greenstyle.ldv.tw，並發函通知得獎讀友。

※本活動預定於2014年7月23日陸續寄出抽獎好禮。

「了解的明白」抽獎券

感謝您對《你了解我的明白了嗎？到底…》一書的支持與喜愛，請填入以下資料，參加抽獎喔！

姓　　名：..

性　　別：□ 女 □ 男

連絡電話：(O)............................... (H)............................... 手機：...............................

Email：..

郵遞區號／地址：..

..

▲2014年7月15日前寄回有效(以郵戳為憑)，贈品寄送只限本島臺澎金馬地區。

▲本抽獎券影印無效。

個人資料保護事項：

· 依據個人資料保護法，參加本活動者視為瞭解及同意本小組於抽獎活動之需要進行蒐集、處理及利用其個人資料(僅限電話、e-mail等資訊)。參加者如欲閱覽、變更、刪除個資或要求本小組停止蒐集、處理及利用個人資料，請通知本小組要求辦理。

· 相關資料保存期限為自活動參與日至活動結束後1個月。

· 參加本活動者同意本小組將其個人資料(僅限電話、e-mail等資訊)使用於與本抽獎活動相關之處理及利用。參加者不同意個資被使用時可通知本小組取消使用。

· 您可以自由選擇是否提供您的個人資料，若您選擇不提供個人資料或提供不完全時，本小組將無法進行必要之處理作業，致無法讓您參加本活動。

□ 我已詳讀本活動相關注意事項，並同意遵守。

此處請黏貼，以確保個資安全

40699

臺中郵局第 27－105 號信箱

邱 旭 蓮　　小姐收

● 請沿虛線對折黏貼後寄回，謝謝！　　緑葉素 視覺設計 企劃執行

OSPREY.
Celebrating 40 Years Since 1974

「了解的明白」
抽獎好禮活動
活動辦法　請見背面

你了解
我的明白了嗎？到底…

Klaan su ka kkla mu hug ?

Mhuya ...

賽德克部落報導攝影　「靜觀」・影像對話